KB159314

산수화가 만든
세계

산수화가 만든 세계

초판 1쇄 인쇄 2022년 3월 5일
초판 1쇄 발행 2022년 3월 15일

지은이 조규희
펴낸이 이영선
책임편집 김종훈

편집 이일규 김선정 김문정 김종훈 이민재 김영아 이현정 차소영
디자인 김희량 위수연
독자본부 김일신 정혜영 김연수 김민수 박정래 손미경 김동욱

펴낸곳 서해문집 | 출판등록 1989년 3월 16일(제406-2005-000047호)
주소 경기도 파주시 광인사길 217(파주출판도시)
전화 (031)955-7470 | 팩스 (031)955-7469
홈페이지 www.booksea.co.kr | 이메일 shmj21@hanmail.net

ⓒ조규희, 2022
ISBN 979-11-92085-18-0 04650
ISBN 978-89-7483-667-2 (세트)

《아시아의 미Asian beauty》는 아모레퍼시픽재단의 지원으로 출간합니다.

아시아의 미
Asian beauty 12

산수화가 만든 세계

조규희
지음

서해문집

prologue ──

봄이 시작된다는 설렘 같은, 진분홍빛 화사한 붉은 매화를 바라보며 조선 후기 학자인 정약용(丁若鏞, 1762-1836)은 '절속(絶俗)'이라는 단어를 떠올렸다. "꼿꼿하게 눈서리 견디어내고, 담담하게 티끌 먼지 벗어난" 홍매의 향기에는 진정 속기(俗氣)가 없다고도 했다.[1] 정약용이 이렇게 홍매에 투영한 이미지는 소나무, 대나무와 함께 추운 시절을 견뎌내며 지조를 지킨 '세한삼우'의 이미지였다. 송나라 때 〈세한삼우도(歲寒三友圖)〉가 출현한 이후 어느 순간 절개를 상징하는 그림 속 매화 이미지가 실제 매화의 본질로 간주됐다.

그런데 절속의 매화는 대개 하얀 매화, 백매의 이미지였다. 붉은 매화가 〈세한삼우도〉나 〈사군자도〉에 그려진 예는 없었다. 붉은 꽃잎의 매화는 백매와 달리 화사하고, 선비의 절개보다는 아리따움을 느끼게 한다. 조희룡(趙熙龍, 1789-1866)의 홍매 그림들

이 이 점을 잘 보여준다. 그의 홍매는 강렬하고 화려하다. 탈속적이기보다는 세속적이다. 장승업(張承業, 1843-1897)의 〈홍백매도〉(10폭 병풍)에서도 홍매와 백매가 어우러진 모습은 생기 있고 역동적이다. 조희룡과 장승업 두 화가가 그린 붉은 매화와 정약용이 시에서 읊은 홍매의 이미지 사이에는 상당한 괴리가 있다.

그렇다면 정약용은 왜 당(堂) 앞의 홍매를 직접 바라보면서 속기 없는 세한삼우의 백매 이미지를 떠올렸을까? 그것은 정약용이 이 시를 지은 경자년(1780)까지 붉은 매화 그림을 감상하지 못했기 때문이다. 즉 조희룡의 그림처럼 화사한 〈홍매도〉가 널리 감상되기 전까지는 붉은 매화도 꿋꿋하게 눈과 서리를 견디어낸 〈세한삼우도〉의 매화 이미지로만 수용되었던 것이다. 이미지화된 감각적 기호들의 강렬한 효과를 인지한 그때부터, 예술을 통해 드러난 세계는 실제 세상에 거꾸로 영향을 미친다.[2] 그림이 세상에 관여함으로써 세계가 재제작(remaking)된다는 것이다.[3] 다시 말해 화사하고 강렬한 홍매 이미지가 정약용 당시까지는 세상에 관여하지 못했다는 뜻이다.

정약용이 인지한 매화 이미지는 오랫동안 동아시아 사회에 개입해온 '세한삼우'의 이미지였다. 남송 대 이후 〈세한삼우도〉가 본격적으로 유행하게 되자 소나무와 대나무, 매화와 같은 초목은 신성화됐다. 원나라의 서화 이론가 탕후(湯垕)는 이렇게 지

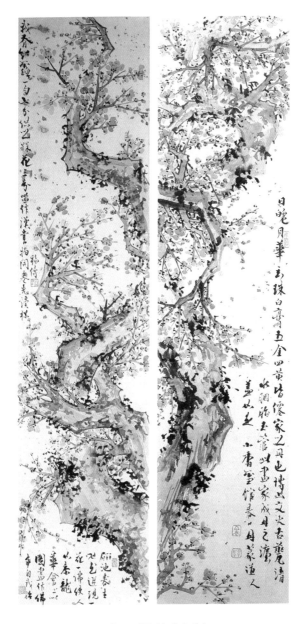

그림 1. 조희룡, 〈홍매도〉 대련

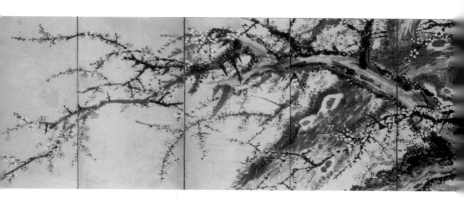

그림 2. 장승업, 〈홍백매도〉 10폭 병풍

극히 청정한 초목 그림은 형상을 비슷하게 그리는 형사(形似)가 되어서는 안 된다는 이론을 폈다. 즉 '화매(畵梅)'가 아니라 '사매(寫梅)', '화죽(畵竹)'이 아니라 '사죽(寫竹)'처럼 매화와 대나무 같은 초목은 그리는 것이 아니라, 그 정신을 옮겨놓는 '사의(寫意)'가 되어야 한다는 주장이었다.[4] 이러한 인식은 고려의 문인 이규보(李奎報, 1168-1241)가 쓴 〈관음보살도〉에 대한 찬문에서도 확인할 수 있다. 관음보살은 '화상(畵像)'이라고 표현한 반면, 관음보살 옆에 그려진 대나무는 '사죽(寫竹)'이라고 칭했다.[5]

동아시아 사회에서는 이와 같이 자연에 대한 고상하고 고유한 견해와 개념이 존재했다. 좀 더 엄밀히 말하면, 자연과 이를 그린 그림에 위계가 존재했다. 특히 산수화는 마음으로 창조해

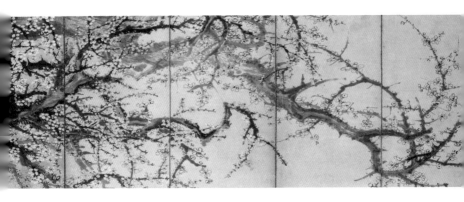

내는 그림으로 여겨졌기에 본질적으로 가장 우월한 그림으로 생각됐다. 북송 대의 문인화가인 미불(米芾, 1051-1107)은 인물화나 동물화는 외형을 비슷하게 그려내기 쉬운 그림이지만, 산수화는 그렇지 않다면서 이러한 주장을 했다.[6] 따라서 산수화는 아무나 그리는 그림이 아니었다. 휘종(徽宗, 재위 1101-1125) 대의 황실 소장 서화(書畫) 기록인 『선화화보(宣和畫譜)』에는 "산수화로 명성을 얻은 자는 대개 사대부"라고 기록되어 있다. 산수화의 규모가 방대하기 때문에 주로 지식인이 그렸다는 것이다. 청 대의 문인화가인 왕원기(王原祁, 1642-1715)는 수묵산수화의 시조로 불리는 당나라의 문인화가 왕유(王維, 699-759)의 산수화에는 우주의 질서가 처음으로 드러났다고까지 칭송했다.

산수화는 이렇게 차원을 달리하는 장르의 그림이었다. 세상에 존재하는 가장 광범위한 주제를 다룬다는 측면에서 다양한 역사적·문화적 표상이 가능했을 뿐 아니라, 그림의 표현 영역도 풍부했다. 더 나아가 화가와 감상자 모두에게 자연의 창조적 운용에 참여하는 것과 같은 감각도 부여했다. 창조성과 가장 밀접한 화목(畫目)이 산수화였던 것이다.[7]

조선왕조에서는 국가적인 도화를 담당할 화원(畫員)을 뽑는 취재(取才)에서 산수화를 택할 경우 가산점을 주었다. 즉 취재 과목을 네 등급으로 나누고 그중 두 과목을 선택하게 했는데, 높은 등급의 과목일수록 높은 점수가 부여됐다. 대나무 그림은 문인화의 정수를 드러낸다는 상징적 위상이 있었기에 사실상 이러한 '신성한' 초목인 대나무 그림과 함께 산수화가 인물화나 영모화, 화조화보다 우월한 지위를 지니는 최상의 그림으로 간주됐다.[8] 반면 서양에서는 풍경화가 역사화나 초상화, 종교화의 배경으로 주로 그려졌음을 환기해볼 때 동아시아에서 산수화의 위상은 독보적이었다고 할 수 있다.[9]

산수화를 향유하는 계층 또한 심오한 예술을 이해한다는 자부심을 지닌 이들이었다. 그런데 이러한 자부심을 지니면서도 이들은 유독 자신들이 좋아하는 것이 그림이기보다는 그 대상인 실제 산수라고 여겼다. 자연을 대상으로 한 산수화의 환영적 효과가 강

렬했기 때문이다. 뛰어난 산수화는 시각적 즐거움뿐 아니라, 마치 물소리가 들리고 청량한 산기운이 느껴지는 듯 혹은 쓸쓸한 기분이 들게 하는 듯한 공감각(共感覺)을 감상자에게 부여했다. 작은 화폭에 그려진 산수를 통해서도 대자연이 주는 웅장하고 기이한 분위기를 느낄 수 있게 하는 그런 그림이었다. 이렇게 그려진 이미지가 실제 세상에 존재하는 그대로인 것처럼 만드는 힘, 그것이 곧 산수화의 묘미이기도 하다. 즉 그림 속 산수가 실제 산수 자연, 곧 우리가 사는 세상에 대한 인식에 영향을 미친다는 것이다.

이 책은 이러한 산수화의 효과에 주목하여 동아시아의 회화 중 자연을 대상으로 한 가장 '순수해' 보이는 산수화가 실제로는 '사심으로' 빚어진 예술 장르일 수 있음을 탐구한 글이다. 산과 물, 땅과 나무는 그대로의 자연이지만, 그려진 산수에는 '의도'가 개입되어 있기 때문이다. 산수화에 대한 기존의 연구는 산수화를 실재하는 경관을 모방한 그림이거나, 높은 안목을 지닌 이들의 순수한 미적 만족을 위한 예술 장르로서 이해해왔다. 그러나 이와 같은 가치중립적 이해는 산수화를 사회와 문화, 정치와 역사에서 유리해온 한계가 있다. 산수화가 우리가 사는 세상에 대한 관점과 인식의 형성에 얼마나 흥미롭게 관여해왔는지를 간과한 것이다. 이런 의미에서 이 책은 특별한 위상을 지녀온 산수화가 만든 동아시아 사회에 대한 문화사적 탐구이기도 하다.

I

산수미의
강렬함

산수를 사랑한다

산수 사랑과 아름다운 인간

산수화는 아름다운 자연을 그대로 재현한 것인가

산수를
사랑한다

이 산은 볼수록 기괴하기 그지없어(玆山怪怪復奇奇)

시인과 화가를 수심에 잠기게 하네(愁殺詩人與畫師)

고려 말 학자이자 관료였던 이곡(李穀, 1298-1351)이 「금강산 정
양암에 올라가서」라는 시에서 한 말이다.[1] 기묘하게 아름다운
산수는 이를 바라보는 화가와 시인으로 하여금 창작의 고뇌에
빠져들게 한다. 시각은 마음에 남는 가장 선명하고 강렬한 감각
이기 때문이다.[2]

그런데 시각의 탐색을 통해 나타나는 세계가 즉시 파악되지
않는다는 점도 예술가를 수심에 잠기게 한다. 바라보는 대상의
모든 면이 끊임없는 확인과 재평가, 변경, 완성, 정정, 이해의 심
화 등의 과정을 거쳐야 하기 때문이다. 한숨에 붓을 휘둘렀다는
대가들에 관한 클리셰들과는 다르게 화가가 정양암에서 직접 조

망한 금강산의 모습을 한눈에 쉽게 파악하기는 어렵다는 얘기다. 이런 의미에서 시지각(visual perception)은 '시각적 사고(visual thinking)'라고 형태심리학자 루돌프 아른하임(Rudolf Arnheim)은 주장한다. "한 화가가 자기가 그릴 풍경의 대상으로 어떤 장소를 택할 때 그는 자연에서 자기가 발견한 것을 선택할 뿐 아니라, 재구성한다"라는 것이다. 이 과정이 때론 힘들고 지루한 인내의 과정인 것처럼, 우리가 한 예술작품을 지각하는 일도 즉각적으로 이루어지지 않는다고 했다.[3]

실제 산수를 바라보며 화가는 숙고 끝에 어떤 대상은 선택하고 또 어떤 경관은 지우며 새로운 산수미를 구성하는 것이다. 즉 화가는 그릴 대상 못지않게 삭제할 경관의 선택에도 힘을 쏟는다. 그런데 이렇게 재구성된 산수미를 바라보는 감상자는 실제 산수가 개입됐다는 점 때문에 그려진 산수, 곧 산수화를 바라보며 또 다른 수심에 잠기게 된다.

나는 산수를 좋아한다.

그런데 만약 산수의 소리를 표현한 거문고 연주를 내가 듣게 될 경우, 그때는 거문고를 좋아한다고 해야 하지 않겠는가.

그렇다.

그렇다면 이것은 결과적으로 저번에는 산수를 좋아한다고 했다가

이번에는 거문고를 좋아한다고 말을 바꾸는 것이 되지 않겠는가.

그것은 산수가 여기에 개입되어 있기 때문이다. 내가 거문고 연주를 듣기 좋아하는 것은 어디까지나 산수를 좋아하는 나의 마음 때문인 것이다.

나는 산수를 사랑한다.

그런데 만약 산수의 형태를 표현한 그림을 내가 보게 될 경우, 그때는 그림을 애호한다고 해야 하지 않겠는가.

그렇다.

그렇다면 이것은 결과적으로 저번에는 산수를 애호한다고 했다가 이번에는 그림을 애호한다고 말을 바꾸는 것이 되지 않겠는가.

그것은 산수가 여기에 개입되어 있기 때문이다. 내가 그림 보기를 애호하는 것은 어디까지나 산수를 애호하는 나의 마음 때문인 것이다.[4]

조선 선조 대의 문장가였던 최립(崔岦, 1539-1612)은 이흥효(李興孝, 1537-1593)가 그린 〈산수병풍〉 한 폭에 위와 같은 서문을 썼다. 그림이든 음악이든 그것이 좋은 이유는 자신이 그토록 사랑하는 자연의 아름다움을 예술작품의 대상으로 삼았기 때문이라고 했다. 그는 "이 그림을 대하고 있노라니 정신이 시원하게 녹

아들면서 나도 몰래 황홀해진 나머지, 나 자신이 그들과 함께 그 산수 속에서 갈건(葛巾)을 이마 위로 젖히고 옷소매를 늘어뜨리고 있는 것과 같은 착각마저 들었다"라고 했다. 최립은 산수화 병풍을 보면서 자신도 모르는 사이에 그 그림 속 풍경 안에 함께 있는 듯한, 실제 자연을 경험하는 것과 같은 황홀감을 느꼈다고 했다. 그가 즐거워한 것은 그림이 아니라, 그 대상인 산수 자연 자체였다는 것이다.

관동(關東)의 승경을 그린 또 다른 산수화의 발문에서 최립은 보다 정교하게 실제 자연이 선사하는 미적 즐거움과 이와는 다른 뛰어난 경치를 그린 산수화가 주는 미감을 다음과 같이 구별하기도 했다.

그림을 그려 하나의 경내(境內)를 멋들어지게 묘사해낸다면, 털끝만큼도 유감이 없게 할 수도 있겠지만(弗遺毫髮), 산속의 푸르른 운무(雲霧)에 사람의 옷을 적셔가며 날리는 계곡물 소리로 귀를 가득 채우는 그 쾌감[快]만은 아무래도 못할 것이다.
나막신에 지팡이를 짚고서 방외를 유람한다면, 매미가 껍질을 벗듯 티끌세상을 벗어나는 기분을 일시적으로 느낄 수도 있겠지만, 몸 가는 대로 따라다니는 비단 종이 위에 치달리는 계곡물이며 깎아지른 벼랑들을 그려놓고는 언제든지 눈이 가는 대로 그 빼어난 경관

을 맞아들이는 즐거움[要]과 비교해본다면 또 어떻다 하겠는가.

하지만 후자인 요(要)의 즐거움 정도로 만족하는 사람은 전자의 쾌
감을 맛볼 수 없기 때문이라고 하겠는데, 일단 전자에 대해서 충분
히 쾌감을 만끽했던 사람은 또 후자에 대해서는 별로 관심을 두지
않는 것이 어쩌면 당연한 일이라고도 하겠다.[5]

최립은 산수를 유람하며 자연을 몸소 체험하고, 또한 이때의
감동을 산수화로 그려 감상하는 것은 '쾌(快)'와 '요(要)'라는 서로
다른 차원의 미적 즐거움을 모두 소유하여 누리는 것이라고 했
다. 그러나 자연의 즐거움을 오감으로 흠뻑 맛본 사람은 그림을
통한 시각적 즐거움에는 그다지 흥미를 갖게 되지 않는다고 했
다. 산수화가 주는 즐거움이 자연 풍경의 강렬한 아름다움에는
미치지 못한다는 것이다.

겨우내 마른 땅을 촉촉이 적시는 봄비의 움직임과 소리, 새싹
의 풋내와 흙내음이 묻어난 봄비 향과 살갗을 스치는 봄기운을
오감으로 느끼노라면, 최립의 견해에 쉽게 공감하게 된다. 선조
대의 시인 권필(權韠, 1569-1612)도 "새벽별은 쓸쓸하고", "봄비가
그윽하게 꽃을 피우려 할 제" 객창에 어지러이 앉아 아름다운 봄
빛을 느꼈다고 했다. 그 어떤 예술적 아름다움도 이러한 자연의
미 앞에서는 보잘것없는 인공적인 것으로 생각될 수도 있을 것

이다. 이러한 견해는 동서고금의 글에서 쉽게 볼 수 있다. 헤르만 헤세는 아무리 뛰어난 문학이나 그림도 자연의 다양한 인상과 그 인상들이 합쳐져 미치는 온갖 영향, 예를 들어 시각적인 것뿐만 아니라 새가 지저귀는 소리, 바람이 울리는 소리, 마른풀 냄새, 후덥지근함 등을 제대로 표현하지 못한다고 했다. 헤세는 여기서 더 나아가 낯선 풍경을 자신의 것으로 만들거나 자연의 삶에 친근함을 느끼는 자연 애호가들을 '가치 있는 인간'이라고 하면서 자연 사랑과 인간의 덕성을 연결시키기도 했다.[6]

이렇게 자연에 대한 사랑을 인품과 관련시키는 것은 앞서 언급한 최립의 〈산수병풍〉 서문에서도 볼 수 있다. 그는 이 그림의 소장자에게 다음과 같이 말했다.

공이 이 그림을 좋아하는 것은 그야말로 공이 산수를 너무나도 깊고 진실하게 좋아하는 것에서 유래한다는 것을 알게 됐고, (…) 지금 공은 천관(天官)의 총재(冢宰)로서 태학사의 직책을 겸대(兼帶)하고 있으니, 그야말로 인재를 선발하여 임용하는 총책임자요, 동시에 문장의 종장(宗匠)이라고 해야 할 것이다. 따라서 공이 앞으로 산수를 사랑하여 그림을 취하는 그 마음을 확대해서 자신의 일에 적용해 나간다면, 그 사업이 얼마나 성대하게 될 것인지 미천한 나로서는 아예 짐작이 가지도 않는다. 그리고 듣건대, 공자가 "어진 이

는 산을 좋아하고 지혜로운 이는 물을 좋아한다"라고 했는데, 한씨 (韓氏)가 이 말을 인용하면서 어떤 사람에게 "어진 마음으로 거처하고 지혜로운 마음으로 도모하라(仁以居之 智以謀之)"라고 말해주었다고 한다.

산수화를 좋아하는 것은 그 속에 그려진 자연경관을 진실로 사랑하기 때문이고, 산수를 이토록 사랑하는 사람은 결국 큰일을 성취할 수 있는 뛰어난 인품과 지성을 겸비한 인재라는 것이다. 최립은 이 글에서 당나라의 저명한 문인 한유(韓愈, 768-824)를 인용했다. 한유가 왕중서(王仲舒)에게 써준 「연희정기(燕喜亭記)」에 나오는 글이다. 한유는 왕중서가 자연을 좋아하니 그가 좋아하는 산수 자연과 어울리는 덕으로 조정에서 존경받는 인물이 되도록 권면했다. 최립은 이 글에 빗대어 자신이 하고 싶은 칭송을 적은 것이었다. 산수화를 소장한 이들이 그림을 좋아하기보다는 '산수' 자체를 깊이 사랑하는 특별한 사람이라는 칭송이다. '산수를 사랑한다'는 것이 고결한 인간의 가치와 직결된다는 의미인 것이다. 산수미는 이처럼 동아시아의 담론 속에서 특별한 것이었다.

산수 사랑과
아름다운 인간

산수화는 전통적으로 산수의 정신을 드러낸 그림으로 이해되어
왔다. 가장 오래된 산수화에 관한 글 중의 하나인, 중국 남조 유
송(劉宋)의 화가이자 이론가였던 종병(宗炳, 375-443)의 「화산수서
(畫山水序)」가 이 점을 잘 보여준다. 종병은 "산수는 형질이 있으
면서 의취가 영묘하기 때문에 옛날의 성인인 황제 헌원과 요임
금, 공자와 광성자, 대외와 허유, 백이와 숙제 같은 이들은 반드
시 공동산과 구자산, 고야산이나 기산, 대몽산 등에서 노닐었다.
이것은 인자(仁者)와 지자(智者)가 즐기는 것이다. 무릇 성인은 정
신으로 도를 본받고, 현자는 도를 통달하는데, 산수는 형태로써
도를 아름답게 하여 어진 사람이 이를 즐긴다"라고 했다.

산수화의 대상이 되는 산수 자연에 심오한 도덕적 가치가 내
재되어 있으므로 산수화는 자연을 모방하고 재현한 그림이기
보다는 산수의 정신적 가치를 형상화한 것이라는 논리다. 산수

를 즐기는 이들 또한 동아시아에서는 차원이 다른 수준 높은 인물로 인정됐다. 이와 관련하여 널리 인용되는 구절이 『논어(論語)』 '옹야(雍也)'의 "어진 이는 산을 좋아하고 지혜로운 이는 물을 좋아한다(仁者樂山 智者樂水)"라는 공자의 언급이다. 이것은 유교 문화권에서 지도자로서의 덕성과 지성을 겸비한 인물의 됨됨이가 '산수를 좋아한다'는 담론과 밀접하게 연결되어 있음을 말해준다.

「연희정기」에 따르면, 왕중서는 황무지 사이에서 발견한 기이한 곳에 자신의 정원을 조성했다. 왕중서의 집이 완성된 후 한유는 정원 곳곳에 이름을 지어 붙였는데, 정원의 언덕은 '덕을 기다리는 언덕'으로, 바위 골짜기는 '겸허히 수용하는 골짜기'라고 명명했다. 연못은 '군자의 못'이라고 칭했는데, 비었을 때는 아름다운 것을 모으고 찼을 때는 나쁜 것을 배출한다는 의미라고 했다. 또한 샘의 근원은 '하늘의 은택의 샘'이라고 했는데, 높은 데서 나와 아래로 베풀기 때문이라고 했다. 굴곡진 대지와 주변 하천에는 겸허함, 군자의 속성, 은혜를 미치는 마음 등의 의미를 부여했다. 이어 "지혜로운 이는 물을 좋아하고 어진 이는 산을 좋아한다"라는 구절을 들어 한유는 왕중서가 지닌 덕은 그가 좋아하는 것과 어울린다고 했다.[7]

잡초가 무성한 땅을 개간하여 왕중서가 집을 지은 것이 자연

을 훼손한 것이 아니라, 그가 지닌 덕에 합당한, 산수를 사랑하는 마음 때문이었다는 것이다. 산수를 유람하고 감상하는 것만으로는 그 사랑이 충족되지 않기에 산수 속에 거처하게 된 것이라는 칭송이었다. 따라서 산수 속의 은거는 자연을 사랑하는 동아시아 지식인들의 가장 큰 덕목이기도 했다.

이처럼 산수 사랑은 손대지 않은 자연 그대로에 대한 애호만은 아니었다. 이 점은 산수화가 우주적 질서를 담은 산수의 정신과 진리를 형상화한 그림만은 아니라는 것을 시사한다. 아름다운 산수란 자연경관 그 자체보다도 그곳을 점유한 특정인에 대한 칭송과 관련되는 경우가 많았다. 이황(李滉, 1501-1570)이 중년에 퇴계(退溪)에 거처하고, 노년에는 도산 아래에 거처한 것 역시 아름다운 산수를 사랑하고 또 '우아하게 좋아했기(雅好佳山水)' 때문으로 여겨졌다.

> 그는 아름다운 산수를 우아하게 좋아했다. 중년에 퇴계 상류로 옮긴 것은 그 골짜기의 그윽하고 숲이 짙음과, 물이 맑고 돌이 조촐한 것을 사랑했기 때문이다. 늙어서는 도산 아래 낙동강에 자리를 잡아 집을 짓고 책을 쌓아두고, 꽃과 나무를 심고 못을 파고는 그 호를 도옹(陶翁)이라 고치니, 대개 거기서 일생을 마치려고 한 것이었다.[8]

이처럼 산수 속에 거처를 마련한 이들은 자연을 사랑하는 세상의 빼어난 군자로 여겨졌다. 그리고 이렇게 산수를 심히 좋아하는 이들이 애호하는 그림 역시 '산수화'일 수밖에 없었다. 다음의 인용문은 조선시대 지식인 사이에서 이러한 생각이 공감대를 이루고 있었음을 잘 보여준다.

산수의 즐거움에 대해서는 성인께서 이미 말씀하신 바가 있다. 그런데 그런 수준에는 미치지 못하더라도 세상의 군자들 역시 자신의 거소에 깊고 맑은 물과 우뚝 솟은 산이 있으면 그곳에서 자신의 생을 마쳐도 좋을 것처럼 여기며 희열에 잠기고, 길을 가다가 녹음방초(綠陰芳草)가 울창한 숲과 졸졸 흐르는 시냇물을 만나게 되면 자신도 모르게 열 걸음 걷다가 아홉 번쯤은 뒤돌아보게 마련이다. 이것은 도대체 무슨 마음이라고 해야 할 것인가. 그들 모두가 꼭 성인과 같은 낙을 즐기고 있다고는 할 수 없더라도, 요컨대는 암암리에 천기(天機)가 거기에 계합되는 바가 있어, **다른 어떤 것에 대한 즐기고 좋아하는 마음도 이 산수 앞에서는 보잘것없게 되기 때문이니**, 그런 정도의 즐거움 역시 가볍게 보아 넘길 수는 없으리라고 여겨진다. 종실(宗室) 금계수(錦溪守)는 평소 명화(名畵) 수집에 남다른 취미를 가지고 있는데, 그중에서도 **산수화에 특별히 애착을 보여주고 있으니, 그가 즐기는 것 역시 산수에 있다고 하겠다.** 그리하여 유명한 산

수화를 손에 넣지 못할 경우에는 그 비슷한 것이라도 기필코 얻어서 심리적인 보상을 받으려 하곤 한다.[9] (강조는 필자)

자연에서 느끼는 기쁨이 매우 크기에 그 어떤 다른 즐거움도 자연경관 앞에서는 시시한 것이 된다는 것이다. 그런데 이 글에서 무엇보다 흥미로운 점은 명화 수집에 열의가 대단한 서화 수장가의 욕망도, 그것이 '산수화'에 대한 애착이라면 그림이 아니라 '산수'를 좋아하는 마음으로 칭송될 수 있다는 점이다. 산수화 명작을 반드시 손에 넣고 싶어 하는 욕구를 그림에 대한 애호라기보다는 산수를 좋아하는 성품으로 이해한 것이다.

조선 지배층의 사상에 큰 영향을 끼친 주희(朱熹, 1130-1200)와 같은 신유학자는 서원(書院) 건축을 기념하면서 산수의 힘에 대한 그들만의 고유한 시각을 만들어냈다. 그동안 산천을 지배해온 불교 사찰의 힘을 약화시키며 서원이 위치한 산수에 유교적 세계관과 관련된 새로운 산수미를 부여했다. 역사학자 린다 월턴(Linda Walton)은 이 점에 대해 북송의 지식인들은 고전에 도(道)가 담겨 있다고 보았으나, 남송의 학자들은 산수 풍경에 도가 있다고 생각했다고 지적했다.

남송 대 학자들은 특히 기(氣)가 응집된 산수 자연의 아름다움이 재능 있는 학자를 배출한다고 믿었다. 즉 특정 산수의 빼어남

과 그곳에 살았던 저명한 학자들 간의 유기적인 관계에 주목한 것이다. 따라서 남송 대 서원들의 건립 기념문에는 이러한 서술이 두드러졌다. 특정 산수의 아우라(aura)가 그곳 출신 인물의 출중함을 대변하는 핵심 요소가 된다고 생각한 것이다. 신유학이 통치 이데올로기가 되면서 이러한 산수의 영향력에 대한 생각 또한 확산됐다. 특출한 유학자를 배출한 특정 지역은 특별한 힘을 지닌 곳으로 여겨졌다. 즉 특정 산수는 그 지역에 연고를 둔 저명한 유학자와 관련되면서 '성스러운' 곳이 된 것이다.[10]

이러한 주자성리학적 배경 아래서의 아름다운 인간은 보편적인 자연이 아니라, 그들이 애착을 갖고 거주한 특정 산수의 힘과 밀접한 관련을 맺는다고 여겨졌다. 따라서 사랑할 만한 산수와 이를 그린 산수화는 주자학을 토대로 한 유교 사회에서는 특정 인물과 관련된 곳이기도 했다.

산수화는 아름다운 자연을
그대로 재현한 것인가

산수 속에서 학문을 연마하며 은거하는 것이 가장 이상적인 삶의 모습으로 생각됐지만, 현실적으로 유교 사회의 지식인은 대부분 학자이자 관료였기에 국가에 대한 공적 의무를 저버릴 수 없었다. 대신 이들은 탈속적이고 고결한 삶을 추구하는 은거의 이상을 일상에서 견지하려고 했다. 이러한 분위기 속에서 흥미롭게도 산림에 은거하는 것보다 조정이나 저잣거리에서 은거하는 것을 오히려 진정한 은거인 대은(大隱)이라고 칭송했다. 『문선(文選)』에 실린 진(晉)나라 왕강거(王康琚)의 「반초은시(反招隱詩)」는 "소은(小隱)은 산림에 숨고, 대은(大隱)은 조시(朝市)에 숨는다"라는 시구로 시작한다. 은일의 이상을 실현하기 위해 굳이 산림에 은거할 필요가 없다는 것이다. 산림 속의 은거는 지식인이 갈망하는 것이면서도 쉽게 이룰 수 없는 선택이었기에 일상의 은거에 더 큰 의미를 부여한 것이다.

"군자가 산수를 사랑하는 까닭은 어디에 있을까?"라는 질문으로 북송 대의 저명한 산수화가 곽희(郭熙, 약 1001-1090)는 「산수훈(山水訓)」을 시작한다. 그는 그 까닭이 누구든지 번잡한 속세를 벗어나 산림과 전원에 거주하면서 자신의 소양을 기르고 자연 속에서 즐겁게 지내고자 하는 바람 때문이라고 했다. 그러나 곽희는 군자가 유교 사회에서 국가와 가족에 대한 의무를 저버리고 은거하기란 쉽지 않은 일이라는 현실을 곧 인정했다. 대신 훌륭한 솜씨의 화가를 얻어 산수를 생생하게 그려낼 수 있다면, 대청이나 방 안에서 나오지 않고도 천석(泉石)과 계곡을 즐길 수 있고 원숭이 울음과 새소리를 듣는 듯할 것이라고 했다. 또한 산빛과 물색이 황홀하게 시선을 빼앗을 것이니, 산수화는 사람의 마음을 유쾌하게 하고 진실로 마음을 사로잡는 것이라고 했다. 이것이야말로 세상 사람들이 산수 그리는 것을 귀하게 여기는 근본 뜻이라는 것이었다.

곽희는 산수를 사랑하는 것, 그리하여 산수 속에 은거하고 싶은 마음을 산수화 감상과 동일한 층위로 해석한 것이다. 아름다운 사람, 즉 군자는 산수를 사랑하기에 그곳에 머물고 싶어 하지만, 세상에 대한 의무를 다해야 한다는 현실 속에서 대신 생생하게 산수를 재현한 산수화에 그 마음을 의탁한다는 것이었다. 이러한 인식은 동아시아 산수화론의 핵심 이론인 '와유론(臥遊論)'

을 토대로 한 것이었다. 아름다운 자연을 굳이 찾아가지 않고 산수화를 통해서도 충분히 산수 속에 있는 것과 같은 느낌을 경험할 수 있다는 것이다. 와유론은 종병의 화론에 잘 드러난다. 그는 일생 동안 명산 유람을 즐겼으나, 노년에 유람하기가 어려워지자 여행한 곳을 모두 벽에 그려놓고는 누워서 감상하며 산수 자연의 즐거움을 맛보았다.

"잘 그려진 산수화를 보면, 눈이 감응하고 마음 역시 통하게 되어 산수의 정신과 감응하게 된다"라는 것이 종병의 주장이었다. 즉 '잘 그려진' 성공적인 산수화는 실제 자연경관의 아름다움과 자연의 기운을 그대로 느낄 수 있게 한다는 것이다. 종병은 또한 한가하게 살면서 술잔을 기울이고 거문고를 울리며 그림을 펼쳐놓고 그윽하게 마주하면, 가만히 앉은 채로 사방의 먼 곳까지 궁구할 수 있고 하늘의 위용을 위배하지 않고도 홀로 무위자연에 감응할 수 있다고도 했다. "산봉우리는 높이 솟았고, 구름 피어오르는 산림은 아득하게 뻗었으니, 성현의 도가 시대를 초월하여 빛나고 온갖 정취가 그 정신과 융화되니, 내가 다시 무엇을 하겠는가? 정신을 펼칠 뿐이니, 정신을 펼치는 것보다 앞설 것이 무엇이 있으랴?"[11] 종병은 그려진 산수를 통해서도 실제 산수의 참 정신을 만날 수 있다고 논한 것이다.

그렇다면 산수화란 아름다운 산수 경관을 재현한 그림일까?

실제 자연경관을 대신하여 산수의 정취를 느끼게 하는 예술작품일까?

최립은 앞서 산수 유람의 흥취인 '쾌'와 그림 속 산수미의 즐거움을 '요'라고 구별했다. 이렇게 서로 다른 미학적 개념이 사용된 것에서 볼 수 있듯이, 그려진 산수미와 실제 자연미는 서로 다른 미적 쾌감을 제공한다는 것을 알 수 있다. 실제 산수와 그려진 산수의 서로 다른 미감에 대한 논의는 진(眞)과 환(幻)에 대한 미학적 논의로 이어지기도 했다. 즉 이러한 논의의 핵심은 자연이 주는 감동과는 또 다른, 산수화에서만 느낄 수 있는 미감이 존재한다는 인식에 기반한 것이었다.

북송 대의 정치가이자 학자였던 심괄(沈括, 1031-1095)은 『몽계필담(夢溪筆談)』에서 자신이 소장한 당나라의 저명한 문인화가 왕유가 그린 〈원안와설도(袁安臥雪圖)〉를 언급하며, 눈 속에 파초가 그려져 있다는 점에 주목했다. 그는 당나라의 장언원(張彦遠, 815-879)이 왕유에 대해 쓴 글을 인용했는데, 왕유가 경물을 그릴 때 복숭아꽃과 살구꽃 그리고 부용꽃과 연꽃 등을 하나의 풍경 속에 그려 넣는 등 대개 사계절의 구분에 신경 쓰지 않는 화가였다는 점을 강조했다. 왕유의 그림이 갖는 비실경적인 면을 오히려 주목한 것이었다. 그는 눈 속에 파초를 그려 넣은 점을 부각하며 〈원안와설도〉를 왕유의 회심작으로 보았다. 그는 이 그림

이 "의취가 매우 풍부한 신묘한 작품으로, 속된 사람에게 그 신운(神韻)을 이야기하기는 정말 어려운" 작품이라고 했다. 또한 구양수가 "옛 그림은 의취를 그리는 것이지, 형태를 그리는 것이 아니다"라고 하며, "형체를 잊고 그 뜻을 이해하는 사람이 드무니, 그림을 보는 것은 시를 보는 것과 같다"라고 한 말을 인용했다.[12] 심괄에게 서화 감상의 묘미란 작품의 독특한 뜻과 기운을 살피는 것이지, 화면에 그려진 실제 자연경관을 감상하는 것이 아니었다.

예술작품의 가치가 그것이 재현하는 대상의 아름다움과 구별된다는 점은 마르셀 프루스트(Marcel Proust)의 견해에도 잘 드러난다. 그는 예술평론가인 존 러스킨(John Ruskin)이 부르주(Bourges) 성당의 정문이 아름다운 이유가 산사나무꽃이라는 아름다운 형상을 잘 조각해놓았기 때문이라고 한 논리를 비판했다. 즉 예술작품을 그것이 재현한 소재의 아름다움 때문이라고 여길 때, 이러한 태도는 일종의 우상숭배가 된다고 했다.[13] 산수화가 사랑받은 이유도, 그것이 아름다운 자연경관을 대상으로 했기 때문만은 아니었을 것이다. 그런데도 유독 산수화를 감상하는 이들은 자신들이 산수 '그림'이 아니라, 그 대상인 산수 '자연'을 사랑한다고 생각했다.

2

산수를
사랑하는 것인가,
산수화를 사랑하는
것인가

산수화 사랑의 조건

산수화 걸작의 효과

산수화 사랑의
조건

"모래를 쪄선 끝내 밥이 안 되는 것, 그림의 떡이 어찌 요기가 되리. 스님은 어찌하여 진경(眞境)을 버리고, 구름 낀 '운산(雲山)' 그림을 집 안에 드리웠는가?" 세조 대에 예조판서를 지낸 강희맹(姜希孟, 1424-1483)이 승려 일암(一菴)이 소장한 〈산수도(山水圖)〉에 적은 제화시 일부다. 진짜 산수를 유람하는 대신 가짜 산수인 산수화를 소장한 이유가 무엇이냐는 질문이었다. 그런데 강희맹은 이어 "강산은 스스로 일정한 형상이 있거늘, 화가는 무궁하고 기이한 경관을 그려냈구나"라고 하면서, 이러한 산수 풍경이 "그림인가 진짜인가 의심이 나네(畫耶眞耶空騰疑)"라고 했다.[1] 한 폭의 그림 속에다 화가가 기묘하게 펼쳐낸 자연경관이 또 하나의 실제 산수 경관 같다는 감탄이었다. 이렇게 잘 그려진 산수화에 대한 칭송은 대부분 진(眞)과 환(幻)을 구별하기 힘들 정도로 새로운 자연미를 창출해낸 산수화의 환영적 효과에 주목한 감탄

이었다. 즉 이러한 감탄은 뛰어난 산수화만이 주는 감동, 곧 실제 자연과는 또 다른 차원의 산수미에 대한 것이기도 했다.

'무명자(無名子)'라는 호를 사용한 조선 후기의 문인 윤기(尹愭, 1741-1826)는 근기남인(近畿南人) 출신으로 미관말직을 전전한 인물이었지만, 뛰어난 식견과 논리로 산수화에 대한 명문(名文)을 남겼다. 그려진 산수 자체에 대한 미학적 인식을 흥미롭게 보여주는 이 글은 성균관 유생이던 윤기가 1778년에 자신의 벗이 소장한 일곱 폭의 산수화 병풍을 감상한 뒤 적은 서문이었다. 그런데 그는 이 글을 "이 세상에 나보다 더 그림 보는 눈이 없는 사람은 없을 것이다"라는 겸허한 말로 시작한다. 얼마나 안목이 없는지 산수화를 감상할 때면 그저 그림 속에 산이 있고 물이 있다는 형상만을 알아챌 정도라고 하면서, 자신은 본래 그림을 볼 줄 모르는 사람이라고 했다.

나는 본디 그림을 볼 줄 모르니, 우뚝 솟은 것은 그저 산이고 물결치는 것은 물이고 가지와 잎이 달린 것은 나무이고 두건을 쓰고서 달려가거나 앉아 있는 것은 사람일 뿐이다. 이 세상에 나보다 더 그림 보는 눈이 없는 사람은 없을 것이다.

그러나 그림을 잘 그리는 사람이 그린 그림을 볼 때면 매번 가슴이 툭 트이고 초연해져서 천지의 조화가 유동하여 그 자취를 헤아릴

수 없음을 보곤 한다. 이러하니 그림 속의 세계와 정신으로 통하여 마음이 편안해지는 것으로 말하면 그림 그린 사람도 미칠 수 없는 수준이라 할 것이다. 그럴 때는 이 세상에 나보다 그림을 잘 보는 사람이 없다 하리라.

윤기는 이처럼 자신이 그림에 문외한이지만, 역설적으로 '매우 잘 그려진' 산수화를 보면 그림을 그린 화가도 미칠 수 없을 정도로 그림 속의 세계에 마음과 정신이 감응하게 되며, 그리하여 "이 세상에 나보다 그림을 잘 보는 사람이 없다"라는 자부심이 든다고 했다. 즉 산수화 '걸작'에 대한 이해는 작가보다 뛰어나다는 것이었다. 이 글은 산수화의 효과, 곧 수용적 측면에 대한 논의라는 점에서 매우 주목된다.

윤기의 주장은 그림의 대상이 실제 산수인 것은 중요하지 않다는 것이다. 자연을 사랑하기 때문에 산수화를 좋아하는 것이 아니라, 뛰어난 그림이 아니라면 그 대상이 비록 아름다운 산수라 할지라도 별다른 감동이 없다는 견해인 것이다. 앞서 살펴본 산수화 담론들과 비교해보면, 윤기가 차원이 다른 논지를 전개한다는 것을 알 수 있다. 윤기는 이 글에서 산수화의 미학적 완성도, 즉 '잘 그려진' 산수화인지를 중요한 논점으로 다룬다. 그는 이러한 산수화의 미학적 측면에 대한 논의를 다음과 같이 이

어갔다.

근래에 벗을 찾아갔다가 〈화국도(華國圖)〉를 보았는데, 일곱 폭의 그림이 모두 산수화였다. 계절별로 아침과 저녁, 맑은 날과 비 오는 날의 경치가 그려져 있는데, 모두 한적함[幽閑]·그윽함[邃夐]·평담함[平淡]과 기이함[奇巧]을 갖추었으며, 흐르는 듯한 산세의 푸른 봉우리 앞에 메아리치는 물소리가 들리는 듯했다. 곁에서 바라보고 있으면 무한한 격조와 아취가 있어서 시원한 기분이 들게도 하고 쓸쓸한 느낌이 들게도 하며, 잠산(潛山)에 오른 듯한 착각에 빠지게도 만들고 꾀꼬리 소리가 들리는 듯한 환상에 젖게도 했다. 한 자밖에 되지 않는 종이에 만 리의 지형을 담아 눈 한번 굴리면 백 가지 다채로운 풍광이 펼쳐지는데, 마치 등불 앞에서 그림자를 그려낸 듯 꼼진한 붓놀림으로 전면을 향하거나 등진 모습, 측을 비롯하여 여러 각도로 보이는 모습, 비스듬히 비낀 것과 평평하고 곧은 것 등이 적절히 조화를 이루며 묘사되어 자연의 법칙에 맞았다.

이 그림을 그린 사람은 부지불식간에 삼매경에 빠져들었으리라. 어찌 그린 사람뿐이랴. 보는 사람도 황홀하여 마치 고깃배를 타고 무릉도원을 엿보는 것만 같다. 각고의 노력으로 정신을 집중하여 작품을 구상하고 형적(形迹)에 구애됨 없이 내키는 대로 분방하게 그림을 그리는 모습이 상상된다.[2]

이렇게 윤기는 산수화를 감상하면서 한적함, 그윽함, 평담함, 기이함과 같은 언어로 그림의 정취를 섬세하게 표현했다. 산수화 걸작이 선사하는 격조와 아취는 때로는 호탕한 기분이 들게도 하고 때로는 쓸쓸한 느낌이 들게도 하는 등 감성적으로 풍부한 경험을 하게 한다는 것이었다. 윤기가 산수화의 묘미를 감상하는 태도는 유람의 감동을 잊지 못하여 그 자연경관의 아름다운 모습을 그림으로 재현해 대신 즐긴다는 것과는 크게 구별된다. 그림의 대상인 산수 자연 자체에 대해서는 별다른 주목 없이, 윤기는 오직 그려진 산수미의 예술적 완성도에 대한 감동을 논했다. 화가가 "각고의 노력으로 정신을 집중하여 작품을 구상한" 뛰어난 산수화를 감상하며 얻게 된 미적 감흥과 아취에 대해 서술한 것이었다. 이렇게 잘 그려진 산수화가 자아내는 황홀감은 마치 무릉도원을 엿보는 것과 같은 최상의 감동에 비견되었다. 이 점이 그림의 떡이 요기가 되지 않음을 알면서도 승려 일암이 〈운산도〉를 즐긴 이유였을 것이다. 강희맹은 스님이 산수화를 통해 "환과 같은 삼매를 얻었다(乃知如幻得三昧)"라고 표현했다.

그런데 여기서 주목되는 점은 자연에 대한 감탄은 보편적인 것이지만, 수준 높은 산수화는 "그림을 아는 사람"만이 공감할 수 있는 격조 높은 미적 대상이라는 것이다. 윤기는 이런 맥락에서 위의 인용문에 이어 송나라 화가 곽충서(郭忠恕, 약 910-977)의

일화를 소개했다. "옛날 곽충서가 곽종의(郭宗儀)를 위하여 비단 한 귀퉁이에 먼 산의 봉우리 몇 개를 그려주자 곽종의가 이를 귀중하게 여겼다. 그런데 그 곽충서가 기(岐) 땅 사람의 아들을 위해서는 어린아이가 얼레를 잡고 연 날리는 모습을 그려주면서 연줄을 몇 길이나 되게 표현해 노여움을 샀다. 그 까닭은 그림을 아는 사람과만 이야기할 수 있고 속인과는 이야기할 수 없기 때문이다." 그림의 격조를 아는 소수의 사람들 사이에서만 산수화의 효과에 대한 공감대가 형성될 수 있다는 것이다. 이와 관련하여 이어지는 윤기의 다음 글이 흥미롭다.

옛날 이공린(李公麟)이 〈용면산장도(龍眠山莊圖)〉를 그렸는데, 그 뒤로 용면산에 들어가는 사람은 발길 가는 대로 걸어도 저절로 길을 찾을 수 있었으며, 마치 꿈에서 보거나 전생에 겪은 일처럼 산속의 수석과 초목을 보면 누구에게 묻지 않아도 그 이름을 알고, 산속에서 고기를 잡거나 나무하는 사람, 은거하는 사람을 만나면 이름을 묻지 않고도 누구인지 알아보았다. 이는 다름이 아니라 타고난 근기와 합치되어 노력하지 않아도 저절로 기억됐기 때문이다. (…) 나는 그림 볼 줄은 모르지만, 훗날 산을 찾을 때 이 그림과 같은 곳이 있으면 우뚝 솟은 것, 물결치는 것, 가지와 잎이 달린 것의 이름을 묻지 않고도 이 그림에 그려진 경물임을 알 것이오. 그대도 혹여 아

무 산 아무 물 사이에 두건을 쓰고서 달려가고 앉고 하는 사람이 있다는 말을 들으면 이름을 물을 것도 없이 나인 줄 아실 게요.

'와유론'은 산수 체험, 즉 자연미에 대한 주목이 우선이고 그림은 그다음이었다. 그러나 이공린의 〈용면산장도〉에 대한 윤기의 언급은 산수화 감상이 실제 자연에 대한 체험보다 선행함을 말해준다. 즉 뛰어난 산수화 걸작에 대한 안목과 식견을 갖춘 감상자는 실제 산수를 대했을 때 그 속에서 '그림 같은' 경관을 떠올릴 수 있다는 것이다.

산수화 걸작의
효과

'그림 같다'는 '픽처레스크(picturesque)' 미학은 1790년대 영국에서 실제 풍경에 대한 가장 큰 칭송이었다. 영국의 화가 게인즈버러(Thomas Gainsborough, 1727-1788)는 픽처레스크 풍경화의 중요한 선구자로 꼽힌다. 전형적인 게인즈버러식 픽처레스크 정원을 묘사한 시「랜드스케이프(The Landscape)」(1794)에서 나이트(Richard Payne Knight)는 픽처레스크는 모든 사람이 느끼는 일차적인 감각이 아니라, 어느 정도 풍경화에 대한 지식을 지닌 사람들이 풍경을 보고 연상하게 되는 것이라고 했다. 당시 영국의 상류 계층에서는 그랜드 투어(Grand Tour)가 유행하면서 이들 사이에서는 판화로 널리 보급된 서적의 삽화나 풍경화 등을 통해 그림과 같은 자연 풍경에 대한 비슷한 경험이 공유되어 있었다. 즉 픽처레스크는 그림에 대한 소양을 지닌 교육받은 계층 사이에 형성된 특정 취향에 기반을 둔 보편적 시각이었다는 것이다.[3]

이 점과 관련하여 토머스 쿤(Thomas S. Kuhn)이 패러다임의 변화를 설명하면서 언급한 시각적 게슈탈트(gestalt)의 전환과 같은 경험을 생각해볼 수 있다. "사람이 무엇을 보는가는 그가 바라보는 대상에도 달려 있지만, 이전의 시각-개념 경험이 그에게 무엇을 보도록 가르쳤는가에도 달려 있다"라는 것이다. 게슈탈트 실험의 일례인 거꾸로 상을 만드는 렌즈의 경우, 이 렌즈를 낀 사람은 시각이 몹시 혼란해지는 과도기를 거친 뒤에 새로운 세계를 다룰 줄 알게 된다고 했다. 그의 시야 전체가 거꾸로 뒤집어진, 시각에서의 혁명적 변화를 경험하게 된다는 것이다. 새로운 패러다임을 채택한 과학자는 이렇게 거꾸로 보이는 렌즈를 낀 사람과 비슷하다고 했다. "이전과 똑같은 무수한 대상을 마주 대하면서, 그리고 그렇게 변함없는 대상을 보고 있다는 것을 알면서도, 과학자는 대상들의 세부적인 것 여기저기에서 속속들이 그 대상들이 변형됐음을 깨닫게 된다"는 것이다.[4]

고려 말의 문신인 이색(李穡, 1328-1396)은 날이 새도록 쉴 새 없이 내린 밤비로 등산이 어려울까 자못 걱정하며 개성의 송악산에 올랐다. 그런데 그는 산허리에 이르러 구름이 반쯤 걷힌 풍경을 접하자 "언보(彦輔)의 산수 그림은 품격이 고상했다"라고 읊었다.[5] 비 갠 송악산의 실경을 접하며 〈청산백운도(靑山白雲圖)〉로 유명한 원나라의 화가 장언보(張彦輔)의 그림을 떠올린 것

이다. '청산백운'은 이색이 활동한 원나라 순제(順帝)의 지정(至正) 연간(1341-1367)에 가장 인기 있던 그림의 주제였다.

이렇게 이색을 비롯한 여말선초의 문인들은 실제 산수를 대하며 '청산백운'의 아름다움을 종종 언급하곤 했다. 이것은 미우인(米友仁, 1075-1151)의 〈운산도(雲山圖)〉나 고극공(高克恭, 1248-1310)의 〈운횡수령도(雲橫秀嶺圖)〉와 같이 송나라와 원나라에서 '청산백운'을 주제로 한 산수화가 매우 인기 있었기 때문이다. 세종 대의 뛰어난 산수화가인 안견(安堅) 역시 '평생의 정력'을 다한 자신의 작품은 〈청산백운도〉라고 자평할 정도로, 15세기까지 〈청산백운도〉는 가장 아름다운 산수를 대표하는 이미지였다. 성현(成俔, 1439-1504)은 『용재총화(慵齋叢話)』에서 자신이 승지(承旨)로 있었을 때 내장(內藏)된 안견의 〈청산백운도〉를 보았는데, 참으로 뛰어난 보물이었다고 했다.[6] 성현이 활동한 성종(成宗, 재위 1469-1494) 대의 대표적 화원화가였던 이장손(李長孫)과 서문보(徐文寶), 최숙창(崔叔昌)은 유사한 형식으로 '청산백운'을 주제로 한 산수화 여섯 점을 그리기도 했다. 이렇게 〈청산백운도〉는 여말선초 지식인들이 매우 사랑한 산수화였다.

연산군 대의 뛰어난 시인인 박은(朴誾, 1479-1504)은 두보의 시구인 '구우래금우불래(舊雨來今雨不來)'로 운을 삼아, 계속되는 장마로 방문하는 사람이 없는 초연한 느낌을 시에 표현하면서, 자

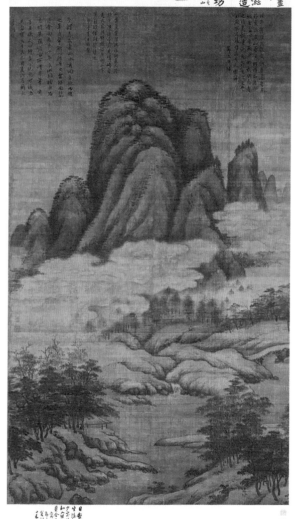

그림 3. 고극공, 〈운횡수령도〉

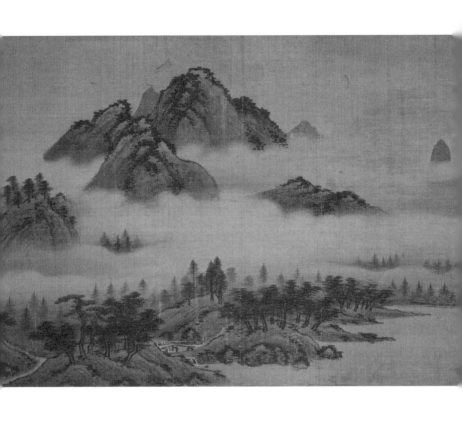

그림 4. 이정손, 〈운산도〉

신의 기호는 남과 달리 특이하여 시를 사랑하듯이 그림을 사랑
한다고 했다. 이어서 안견과 같은 여러 화가의 산수화 작품을 품
평하면서, 자신의 그림 사랑은 유별나서 그림을 보면 문득 봄과
가을도 잊어버린다고 했다. 그의 거처인 읍취헌에는 다른 물건
은 하나도 없고 "네 벽에 걸린 그림에 정신이 노닐 만하네(四壁可
神游)"라고 했다.[7] 사계절 중 가장 아름다운 계절인 봄과 가을의
자연경관이 눈에 들어오지 않을 정도로 그는 산수화를 사랑했던
것이다.

17세기 전반 조선의 저명한 학자이자 관료였던 김상헌(金尙
憲)은 '그림 감상을 즐기는 것[好觀畫]'과 '산수를 좋아하는 것'이
구별되는 취향임을 다음과 같이 서술했다.

사람의 본성에는 각기 좋아하는 것이 있는데, 높은 지위나 돈, 토목
을 좋아하는가 하면 음악과 잔치, 투계, 승마, 바둑과 장기, 도박을
즐기기도 한다. 또 꽃이나 수석의 신기함이나 먼 곳에서 온 진기하
고 이상한 물건, 산수를 유람하는 것, 책을 모으는 것, 그림 보는 것
을 즐기기도 한다. 좋아하는 것을 보면 그 사람됨의 우아하고 속됨
[雅俗]을 알 수 있다. 산수를 좋아하기 위해서는 여러 명승지를 두루
밟아보지 않으면 할 수 없고, 책을 일로 삼음도 늙고 병들면 할 수
없다. 다만 그림을 즐기는 것은 위태로운 낭떠러지를 붙잡고 오르

는 노고나 눈과 마음을 힘들게 할 필요도 없다. 방에 누워도 정신은 사해(四海)를 유람하니, 이 중에 늙음을 즐기고 오랜 병을 치료하는 묘가 있다.[8]

이렇게 김상헌은 '산수 자연을 즐기는 것[山水之樂]'과 '그림 애호[好畫]'의 취향을 다른 차원의 즐거움으로 구별했다. 최립이 산수화 감상을 즐기는 것이 자신이 그림을 좋아하기 때문인지, 아니면 그 대상인 산수 자체를 좋아하는 것인지를 혼란스럽게 되묻던 까닭도 아마도 이미 이들이 다른 차원의 미의식임을 그 자신도 인식했기 때문일 것이다.

산수를 사랑하는 것인가, 산수화를 사랑하는 것인가? 물론 둘 다 사랑할 수 있고, 자연을 혹은 그림을 때에 따라 더 좋아할 수도 있다. 다만 여기서 주목해야 할 논의는, 산수의 아름다움은 보편적 미로서 누구나 즐길 수 있지만, 산수화 감상은 그렇지 않다는 것이다. 고려 후기의 세족 출신 문신인 민사평(閔思平, 1296-1359)은 정오(鄭䫨, ?-1359)의 〈청산백운도〉 제화시에 차운하며, 정오가 산을 좋아한 인물이라고 시를 시작했다.

그런데 이 시에서 그는 이렇게 산을 좋아한 정오가 돈을 아끼지 않고 장언보의 그림을 사들였다고 했다. 결국 정오가 특별히 좋아한 것은 장언보의 〈청산백운도〉와 같은 산수화였던 것이다.

이러한 정오의 고상하고 우아한 감상은 당시 고려에 떠들썩하게 알려져 있었다고 한다. 민사평은 이 시의 말미에서 〈청산백운도〉와 그 제화시에 드러난 구름 낀 산의 아름다움이 실제 산수의 흥취를 극진히 느낄 수 있게 한다고 평했다. 즉 향을 사르며 고요히 앉아 감상하는 시와 '그림'을 통해 오히려 자연의 기운을 흠뻑 느끼게 된다는 것이다.[9]

정오가 그림을 특히 '고아하게 감상[雅賞]'한 인물로 평가된 것처럼, 이렇게 그림을 통한 산수미의 체험은 산수화 감상에 조예가 깊은 이들의 영역이기도 했다. '아는 만큼 보이는' 산수화는 그 대상인 실제 자연과는 구별되는 문화적 산물이기 때문이다. 그럼에도 산수화가 실제 산수 풍경의 '자연스러운 재현'인 것처럼 보이기에 감상자들은 유독 산수화를 감상하면서 자신들이 그 대상인 자연을 사랑하는 것인지, 아니면 그림을 좋아하는 것인지 혼란스러워했다. 주목할 점은 이러한 뛰어난 산수화의 효과를 '아는 자'들은 산수미의 효과를 그림과 이론으로 구현할 수 있었다는 사실이다. 실제 세상을 그 그림처럼 바라보게 할 수 있는 힘이 산수화에 있다는 것을 인식한 소수가 있었던 것이다. 이렇게 '성공적인' 그림 속 산수미는 실제 산수 경관, 곧 그들이 사는 세상을 새롭게 인식하게 하는 힘을 지니기도 했다.

서화 애호가였던 북송의 휘종 황제는 막대한 비용을 들여

1122년에 황가(皇家) 원림을 조성했는데, 간악(艮嶽) 원림에는 실제 산처럼 암석을 쌓아 만든 거대한 인공 산이 있었다고 한다. 이 원림에 대해 원나라의 문인 주밀(周密, 1232-1298)은 "전 시대에는 돌을 쌓아 산을 만든 것은 분명하게 보지 못했는데, 선화 때 간악이 비로소 대역사를 일으켜 계속해서 배와 수레를 보내는 등 있는 힘을 다했다"라고 했다. 이렇게 간악은 '풍부한 바위와 골짜기'가 있고, '봉우리가 솟아올라 수없이 포개지고 덮여' 있어 이곳을 방문한 이들에게 "중첩된 산과 깊은 골짜기의 바위 아래에 있는 것 같다"는 생각이 들게 하는 원림이었다. 거대한 산수의 모습을 원림으로 끌어들인 것이다. 그런데 휘종이 쓴 「간악기(艮嶽記)」에 의하면, 이렇게 돌을 포개서 산을 만든 것은 '그림'을 살펴서 토지를 측량하여 조성한 결과였다고 한다. 북송 대에 성행한 산수화를 토대로 새로운 황가 원림의 미학을 탄생시켰던 것이다.[10]

이렇게 송 대 이후 황실과 사대부가에서 활발히 조성된 원림은 마치 한 폭의 산수화처럼 자연 경물이 재배치되기도 했다. 즉 그림 속의 산수미가 실제 자연경관이 된 것이다. 명나라 말기의 이름난 조원가(造園家)였던 계성(計成, 1582-?)은 원림을 조성하는 데 "3분은 장인(匠人)이요, 7분은 주인(主人)"이라는 말이 있지만, 자신은 여기서 더 나아가 실제로 원림을 짓는 데 원림의 주관사

가 10에 9 정도의 구실을 해야 한다고 주장했다. 즉 밑그림을 도맡은 조원가의 역할이 매우 크다는 말이다. 조원가는 원림 주인을 위해 한 폭의 산수화처럼 특정 경관은 부각하고, 어떤 경관은 가리며 원림의 설계를 주도하기 때문이었다.

그런데 계성은 젊었을 때부터 그림으로 명성이 나 있었다. 그는 관동(關소)이나 형호(荊浩)와 같은 거비파 산수를 그린 화가를 좋아하여 그림을 그릴 때마다 그들을 전범으로 숭상했다고 한다. 이런 연유로 계성이 조성한 원림들 역시 당시에 형호와 관동의 산수화와 같다는 평을 들었다.[11] 이는 계성이 추구한 원림의 이상이 그가 선호하고 감상했던 그림 속 산수미에 있었음을 잘 말해준다. 명 말의 저명한 문인화가 동기창(董其昌, 1555-1636)은 자신이 소장한 원 말의 문인화가 왕몽(王蒙, 약1308-1385)의 〈도원도(桃園圖)〉 속에 묘사된 실제 지역을 사려고 한 적도 있었다. 또한 그는 〈망천도(輞川圖)〉 속에 재현된 원림의 모습을 자신의 정원에 구현하려고 시도하기도 했다. 이렇게 산수화 명작들은 실제 세상에 영향을 미쳤다. 뛰어난 산수화가들은 이 점을 인식하고 있었다. 동기창은 "어떤 선비들의 정원은 그려지기도 한다. 그러나 나의 그림들은 가히 정원이 될 수 있을 것이다"라고 했다.[12] 즉 그려진 산수가 실제 산수가 될 수 있음을 언급한 것이다.

3

산수미에
이론이?

산수화와 산수미

산수화와 산수미 이론

산수화와
산수미

실제 경관을 그린 산수화는 대상이 된 특정 경관이 존재한다는 점에서 재현의 사실성 여부가 크게 주목된다. 이른바 실경산수화는 화가가 실경을 눈에 보이는 그대로 모사한 그림이라고 여겨진다. 혹자는 가령 금강산의 특정 장소를 대부분의 화가가 동일하게 표현했기에 그들이 모두 실제 그 장소를 잘 재현했다고 말하기도 한다. 그러나 같은 경관을 응시하는 동일인에게도 그 경관은 늘 고정된 이미지로 인식되지는 않는다. 즉 특정 장소를 서로 다른 화가들이 존재하는 그대로 동일하게 그렸다기보다는, 그곳을 잘 표현해낸 '성공적인' 산수화를 지속해서 참고하고 차용했다고 보는 것이 합리적일 것이다. 무엇보다도 자유롭고 순수한 눈이란 존재하지 않기 때문이다.

미국의 철학자 넬슨 굿맨(Nelson Goodman)은 이 점에 대해 '눈이란 독자적인 장치가 아닌 복합적으로 연결된 기관'임을 지적

했다. 즉 눈은 귀, 혀, 심장, 뇌와 같은 인체의 다른 기관과 유기적으로 연결된 기관이기에 무엇을 보는지는 필요와 편견에 따라 조정된다고 했다. 따라서 눈은 선택하고, 거부하고, 조직하고, 식별하고, 연상하고, 분류하고, 분석한다는 것이다. 한편 이 작업에서 눈은 항상 '과거'를 동반한다는 사실도 주목했다. 그뿐 아니라 굿맨은 눈은 받아들이고 이해하는 것만큼 반영하지 못한다는 사실에도 주목했다. 즉 실제 대상은 어떤 것도 그대로 우리 눈앞에 드러나지 않는다는 것이다. 카메라로 자연경관을 찍은 사진이라 할지라도 주어진 거리와 조명, 각도, 촬영자의 의도 등에 따라 전혀 다른 풍경 사진이 나올 수 있음을 고려한다면, 그림은 더 말할 나위도 없을 것이다. 따라서 사실성이란 그림과 그 지시 대상 간의 절대적 관계가 아니라, 그림에 도입된 묘사 체계나 어떠한 상호 관계에 대한 문제라고 그는 주장한다.

이런 점에서 굿맨은 사실적 묘사는 모방이나 환상이나 정보가 아닌, '설득'에 의존한다고 주장했다. 그림 속 대상을 실제와 같이 느껴지게 하는 것은 그러한 대상에 관해 인지했던 경험에 따라 달라진다는 말이다. 즉 그 대상들이 묘사되어 있던 익숙해진 방식에 의해 영향을 받는다는 것이다. 이런 의미에서 성공한 궁극의 그림은 새로운 지식 형성에 참된 기여를 하게 된다. 그래서 굿맨은 자연이란 예술과의 대화의 산물이라고 했다.[1]

성공적인 그림이 새로운 지식 형성에 참된 기여를 한다는 것을 인지한다면, 실경산수화 걸작이 특정 경관에 대한 인식을 새롭게 한다는 것을 인정해야 할 것이다. 이 점과 관련하여 앞서 인용한 윤기의 글이 매우 주목된다. 윤기는 북송 대의 문인화가 이공린이 대표작 〈용면산장도〉를 그린 이후, 용면산에 들어가는 사람들은 발길 가는 대로 걷더라도 저절로 길을 찾을 수 있었다고 했다. 또한 윤기 자신도 훗날 산을 찾을 때 자신이 감상한 산수화의 경관과 같은 곳이 있으면 우뚝 솟은 것, 물결치는 것, 가지와 잎이 달린 것의 이름을 묻지 않고도 그 경관이 그림에 그려진 경물들임을 알 것이라고 했다. 그려진 산수를 통해 실제 자연을 재인식하게 됨을 말한 것이다. 이렇게 산수미라는 것은 산수화와의 지속적 대화를 통해 재형성되는 관념이라고 할 수 있다. 뛰어난 예술작품이 실제 세상을 새롭게 바라보게 한다는 것이다.

굿맨의 견해는 E. H. 곰브리치(Ernst Hans Josef Gombrich)와 같은 미술사학자들의 주장에 이의를 제기하는 것이기도 했다. 곰브리치는 그림이 효과적으로 자연을 모방하려는 욕구에서 발전한 환영주의적 재현이라고 보았다.[2] 그러나 굿맨은 화가가 사용하는 환영주의적 기법이 아무리 효과적일지라도 그림은 그 무엇보다도 다른 그림을 가장 많이 닮았음을 지적했다. 이 점에 대해 미술사학자 키스 먹시(Keith Moxey)는, 화가는 자연을 결코 직접

대하는 것이 아니라 과거에 자연이 문화적으로 코드화된 방식의 흔적들에 입각해서 자연을 대한다고 했다. 즉 시각적 재현(visual representation)은 모방적 정확성을 성취하려는 욕망보다 문화적 가치들의 구성, 제시, 전파와 같은 문화적 투사(cultural projection)와 더 관련이 있다고 본 것이다.[3]

이러한 논의와 관련하여 『풍경화와 권력(Landscape and Power)』이라는 책이 주목된다. 이 책의 편저자인 윌리엄 존 토머스 미첼(W. J. T. Mitchell)은 서장에서 '풍경화(landscape)'를 명사가 아니라 '동사'로 파악한다고 했다. 즉 풍경화가 무엇을 하는지, 문화적 행위자로서 주목해야 한다는 것이다.

최립은 이정(李楨, 1578-1607)이 그린 한 폭의 산수화를 감상했는데, 이 그림은 '어촌석조(漁村夕照)', '연사혼종(煙寺昏鐘),' '원포귀범(遠浦歸帆)', '평사낙안(平沙落鴈)'의 네 장면이 함께 하나의 가을 경치를 이룬 것이었다. 모두 어스름한 저녁 풍경을 그린 소상팔경(瀟湘八景)의 네 주제를 한 폭에 담은 그림이었다. "석양빛 무한히 좋기는 하나, 다만 황혼이 가까이 다가왔네"라는 옛사람의 시를 인용하며 그는 가을, 석양빛, 저물어가는 적막한 저녁 시간대의 분위기를 그린 이 산수화가 대체로 즐거우면서도 서글픈 느낌을 갖게 만든다고 언급했다. 즉 경관을 조합한 한 폭의 산수화가 아름다운 자연경관처럼 감상자에게 마음속에 형언할 수 없

는 강렬한 감정을 일으킨다는 것이다.

산수화는 한편으로 그림 속 경관이 실제 존재하는 풍경 그 자체라고 믿게 한다. 화가는 예술적 감동을 위해 경관을 가공해서 한 폭의 그림으로 재구성하지만, 산수화는 그려진 경관이 불가피하게 주어지고 필연적으로 존재하는 세상처럼 보이게 하는 효과를 준다. 이 점과 관련하여 미첼은 이러한 풍경화가 스스로 자신을 자연스럽게 만드는 과정을 추적해야 한다고 주장하기도 했다. 우리와 환경 간의 상호 행동을 풍경화가 어떻게 자연스럽게 만드는지, 이러한 행동들이 우리가 '풍경화'라고 부르는 재현의 미디어 속에서 어떻게 행해지는지 등의 문제들을 다루어야 한다는 것이다. 따라서 그는 풍경화가 하나의 담론이자 문화적 실천이라고 주장한다.

즉 산수화는 순수한 자연을 그린 그림이 아니라, 그 자체로 문화적 코드를 지닌 상징이다. 그러나 그려진 경관을 필연적으로 존재하는 것처럼 보이게 하는 산수화의 효과로 인해 이 점을 간과하기 쉽다는 것이다. 즉 그림 속 산수가 이미 '상징적 형태'임을 산수화를 보는 순간 잊게 된다는 것이다. 주목할 점은 그림에 소양을 지닌 이른바 문화 권력을 지닌 일군의 지식인들은 그림 속 산수가 사회적 상형문자임을 충분히 인식하고 있었다는 것이다. 이와 관련하여 미첼은 중국에서 산수화는 제국주의가 가장

번창했던 시기에 본격적으로 유행했다고 주장한다. 이 주장은 산수의 재현이 국가의 이데올로기와 관련 있을 뿐 아니라, 제국주의 담론과도 밀접하게 연관된 세계적이고 국제화된 현상일 가능성이 있다는 생각에 기반을 둔 것이다.[4]

중국에서는 오대 말 북송 초라는 제국 형성기에 산수화가 크게 발전하며, 산수화와 산수미가 지식인의 담론에서 중요한 위치를 차지했다. 이렇게 산수화가 중국 역사상 최상의 예술 장르로서 크게 주목받기 시작한 시기에 산수화 이론 역시 본격적으로 출현했다. 이 점은 산수화가 문화적 실천과 관련이 있음을 시사한다.

산수화와
산수미 이론

『필법기(筆法記)』는 산수화에 관한 가장 이른 시기의 본격 화론서라고 할 수 있다. 저자인 형호(荊浩)는 중국 오대(五代) 시기에 활동한 지식인으로, 태행산(타이항산, 太行山) 홍곡에 살면서 그곳 경치의 참 모습을 사생하며 지냈다. 형호는 이 글에서 그려진 산수미를 이론적으로 통찰했다.

"자네는 필법을 아는가?" 노인이 형호를 만나 던진 첫 질문이다. 형호의 『필법기』는 이렇게 산속에서 만난 한 노인과의 대화 형식으로 서술된다. 수묵산수화에서 필법에 대한 질문은 '그린다'는 것 자체의 의미를 묻는 것이다. 노인은 필법에는 여섯 가지 요체가 있다고 했다. 첫째는 기(氣), 둘째는 운(韻), 셋째는 사(思), 넷째는 경(景), 다섯째는 필(筆), 마지막은 묵(墨)이라고 했다.

그러자 형호는 그림이란 아름다운 것, 즉 '화려하게 치장하는 것[華]'이기에 단지 귀하게 여겨 그 형태의 모습을 얻으면 되는

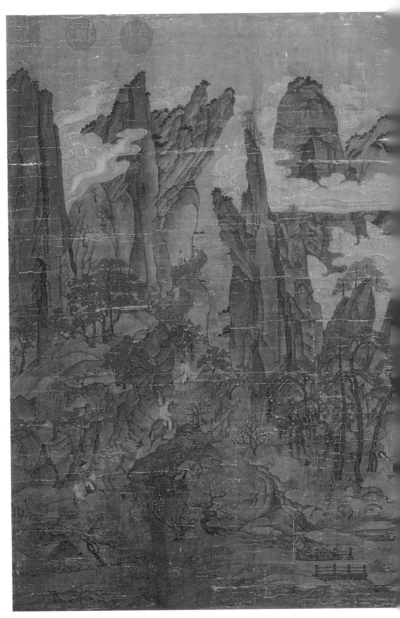

그림 5. 전 이소도(李昭道), 〈명황행촉도(明皇幸蜀圖)〉

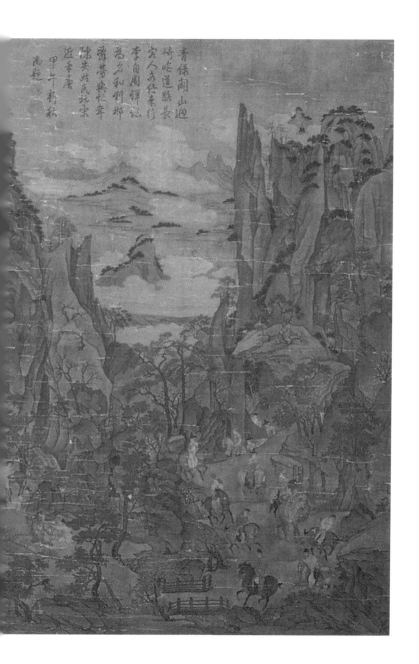

青條關山迴
嶂岵連嶺長
客人赤伕秦行
李白周祥詠
為名利利郎
羣芳奥仁年
陳失姓氏託宗
近季康
甲午新秋
渴顯

것 아니냐고 반문한다. 형호의 대답은 산수화에 대한 기존의 인식을 대변한 것이었다. 형호가 활동한 시대까지 화려하게 채색한, 장식성이 강한 청록산수화(靑綠山水畫)가 주류 산수화였기 때문이다.

그러자 노인은 "그렇지 않다. 그림이란 그리는 것이다"라고 답한다. 이것은 무슨 의미일까? 산수화란 단지 눈에 보이는 자연 경물을 재현하는 그림이 아니라는 말이다. 대상 자체가 중요한 것이 아니라는 뜻이다. "그림은 그림이다(畫者, 畫也)." 즉 사물을 헤아려 외형의 아름다움만을 취해서는 '그린다'는 것의 참 의미를 취할 수 없다는 것이다. 방법을 모르면 진실로 형태를 유사하게 할 수는 있지만, 사물의 참된 모습[眞]을 도모할 수는 없다. 즉 산수화에는 반드시 체득해야 할 방식, '방법론'이 있다는 주장이다.

"무엇이 형사(形似)이고 무엇이 참모습인가요?"라고 형호가 묻자, 노인은 "형사란 형만 얻고 기는 잃는 것이요, '참모습'이란 기운과 본연의 바탕이 모두 담긴 것이다. 기가 아름다움에서만 유전되어 형상에서 떠나버렸다면 물상은 죽은 것이다"라고 답한다. 이런 의미로 노인은 그림의 육요(六要) 중 기와 운, 사, 경을 필묵보다 중요한 요소로 꼽았다. 여기서 '기'란 마음대로 붓을 운필하여 상을 취하되 미혹되지 말고 확고하게 하는 것이고, '운'은

기법의 흔적을 드러내지 않으면서 형과 격식을 갖추되 속됨이 없게 하는 것, '사'는 대요(大要)를 간추려 물질의 형태를 상상하여 응집하는 것이며 '경'은 제도를 때에 따라 사용하고 묘를 찾아 진을 창조하는 것이다. 또한 그림의 품격에는 '신(神), 묘(妙), 기(奇), 교(巧)'의 격식이 있는데, '신'은 의도한 것 없이 운용에 맡겨 형상을 이루는 것, '묘'는 천지와 만물의 성정을 헤아려 이치에 합당하여 온갖 사물이 '붓에 따라' 나타나는 것이라고 했다. 이러한 이론의 핵심은 "부지런히 하여 필묵을 잊어야 진경(眞景)을 갖출 것일세"라는 말 속에 잘 담겨 있다. 최상의 경지로 창작에 임할 때 비로소 산수의 '진면목'을 드러낼 수 있다는 것이다.

그런데 미술사학자 마틴 파워스(Martin J. Powers)는 형호의 이러한 화론을 단지 산수화 이론으로 순진하게 읽는 것을 경계했다. 형호의 『필법기』에 보이는 촌스러운 화자와 괴짜 노인과의 대화가 '재야'의 이론을 창출하기 위한 의도적 담론이라고 본 것이다. 형호는 그림에 대한 기존의 시각이 '화려함[華]'으로 대표된다고 보았다. 이 용어는 과시적이고 사치스러운 궁중 인물화나 산수화를 떠올리게 한다. 즉 당시까지 주류 예술의 경향이자 전통적으로 옳다고 생각되어온 이 관념이 시골 노인과의 대화를 통해 본질적으로 중요한 가치와 부딪치게 됐다는 것이다. 형호의 화론은 '화'로 대변되는 기존 세력에 대응하여 표방된 새로운

담론이라는 것이다.

당나라가 멸망한 후 송이 다시 통일 국가를 세우기까지는 정치적으로 격변기이자 당 대까지 이어져온 궁중 중심의 기존 권위와 사회적 풍조가 흔들리는 시기였다. 따라서 혈통을 중시한 신분제 중심 사회와 다른, 학문과 교양을 중시하는 당송교체기의 지성사적 분위기 속에서 이 화론의 의미를 이해해야 한다는 것이다. 이른바 고대로 분류되는 당 대까지는 황실 인사나 귀족을 그린 인물화가 가장 중요한 그림이었다. 산수는 서양 회화에서처럼 주로 인물의 배경으로 그려졌다. 그러나 형호의 화론이 나오던 시기에 산수화는 기존 인물화의 역할을 대체하기 시작했다. 형호의 화론은 산수화가 중국 회화의 핵심 장르로 전환되던 시기에 중요한 역할을 한 담론이었다.

"자네가 구름과 나무, 산과 물을 즐겨 그린다면, 반드시 물상의 근원을 밝혀야 한다. 대개 나무의 생태는 그 천성을 받아 자라는 것이다"라고 노인은 말한다. 즉 산과 물, 구름과 나무가 중요한 인물을 부각하는 배경이 아니라, 그 경물들 자체가 각각의 고유한 천성을 지닌 존재라는 것이다. 또한 노인은 "산수의 형상이란 기운과 형세가 서로 도와 낳는 것이다(山水之象, 氣勢相生)"라고도 말한다. 각 자연물의 형상이란 그 사물과 그 사물이 처한 환경 간의 역동적 관계 속에서 만들어진다는 것이다. 산수화를

단지 눈에 보이는 자연의 아름다움을 재현한 것이나 배경 산수로서의 '꾸밈'으로 간주한 것이 아니라, 경물에 내재된 본질을 그려내는 '기호'로 이해했다고 할 수 있다.

당나라 말 최고의 서화이론가였던 장언원(張彦遠, 815-879)은 회창(會昌) 연간(841-846)까지의 명화를 기록한 『역대명화기(歷代名畫記)』에서 인물이나 동물을 그리는 것과 달리 누각이나 나무, 바위나 수레, 기물을 그리는 것에는 생동감이나 기운이 없으니 단지 화면 내에 적절히 배치하면 된다고 했다. 나무나 바위는 인물이나 동물의 배경으로 그려진다는 것이다. 반면 『필법기』에서 나무는 인간과 같은 도덕적 특성을 지닌 중요한 대상으로 파악됐다. 이 점은 형호의 화론이 단지 그림에 대한 이론이 아님을 시사한다.

『필법기』에서 소나무는 휘려고 해도 구부러지지 않는 성질을 지닌, 어린나무일 때부터 저절로 곧게 자라며 절대로 휘지 않는 것으로 언급된다. 또한 소나무의 기세는 유독 높아, 마치 "숲속에서 군자가 덕을 베푸는 풍도(風度)와 같다"라고도 했다. 즉 소나무를 고귀한 사람, 그것도 동아시아 사회에서 가장 아름다운 인간형으로 꼽히는 '군자'에 비유했다. 여기서 가장 주목되는 점은 나무와 같은 자연 경물을 타고난 기질을 지닌 '사람'처럼 파악했다는 것이다.

남송 대에 편찬된 『화계(畫繼)』의 저자 등춘(鄧椿)은 10세기의 선비화가인 이성(李成, 919-967)을 언급하며 그가 재능이 많고 학식도 풍부했으나 뜻을 오직 그림 그리는 데만 쏟았다고 소개했다. 등춘은 이어서 이성이 즐겨 그린 추운 겨울 숲의 나무인 '한림(寒林)'을 언급했다. 이성이 그린 한림은 암혈(巖穴) 속에 있는 것이 많았다면서, 이런 그림은 군자가 재야에서 흥기함을 드러내는 것이라고 했다. 한편 그는 암혈 속 한림과는 대조적으로 평탄한 땅에서 자라난 시시한 나무는 '소인'에 비유했다. 잡목은 그저 벼슬자리에 연연하는 사람들의 상징으로 그려진 것이라고 본 것이었다.

이렇게 재야의 지식인 화가들이 한림과 같은 소외된 자연 경물에 새로운 가치를 부여한 것은 당송교체기에 그려진 산수미를 통해 군림하던 기존의 문화 체계를 바꿀 수 있다는 생각의 발로이기도 했다. 이에 대해 파워스는 산수화는 사회 구조를 '자연화(naturalizing)'할 뿐 아니라, 자연스럽지 않고 오히려 경쟁 관계에 있는 사회적 그룹들이 협상할 수 있는 중립적 장을 제공한다고 보았다.[5]

형호가 저술한 『산수결(山水訣)』은 그의 친구가 북송 황제에게 바쳐 궁전에 보관됐다고 한다. 그는 북송 지식인들에 의해 '학식이 넓고 성품이 단아하며 옛것을 좋아한[博雅好古]' 재야 지식인

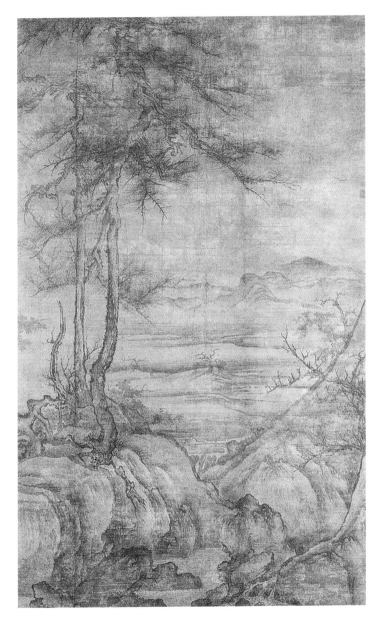

그림 6. 전 이성, 〈교송평원도(喬松平遠圖)〉

으로 평가됐다.[6] 이것은 그려진 산수미에 대한 형호의 새로운 이론이 '문(文)'을 중시하며 학자관료들을 중심으로 제국을 새롭게 형성한 북송의 통치 이데올로기와 연관됐을 가능성을 시사한다.

이전 시기와 질적으로 다른 새로운 사회적 가치 창출에 새로운 산수미가 개입되었을 수 있다는 것이다. 이로 인해 전 시기에 그려진 화려한 채색의 인물화 중심 그림은 '고대'의 것으로 인식되게 됐다. 이렇게 새로운 인식, 즉 지성적 변환(intellectual change)은 일군의 사람들이 하나의 대안이 다른 선택들보다 낫다는 것을 다른 사람들에게 설득함으로써 일어난다.[7] 설득이란 사람들의 의식, 생각, 감정, 믿음, 행동 등의 변화에 영향을 미치는 포괄적 과정을 말한다. 기존의 인식을 비판하며 익숙한 것을 새롭게 조명함으로써 현실의 변화를 야기할 수 있는 의식을 형성한다는 점에서 아도르노(Theodor W. Adorno)는 예술에 대한 체험은 주관적인 체험 이상의 것이라고 했다. 주관적인 반응이 가장 강렬한 경우에 오히려 예술은 객관성을 통해 매개된다는 것이다. 이런 점에서 그는 예술 자체가 실천적이라고 보았다.[8] 즉 잘 가꿔진 궁원 안의 자연 경물이 아니라, 황폐한 풍토 속에서 고독하게 자란 자연 경물이 더 높은 차원의 산수미를 지닌 것으로 인식의 전환이 이루어진 것이다.

4

그려진 산수미의
효과

국가 이데올로기의 상징:
곽희와 거비파 산수화

산수화가 중국 회화사에서 핵심 장르로 부각된 시기는 북송 대였다. 송나라를 건국한 태조(太祖, 재위 960-976)는 세습 귀족 대신 문학에 재능이 있는 학식 있는 지식인을 우대했는데, 형호의 화론은 당송 전환기에 새롭게 조명된 산수화가 이러한 새로운 엘리트층의 부상과 관련되었을 가능성을 시사했다.

송 제국 초기에 유행한 산수화는 커다란 산으로 화면을 가득 채운, '주산(主山)'이 기념비처럼 강조된 산수미를 드러낸 그림이었다. 이러한 형식의 산수화는 '거비파(巨碑派) 산수화(monumental landscapes)'로 불리는데, 화북(화베이, 華北) 지방의 실경을 반영한 그림으로 이해되기도 한다. 이러한 산수화 스타일로 화명을 떨친 북송의 화가가 곽희였다. 그는 신종(神宗, 재위 1067-1085)의 총애를 받은 산수화가로, 그의 대표작인 〈조춘도(早春圖)〉(1072)는 이러한 기념비적 산수화 스타일을 잘 보여준다.

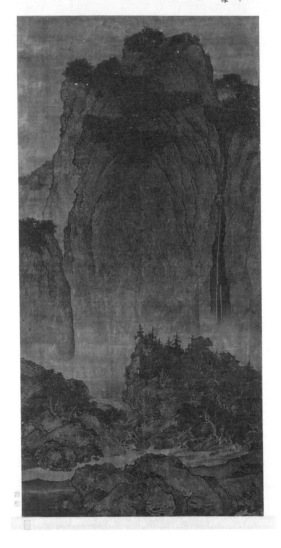

北宋范中立谿山行旅圖

그림 7. 범관(范寬), 〈계산행려도(溪山行旅圖)〉

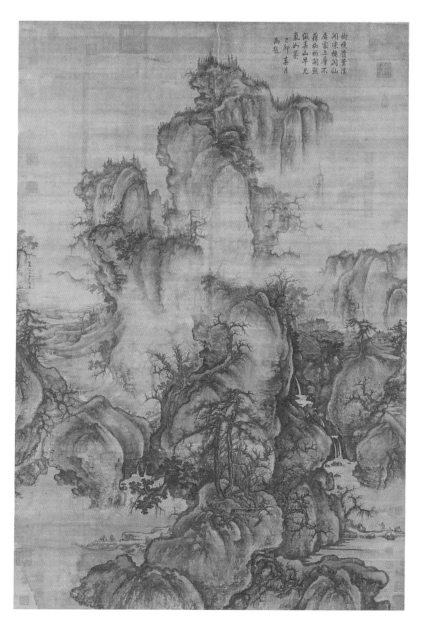

그림 8. 곽희, 〈조춘도〉

그런데 곽희는 자기 산수화 스타일과 관련하여 "산수는 큰 물상이라 보는 사람이 반드시 멀리서 보아야 하나의 대형 병풍같이 둘러쳐져 있는 산천의 형세와 기상을 볼 수 있다"라고 하여, 거비파 산수미에 대한 이론 역시 제시했다. 곽희가『임천고치(林泉高致)』에서 주장한 산수화론의 요체는 이렇게 산수란 '큰 물상[大物]'이라는 것이었다. 산수화를 거대한 산을 중심으로 한 자연경관의 미를 그린 그림으로 정의한 것이다.

따라서 곽희의 산수화는 그의 이론이 강조한 것처럼 반드시 멀리 떨어져서 위로 높이 올려다보아야 제대로 감상할 수 있는 그림이었다. 즉 '고원(高遠)' 스타일의 산수화를 산수미의 전형으로 제시한 것이었다. 그런데 이러한 곽희의 기념비적 산수화 스타일을 대변하는 그의 산수화론은 흥미롭게도 단순히 산수미에 대한 이론만이 아니었던 것으로 보인다.

큰 산은 당당하게 뭇 산의 주인이므로 산등성이와 언덕 숲과 골짜기 등을 차례로 분포시켜 원근과 대소의 종주(宗主)가 되게 한다. 그 형상은 천자가 빛나게 남쪽을 향해 있고, 모든 제후들이 분주히 조회하는데, 천자가 조금도 거만하거나 제후가 배신하여 달아나는 형세가 없는 것과 같다.

신종의 총애 속에 황실의 후원을 받던 산수화가 곽희는 "큰 산은 당당하게 뭇 산의 주인"이라고 하여, 자신의 기념비적 산수화 속 거대한 산이 천자(天子)의 상징임을 시사했다. 이렇게 그의 거비파 산수화는 황제를 정점으로 한 관료 사회를 대변하는 것이자 북송의 제국 이미지에 대한 시각적 메타포였다고 할 수 있다. 따라서 그의 산수화 속 산수미는 특별한 문화적 실천과 담론을 도출하기 위해 의도적으로 구성되었을 가능성이 있는 것이다. 곽희의 산수화가 화베이 지역의 실제 산천을 눈에 보이는 대로 재현한 그림이 아니라는 말이다. 그렇다면 미첼이 앞서 주장한 대로 산수화의 전개는 동서양을 막론하고 제국의 담론과 관련이 있는 것일까?

곽희의 산수화가 당시에 병풍 형태로 제작되어 북송 제국의 주요 관청에 전시되어 있었다고 한 오가와 히로미쓰(小川裕充)와 핑 풍(Ping Foong)의 연구는 이 점과 관련하여 유의할 만하다. 19세에 즉위한 신종은 왕안석(王安石, 1021-1086)을 등용하여 국정 개혁을 추진했다. 신종의 희녕(熙寧) 연간(1068-1077)에 왕안식이 주도한 개혁 정책이 성공하면서 원풍(元豊) 연간(1078-1085)에 신종은 관제 개혁을 시행했다. 이에 맞춰 황성의 관청 건물들도 재배치됐다. 한림학사원과 함께 궁성과 가까운 곳에 넓게 재배치된 중서성과 문하성의 후성들은 강화된 간쟁 기능을 담당하

게 됐다. 환관 송용신(宋用臣)은 이때 학사원과 중서성, 문하성 그리고 중서후성과 문하후성, 추밀원을 장식하기 위한 화가로 화원(畫院)을 대표하는 산수화가인 곽희를 선택했다.

곽희의 산수화가 신법(新法)의 성공을 드러내며 신종의 정치적 업적을 기념하는 공공의 공간에 전시된 것이다. 즉 그의 거비파 스타일 산수화가 국가의 이념(state ideology)과 관련됨을 말해준다. 엽몽덕(葉夢德, 1077-1148)은 저서 『석림연어(石林燕語)』에서 "중서성과 문하성, 그 후성들, 추밀원과 학사원에는 곽희의 그림만 있었다. 모두 실로 놀라운 그림들이었으나, 학사원의 〈춘강효경도(春江曉景圖)〉가 그중 제일 뛰어났다"라고 했다. 소식의 아우 소철(蘇轍, 1039-1112)도 중서성과 문하성에 있는 곽희의 12폭 병풍 그림을 보았으며, 위쪽에 곽희의 서명이 있었다고 전했다.

여기서 주목할 점은 당시에 산수화가 병풍 형식으로 그려졌다는 것이다. 병풍은 공간을 상정하고 구획하는 건축적 역할을 하는 동시에, 문화적 공간을 형성한다. 따라서 커다란 병풍에 가득 그려진 산수는 실제 산수의 힘을 느끼게 했을 것이다. 이 점과 관련해 청록산수화 혹은 금벽산수화(金碧山水畵)로 불리는 채색산수화로 화명을 떨친 당나라의 화가 이사훈(李思訓, 651-716)에 대한 기록도 주목된다. 주경현(朱景玄)의 『당조명화록(唐朝名畵錄)』에 따르면, 이사훈이 대동전(大同殿) 벽에 그린 산수 풍경은

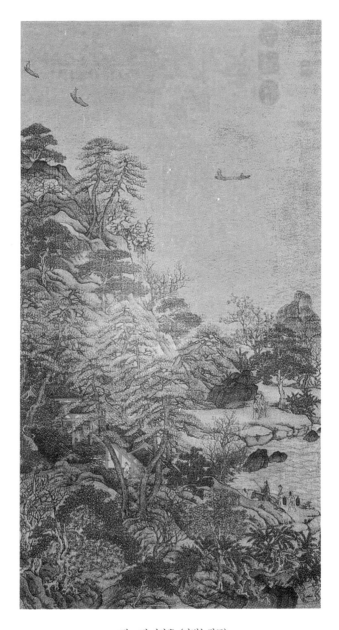

그림 9. 전 이사훈, 〈강범누각도〉

매우 생생해서 현종(玄宗, 재위 712-756)은 그 그림을 볼 때 물소리를 들었다고 한다.[1] 이사훈의 전칭작(傳稱作, 그렸다고 전하는 그림)인 〈강범누각도(江帆樓閣圖)〉에서 보듯이, 이러한 산수화들은 실제 산수를 사실적으로 재현하려는 목표보다는 환상적인 산수를 드러내 산수화가 전시된 공간의 개념을 바꾸고 정서적으로 영향을 미치려 했던 것으로 보인다.

최고 엘리트층으로 구성된 한림학사원에 걸린 봄날 강변의 새벽 풍경을 그린 곽희의 〈춘강효경도〉는 새롭게 시작되는 개혁 정책에 대한 기대를 드러낸 그림으로 수용되기도 했을 것이다. 개혁 기간 동안 이렇게 제국의 봄을 상징하는 '춘경(春景)'이 매우 중요시된 것으로 보이는데, 곽희의 〈조춘도〉 역시 유기적으로 힘 있게 그려진 거대한 주산의 모습뿐 아니라 제목에서도 이른 봄, 생명이 움트는 제국의 희망적 분위기를 담아냈음을 알 수 있다. 이런 의미에서 미술사학자 알프레다 머크(Alfreda Murck)는 생명력 충만한 곽희의 산수화가 신법 개혁이 제국에 가져다준 새로운 시대의 여명을 경축하는 우아한 은유였다고 보았다.[2] 작품에 그려진 이른 봄의 생동하는 자연이 황제가 베푸는 자애로운 선정(善政) 속에서 번영하는 국가의 모습과 겹쳐졌을 것이라는 얘기다.

이렇게 곽희의 산수화에 보이는 거대하고 역동적인 산수미는

국가 차원의 문화적 실천과 관련된 것이기도 했다. 그러나 늘 존재해온 화베이 지방의 실경처럼 이러한 산수화 이면에 다소 의식적으로 주어진 신념 역시 자연스럽게 수용되었을 것이다. 이점이 산수화의 효과이기도 하다.

소외된 벗들과의 소통의 매체:
송적과 평원산수화

곽희의 거비파 산수화가 수도 개봉(카이펑, 開封)에서 매우 인기
를 끌던 11세기 후반 무렵은 왕안석 등이 주창한 신법을 둘러싸
고 당쟁이 확산되던 시기였다. 그런데 신법에 반대하던 구법당
(舊法黨) 사대부들 사이에서 문인화가 송적(宋迪, 1015-1080년경)이
그린 〈소상팔경도(瀟湘八景圖)〉가 큰 반향을 불러일으켰다. 그런
데 주목되는 점은 〈소상팔경도〉가 거비파 산수화와는 매우 다른
스타일의 산수미를 지닌 그림이라는 것이다. 중국 호남성(후난성,
湖南省) 동정호(둥팅호, 洞庭湖) 일대의 아름다운 경관을 그린 이 산
수화는 강을 따라 담담하게 펼쳐진 풍경을 담았다. 이러한 송적
의 산수화 스타일은 곽희의 거비파 산수화와 같은 당시 주류 산
수화 형식과는 크게 구별되는 것이었다. 송적의 산수화는 현재
전하지 않지만, 왕홍(王洪)이나 서성이씨(舒城李氏)가 그린 12세
기 중반경의 〈소상팔경도〉들은 송적이 그린 산수화가 곽희의 산

수화와 얼마나 다른 산수미를 보여주는지를 잘 알려준다.

〈소상팔경도〉의 팔경은 모래밭에 기러기들이 날아와 앉는 정취를 그린 '평사낙안'을 비롯해, 날이 저물 무렵 멀리서 돌아오는 돛단배를 표현한 '원포귀범', 소상강에 세차게 내리는 쓸쓸한 밤비를 주제로 한 '소상야우(瀟湘夜雨)', 석양빛에 물들어가는 어촌의 저녁 풍경을 그린 '어촌석조', 안개 자욱한 산사에서 울리는 저녁 종소리를 표현한 '연사만종', 눈 내린 강가 마을의 호젓한 저녁 풍경인 '강천모설(江天暮雪)', 아지랑이 피어오르는 산간 마을을 나타낸 '산시청람(山市晴嵐)', 둥팅호에 떠오른 가을 달의 정취를 그린 '동정추월(洞庭秋月)'을 말한다.

그런데 이들 팔경이 말해주듯이 〈소상팔경도〉는 소상 지역의 특정 장소가 주제인 그림이라기보다는 사계절 중에서도 가을과 겨울을, 시간대로는 어스름한 저녁 해 질 무렵이나 어둑한 밤 분위기를 주로 그린, 특별한 분위기를 표현한 산수화다. 즉 저물어가는 시간대의 비나 눈이 내리는 아련하고 감상적인 풍경을 그린 서정적 산수화라고 할 수 있다.

〈소상팔경도〉는 이렇게 화면 가득 거대한 산을 그려 이른 봄의 꿈틀대는 생명력을 표현한 곽희의 산수화와는 크게 구별되는 이미지다. 즉 '산(山)'과 '수(水)'라는 중심 제재의 차이뿐만 아니라, 그림에 표현된 계절감과 시간대, 그림의 구도와 시점, 양식

그림 10. 서성 이씨, 〈소상와유도권(瀟湘臥遊圖卷)〉 (부분)

등이 완전히 다른 산수화다. 개혁 정책을 기대하는 수도 개봉(카이펑)의 주요 관청에 걸린, 만물이 소생하는 분위기를 그린 곽희의 산수화와 달리, 송적의 그림은 담담하게 저물어가는 쓸쓸한 분위기를 표현했다. 최립의 언급처럼 "즐거우면서도 서글픈 느낌"이 드는 감상적 분위기의 그림인 것이다. 무엇보다 〈소상팔경도〉는 팔경의 구체적 내용을 파악하기 어려울 정도로 어둡고 흐릿한 분위기로 표현되어 있다. 그렇다면 이러한 극단적 산수미의 차이는 어디서 오는 것일까? 단지 대상이 된 산수의 형상이나 화가, 화풍의 차이로 인한 것일까?

송적과 동시대에 활동한 심괄은 송적이 특히 '평원산수(平遠山水)'에 뛰어났다고 했다. 이어서 "득의작(得意作)으로는 평사낙안, 원포귀범, 산시청람, 강천모설, 동정추월, 소상야우, 연사만종, 어촌석조가 있는데, 이를 팔경이라고 한다. 호사가들이 이를 많이 전한다"라고 했다. 심괄의 언급에서 주목할 점은 송적이 그린 〈소상팔경도〉를 '평원산수(level-distance landscapes)'라고 강조한 것이다. 이것은 '고원'의 시각으로 그린 곽희식 거비파 산수화와는 차별화된 미적 취향을 드러낸 산수화가 〈소상팔경도〉임을 시사한다.

수직으로 상승하는 높고 거대한 산을 족자 형태의 축화(軸畵, hanging scroll)에 그려낸 거비파 스타일의 산수화와 달리, 평원산

수화는 주로 사적인 감상에 적합한 두루마리 형태의 횡권(橫卷, hand scroll)에 그려낸 산수화를 말한다. 곧 수면(水面)을 따라 낮고 담담하게 펼쳐진 강변 풍경을 수평 시점으로 표현한 것이다. 〈소상팔경도〉가 '평원산수화'라는 새로운 산수미를 제시했다는 점과 관련하여, '평원(平遠)'이 송적의 〈소상팔경도〉 중 첫 두 경관인 '평사낙안'과 '원포귀범'의 첫 글자를 딴 것으로 보는 알프레다 머크의 견해가 주목된다. 그는 송적과 그의 친구인 소식 일파의 문인들이 당나라의 시인 두보(杜甫, 712-770)를 가장 탁월한 시인으로 재발견한 문화사적 의미에 주목했다. 이들이 즐긴 두보의 율시는 8구 4연으로 구성되는데, 소식 일파의 문인으로 특히 두보를 흠모했던 황정견(黃庭堅, 1045-1105)에 따르면, 율시 구조에서는 첫 연(수련)에 작가가 자신의 의도를 설정한다. 첫 연이 시 전체의 의미를 명백히 알 수 있도록 주의를 끄는 역할을 한다는 것이다. 머크는 송적의 팔경 중 처음 두 장면인 '평사낙안'과 '원포귀범'이 첫 연의 역할을 한다고 가정한다면, '평원'이 그림의 의도가 될 수 있을 것이라고 했다.

'고원'의 거비파 산수화가 크게 인기를 끌던 시기에 '평원'이라는 차별화된 산수미를 제시했다고 볼 수 있는 것이다. 즉 신종의 총애를 받으며 위계질서의 상징물로 여겨질 수 있는 '고원'의 거비파 산수화 이론을 제공한 곽희의 산수화론에 대응하는 산수

미를 송적이 제시한 것으로 볼 수 있다. 달리 말해 "산수는 큰 물상이다"라고 정의한 곽희의 산수화가 황제를 정점으로 하는 수직적 관계를 은유한다면, 평원산수화는 벼슬길에서 소외된 당시 구법당 지식인들이 처한 관료체제 밖의 수평적 관계를 은유할 가능성이 있다는 것이다.

송적은 신법당과의 당쟁 속에서 1074년에 자신이 책임을 맡았던 삼사관(三司館)의 화재 사건을 빌미로 파직됐다. 그는 낙양(뤄양, 洛陽)에 머물면서 사마광 등 여러 문인과 교유하며 지냈는데, 파면되어 뤄양으로 내려간 송적이 그린 그림이 〈소상팔경도〉다. 당시 중앙에서 황제와 관료들의 호평을 받던 곽희의 〈조춘도〉(1072)에 보이는 주제나 양식과 매우 다른 스타일의 '강'을 중심으로 한 평원산수화를 창안한 것이었다. 송적의 이러한 평원산수화를 함께 감상하고 공감한 이들은 한때는 조정에서 서로 다른 직위의 벼슬을 했더라도, 당시에는 모두 처사의 처지에 처한 지식인들이었다. 따라서 평원산수화는 수직적 상하 관계가 아니라, 서로의 처지에 공감하며 예술과 우정으로 연결된 '벗' 사이의 수평적 관계로 은유될 수 있는 산수화였다.

〈소상팔경도〉는 이렇게 당쟁 속에서 부당하게 좌천되거나 추방된 '시적 슬픔'의 이미지이자 유배라는 관료 체제 밖의 삶을 암시하는 형식에 적합한 산수화였다. 알프레다 머크는 이런 점에

서 평원산수화는 신법 개혁에 반대한 정치적 그룹인 구법당 지식인들 사이의 특별한 취향과 관련된 그림으로 간주될 수 있다고 보았다.[3] 주예존(朱藝尊, 1626-1709)은 송적이 '평원산수'를 잘했다고 하면서, 그의 평생의 득의작이 〈소상팔경도〉인데, 창작의 의취(意取)가 '평원'에 있었을 뿐이지, 소상의 실경을 그려내는 것에 있지 않았다라고 했다. 이러한 언급은 '평원'의 산수미를 의도한 〈소상팔경도〉의 의의를 잘 말해준다.[4]

산수화는 산과 물을 통칭한 자연을 그린 서양의 풍경화에 해당하는 용어이기도 하지만, 산과 수 중에서 어떤 것을 강조하여 그리느냐에 따라 산과 물에 대한 서로 다른 담론과 연결되기도 했다.[5] 노자는 "최상의 선(善)은 물과 같다"라고 했다. 또 그는 "물이 선하다는 것은 만물을 이롭게 하고 다투지 않는다는 것"이라고도 했다. 주산과 객산이 주종 관계를 이루는 산의 계급적 이미지와 달리, 이렇게 물은 경쟁하지 않고 모든 것을 수용하면서 어떠한 형태에도 적응하며 유연하게 흐르는 속성으로 이해되어 온 것이다. 이러한 물의 속성과 이미지는 공자의 다음 글에서도 잘 드러난다.

무릇 물이라 하는 것은 군자에게는 덕으로 비유된다. 그것은 널리 베풀되 사사로움이 없어 덕(德)과 같은 것이다. 또한 물을 만나는 것

은 살아나니 인(仁)과 같은 것이다. 그 흐름이 낮은 데로, 스스로 굽은 대로 따라가서 그 지리에 순응하니 의(義)와 같은 것이며, 얕은 물은 흘러 움직이고 깊은 물은 그 깊이를 알 수 없으니 지(智)와 같으며, 백 길이나 되는 절벽도 의심 없이 다가가니 용(勇)과 같은 것이다. 그런가 하면 약하지만 면면히 이어가서 천천히 도달하니 찰(察)과 같은 것이며, 나쁜 것을 만나도 사양하지 않고 받아 감싸주니 포몽(包蒙)과 같으며, 청결치 못한 것을 받아들여 깨끗하게 해서 내보내니 이는 선화(善化)와 같고, 지극히 큰 양도 평평하게 해주니 이는 정(正)과 같은 것이며, 가득 채우고도 넘치기를 바라지 않으니 이는 도(度)와 같으며, 온갖 굴절을 헤치고 끝내 동쪽에 닿으니 이는 의(意)와 같은 것이다. 이 까닭으로 군자가 큰물[大水]을 보면 반드시 감상하는 것이다.[6]

이렇게 물은 위로 높이 올려다보는 거대한 산의 이미지와는 다르게 낮은 데로 흐르며, 만물을 포용하고, 지극히 큰 양도 평평하게 하여 수평적 관계를 이룬다는 점에서 이상적 '군자'의 이미지에 비유됐다. 『장자(莊子)』「천도(天道)」에서는 "물이 고요하면 눈썹과 수염도 밝게 비추며, 완전한 수평이 되어[平中準], 위대한 목수도 그것을 법도로 삼는다"라고 했다. 물의 속성이 완전한 '평평함'이라는 것이다. 평원산수화는 물길을 따라 담담하게 펼

쳐지는 풍경을 그린 것이기에 그 산수미는 공자와 맹자, 노자와 장자의 글에 드러난 샘솟는 재능, 유연한 형상, 용기 있고 깊이 있는 이미지와 같은 기존의 물에 대한 속성과 결부될 수 있었다.

소식은 「자평문(自評文)」에서 "나의 문장은 끊임없이 솟아나는 샘물과 같아서 땅을 가리지 않고, 모두 나와 평지에 차고 넘쳐서 하루에 천 리라도 어렵지 않게 흘러간다"라고 평했다. 이러한 물에 대한 기존 인식과 담론을 고려한다면 11세기 후반 당파 간 대립으로 인해 관직에서 밀려난 구법당 지식인들이 벗들과 함께 평원산수화를 즐겨 감상했다는 것은 그 자체로 의도적인 문화적 실천이었을 가능성을 말해준다. 거비파 산수로 대변되는 수직적 관료 사회와 구별되는, 우정과 문학과 서화에 기반한 소외된 문인들 사이의 수평적 관계를 대변하는 매체로 평원산수화가 읽힐 수 있었기 때문이다. 이렇게 이 시기에 수평적 관계가 강조되면서 새롭게 주목된 또 다른 장르의 그림이 〈세한삼우도〉였다. 따라서 〈소상팔경도〉는 소상강 일대의 실제 경관을 그리는 데 주안점을 둔 그림이 아니라, 유배의 심회를 반영한 산수화였을 것이다. 〈세한삼우도〉처럼 고난의 시기를 함께 겪은 벗들 사이에 공감대를 형성하는 그림이었을 것이다.

소식은 송적의 그림을 감상한 후 세 편의 제화시를 썼다. 소식은 제화시에서 이 작품을 〈소상만경도(瀟湘晚景圖)〉라고 하여, 송

적의 산수화가 저물어가는 저녁 경치를 그린 '만경(晚景)'으로 수용되었음을 말해준다.[7] 등춘 역시 송적의 팔경은 모두 '만경'이라고 했다. 또한 그는 '연사만종'이나 '소상야우'와 같은 소재는 표현하기 불가능한 장면이라고도 했다. 즉 "종소리는 진실로 나타낼 수 없고, 소상의 밤에 내리는 비를 어찌 볼 수 있겠는가. 그러니 복고(復古, 송적의 자)는 그림을 먼저 그린 후 뜻을 정했다. 그의 대부분의 그림은 단지 보이지 않는 연무와 우울한 분위기의 흐릿함을 갖춘 것이다"라고 했다. 이것은 이른 봄이나 동틀 무렵의 경관인 '효경(曉景)'을 주된 주제로 한 곽희의 산수화와는 대조되는, 고독하고 쓸쓸한 분위기 자체에 주안점을 둔 그림이 〈소상팔경도〉임을 말해준다. 이렇게 〈소상팔경도〉의 화제들은 '세한(歲寒)'의 정조(情操)와 같은 차갑고 어둡고 소외된, 추방이나 슬픔, 쇠퇴, 고독의 이미지였다.

이런 의미에서 〈소상팔경도〉는 문학과 예술에 소양을 지닌 소외된 지식인 사이에서 공유된 시와 같은 함축적 의미를 담은 작품이었다고 할 수 있다. 조정에 대한 불만이 담긴 이들의 시처럼 평원산수화에도 유사한 정조가 담긴 것이었다. 그림도 시처럼 해독이 필요한 은유 가득한 지적 대상이 된 것이다. 이런 점에서 시와 그림이 본래 하나라는 '시화일률론(詩畵一律論)'이나 시와 같은 산수화인 〈소상팔경도〉의 출현은 모두 소식과 그의 벗들

사이에서 공유된 차별화된 미적 담론과 관련된다고 할 수 있다.

1085년 신종이 죽고 철종(哲宗, 재위 1085-1100)이 어린 나이로 즉위하자 철종의 조모인 선인태후(宣仁太后)는 어린 황제를 대신하여 수렴청정을 했다. 그녀는 구법당을 지지했기에 사마광을 중심으로 한 구법파가 다시 등용됐다. 흥미롭게도 이 무렵 곽희도 평원산수화를 그렸다. 곽희는 신종 대에 그렸던 〈조춘도〉와는 주제나 형식면에서 전혀 다른, 추경(秋景)을 주제로 한 평원산수화를 그린 것이었다. 이 작품들은 구법당 문인들을 위한 그림이었다. 소식 일파의 문인들은 곽희의 이러한 '소경(小景)' 속에서 시정을 읽어냈을 뿐 아니라, 심오한 의미를 발견했다고 한다.[8]

시와 같은 이러한 평원산수화에 대한 담론을 형성한 소식 일파의 문인들이 이후 중국 및 동아시아 사회에 커다란 영향을 미치게 되면서 평원의 산수미를 토대로 한 문인화(文人畵)가 회화사의 핵심 장르로 인식되게 됐다. 이공린(李公麟, 약 1041-1106)과 같은 북송 대의 문인화가들은 시인과 같다고 칭송됐다. 황정견은 이공린이 "시구가 떠올라도 읊으려 하지 않고, 담박한 먹으로 소리 없는 시를 그려내었구나(淡墨寫出無聲詩)"라고 했다. 이공린 자신도 "시인이 시를 짓듯이 자신은 그림을 그린다"라고 했다. 제임스 케힐은 11세기 후반에 시작된 이러한 '시적인(poetic)' 산수화의 특성을 좀 더 섬세하게 이해하기 위해서 산문과 구별되

는 시만이 지닌 몇 가지 특성에 주목했다. 즉 시는 이미지를 선택적으로 조합할 수 있어 독자에게 보다 섬세한 반응을 야기하고 모호하고 간접적인 효과를 줄 뿐 아니라, 시적 언어는 은유법이나 제유법 등을 통해 전하려는 바를 넌지시 암시할 수 있다고 했다. 또한 시가 불러일으키는 향수(nostalgia)와 같은 감정이 독자를 자극하듯이, 시적인 그림 역시 깊고 강렬한 감정을 야기할 수 있다고 했다.[9]

나를 표현하는 길들인 산수:
이공린과 소유지 산수화

북송의 문인화가 이공린은 자신이 사는 용면산(龍眠山) 산수를 그렸다. 그런데 〈용면산장도(龍眠山莊圖)〉는 그림 속의 인물들이 매우 작게 표현된 곽희의 〈조춘도〉와는 달리 용면산에서의 이공린의 개인적 삶이 주된 제재인 그림이었다. 따라서 산수 자체보다 용면산 처소에서의 벗과의 만남과 같은 개인적 사건이나 삶에서 느낀 감정이나 정서를 표현한 그림이다. 따라서 이러한 산수화에는 벗들 사이에서만 주로 공감할 수 있는 광범위한 지적 전통과 시각 언어가 사용됐다는 점이 주목된다.

그런데 이러한 점은 〈용면산장도〉 같은 그림을 제대로 이해하기 어렵게 만드는 요소이기도 했다. 이에 대해 로버트 해리스트(Robert E. Harrist Jr.)는 이공린의 〈용면산장도〉를 이해하기 위해서는 곽희의 산수화와는 매우 다른 전략이 필요하다고 지적했다. 즉 그림을 그린 용면거사(龍眠居士) 이공린의 사적인 면모를 충

분히 이해해야만 이 그림의 이미지를 제대로 읽어낼 수 있다는 것이다.

〈용면산장도〉를 살펴보자. 산으로 들어가는 길을 따라가면 산속에 마련된 이공린의 정원으로 들어가게 된다. 그곳에는 그가 조성한 여러 건물과 정원이 있다. 이공린은 정원을 조성하면서 각 장소에 이름을 지어 붙였다. 이렇게 각 장소에 특정한 이름을 부여하는 행위 역시 정원 조성의 일부라고 할 수 있다. 명명을 한다는 것은 그 장소에 특별한 의미를 부여함으로써 그곳을 개인적이고 개성적인 장소로 만드는 것을 의미했다. 예를 들면 중심 건물인 건덕관은 『장자』 「산목(山木)」에 나오는 '덕을 세우는 나라[健德國]'에서 따온 것으로 추정된다. 남월에 있는 한 고을인 건덕국의 백성은 사사로운 욕망이 적고 예를 알지도 못하고 제멋대로 무심히 행동하는 듯했지만, 실은 위대한 자연의 도를 실천하며 삶의 즐거움을 아는 이들이었다고 한다.

이처럼 정원 곳곳에 부여된 이름은 소유주의 인격과 정치적 신념, 미적 기준, 삶의 지향 등을 드러낸다고 할 수 있다. 따라서 그림 속 용면산의 자연경관은 광활한 기운을 뿜내는 대자연이 아니라, 그곳을 가꾸고 길들인 주인의 정체성이 투영된 자연이었다.

이렇게 〈용면산장도〉는 개인이 소유한 산수를 그린 그림이라

는 점에서 주목된다. 이공린의 용면산 산거(山居)처럼 '길들여진 산수(the domesticated mountain)'로서의 정원은 특히 당쟁이 치열하던 북송 대 11세기 후반에 활발히 조성됐다.[10] 구법당의 지도자였던 사마광은 신법을 반대하여 관계에서 물러난 1071년에 뤄양으로 내려가 독락원(獨樂園)을 조성했다. 사마광은 「독락원기(獨樂園記)」에서 왕공대인이 아닌 자신과 같은 빈천한 자는 '홀로' 즐긴다고 했다. 혼자만의 시간을 보내는 장소로서 정원은 자신의 진정한 모습을 발견하고, 또 투영하는 공간이었다.

문인화가들에 의해 이러한 사적인 산수화가 활발하게 그려지게 되면서 서재나 별서가 위치한 특정인의 소유지 산수가 그림의 중요한 제재가 됐다. 문인화가들은 자신의 소유지를 직접 그렸을 뿐 아니라, 친구나 지인의 후의에 대한 보답으로 그들의 산수를 그려주곤 했다. 또한 소유지 산수나 건물에 붙인 당호(堂號) 자체를 그림의 주제로 삼기도 했다. 당호에 담긴 의미를 그려내 소유주의 개성이나 정체성을 드러내고자 했다. 이러한 산수화는 '별호도(別號圖)'로 불리기도 했다. 이런 면에서 그림 속 산수는 그 산수의 주인과 동일시되는 자연경관이기도 했다.[11]

고려왕조에서도 무신정권기 이후 이러한 서재산수도 제작이 활발해졌는데, 당시의 문헌 기록들은 이 작품들이 특정 장소를 재현한 그림이기보다는 서재 주인의 이상과 인품을 드러낸 작품

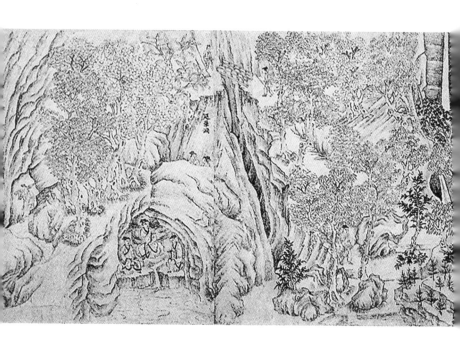

그림 11. 이공린, 〈용면산장도〉 (부분)

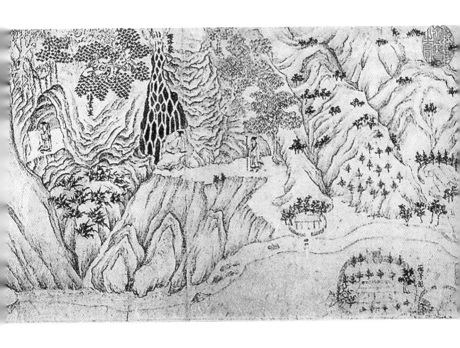

이었음을 말해준다. 1170년 정중부(鄭仲夫, 1106-1179)의 난으로 비롯된 무신정변으로 세상이 어지러워지자 지리산의 청학동으로 피신했던 이인로(李仁老, 1152-1220)는 오언절구 「산거(山居)」에서 깊은 산속에 숨어 사는 자신의 처지를 표현했다. 이렇게 무신란으로 산속에 숨어 은둔 생활을 하던 이인로와 같은 지식인들이 개경으로 다시 모인 시기는 명종(明宗, 재위 1170-1197) 10년 무렵이었다. 이인로 역시 1180년 문과에 급제한 후 관직에 몸담고 있으면서도 현실을 벗어나고 싶었던 심정을 자신의 서재 그림을 통해 표현했다. 그는 살고 있는 집의 북쪽 행랑을 넓혀 새롭게 마련한 거처를 '와도헌(臥陶軒)'이라고 명명했는데, 그의 「와도헌기」에는 당호의 의미가 다음과 같이 드러난다.

도잠은 군수로 있은 지 80일 만에 곧 「귀거래사(歸去來辭)」를 읊으며 "내가 쌀 닷 말 때문에 시골 어린이에게 허리를 굽힌단 말인가" 하고는 관인(官印)을 풀어놓고 떠나버렸는데, 나는 벼슬살이 30년에 하찮은 관리로 머뭇거리면서 수염과 머리털이 허옇게 됐는데도, 오히려 악착스럽게 올가미 속을 벗어나지 못하고 있다. (…) 다만 어려서부터 한가하고 고요함을 좋아했으며, 사람을 방문하는 것에 게으르고, 북으로 난 들창 앞에 높이 누워서 저절로 불어오는 맑은 바람을 좋아했으니, 이것은 곧 도잠과 어깨를 나란히 할 수 있을 것이

다. 그러므로 살고 있는 집의 북쪽 행랑을 넓혀서 거처하는 곳으로 만들고, 이어 황정견의 시집 가운데 나오는 와도헌(臥陶軒)이란 말을 가지고 이름을 붙였다.

이렇게 '와도헌'이라는 당호는 중국의 은일 시인인 도잠(陶潛, 365-427)을 사모하는 마음에서 나온 것이었다. 이인로는 무신란으로 은거한 일곱 명의 문학인이 참여했던 죽림고회(竹林高會)의 일원이기도 했다. 이인로는 지향한 삶의 모습을 와도헌이란 당호에 담아 그림으로 표현했는데, 〈와도헌도(臥陶軒圖)〉에 붙인 이인로의 찬문은 그림의 내용이 구체적 장소의 재현보다는 자신이 진정으로 추구하는 삶의 가치가 무엇인지를 드러내는 것에 관심이 있었음을 알게 한다.[12] 이 점은 스티븐 오웬(Stephen Owen)이 설명한 "자서전적 시(autobiographic poetry)"의 성격과도 상통한다. '진정한 나는 누구이며, 나는 어떠한 사람인가?'라는 물음을 끊임없이 제기하는 이러한 자서전적 시처럼 자신이 가꾼 산수를 그린 그림도 "자전적 충동"에 의해 그려진 것이라고 할 수 있을 것이다.[13]

5

가장 아름다운
산수의 정치학
조선의 팔경도

가장 아름다운 산수,
팔경의 의미

송적이 그린 〈소상팔경도〉가 지식인 사회에서 큰 반향을 불러일으킨 이후, 특정 지역의 가장 아름다운 경관은 '소상팔경'의 형식을 따라 대개 '팔경'으로 불렸다. 고려와 조선에서도 '팔경도(八景圖)'는 특정 지역의 가장 아름다운 자연경관을 그린 산수화로 여겨졌다.

송적의 〈소상팔경도〉가 고려에서 크게 주목받게 된 것은 의종(毅宗, 재위 1146-1170)을 폐위한 무신들에 의해 1170년에 왕으로 추대된 명종에 의해서였다. 명종은 중방(重房)의 눈치를 보며 재위 기간 내내 실권 없이 지냈던 국왕으로 평가된다. 특히 정중부가 집권하던 1179년까지 명종은 성색(聲色)의 일이나 감정의 표현조차 마음대로 하지 못했을 만큼 위축되었다고 알려져 있다.

총애하던 나인 명춘이 죽자 명종은 슬퍼하며 목 놓아 울부짖었는데, 이에 태후가 놀라 "비록 정이 깊어서 그렇더라도 중방에

까지 들리게 하여서는 안 됩니다"라고 충고했다고 한다. 그러나 명종은 오열을 그칠 수가 없어 친히 「도망시(悼亡詩)」를 짓고 종친들로 하여금 화답하는 시를 지어 올리게 하여 스스로를 위로했다고 한다. 무신들에 의해 왕권이 모두 견제됐을 뿐 아니라, 말소리나 얼굴 표정까지도 감히 자신의 뜻대로 하지 못했던 명종은 정중부가 죽자 비로소 여인의 정에 빠질 수 있었다고 한다.[1]

명종이 이렇게 자기 심사를 표현하게 된 시기인 1180년에 이인로를 위시하여 무신란을 피해 은둔했던 문장가들도 조정으로 돌아왔다. 그리고 도방(都房)을 중심으로 집권하던 경대승(慶大升, 1154-1183)이 돌연사하며 무신들의 집권에 공백이 생기자 명종은 경주에 있던 이의민(李義旼, ?-1196)을 조정으로 불러들였다. 이에 이의민이 실권을 잡으면서 명종의 통치력 역시 회복되기 시작했다. 명종은 1184년 말부터 인사권과 같은 국정 현안을 두고 무신과 종종 맞섰다.[2] 그런데 이의민 집권 이후 명종이 자신의 통치권을 강화하기 위해 대간(臺諫)의 반대를 무릅쓰고 무리한 인사를 단행한 대표적 예가 바로 〈소상팔경도〉를 그린 화가 이광필(李光弼)과 관련된 일이었다는 점이 주목된다.

1185년 명종은 문신에게 명하여 송적의 〈소상팔경도〉에 대해 시를 짓게 하고, 이광필에게는 〈소상팔경도〉를 그리게 했다. 이때의 일에 대해 기존 연구들은 무신 정권의 꼭두각시에 불과

했던 명종이 이상적 경관을 그린 〈소상팔경도〉를 통해 암울한 현실을 잊으려 했다고 해석하기도 했다.[3] 그러나 정치적 전환기에 명종이 〈소상팔경도〉 제작을 명하고 이를 그린 이광필을 극찬하며 그에게 특혜를 베풀었다는 것은 이 작품이 오히려 사회문화적으로 특별한 의미를 지녔을 가능성을 말해준다.

명종은 1185년에 이광필의 아들이 예전에 서경을 정벌한 공이 있다며 보직을 주기로 결정했다. 이 결정에 대해 최기후(崔基厚)는 겨우 20세인 이광필의 아들이 서경을 정벌할 때는 불과 10세였는데, 어찌 10세 동자로서 종군할 수 있었겠느냐고 하면서 서명을 거부했다. 그러자 명종은 "너는 홀로 광필이 우리나라를 빛나게 한 일을 생각하지 않느냐. 광필이 아니면 삼한의 그림이 거의 끊어졌을 것이다"라고 꾸짖으며 서명하도록 했다.[4] 이러한 기록은 이광필이 단지 명종의 현실 도피 수단으로 〈소상팔경도〉를 제작했다고 치부해버리기 어렵게 만든다. 명종이 적극적으로 국정에 관여한 시기에 어명으로 〈소상팔경도〉가 제작됐기 때문이다.

명종의 어명으로 '소상팔경시'를 지은 여러 신하 중 대간 이인로와 진화의 시가 절창으로 뽑혔다. 그런데 이인로와 진화는 모두 소식이나 송적과 같은 북송 지식인들의 문예 이론에 정통한 문인들이었다. 이들을 위시한 당시 고려의 지식인들은 소식의

'시화일률론'을 중시했다. 또한 이러한 소식 일파의 문예론을 대표하는 그림이 송적의 〈소상팔경도〉임을 익히 알고 있었다. 이들은 새로운 사회문화적 대안으로서 기존에 고려 사회에서 팽배했던 소식에 대한 숭배열과는 다른 차원에서 소식 일파의 문예론을 깊이 탐구하고자 했다. 〈소상팔경도〉가 평원산수화를 대표하는 그림임도 익히 알고 있었던 것으로 보인다. 이인로와 진화의 〈송적팔경도(宋迪八景圖)〉 제화시는 모두 송적의 원화처럼 '평사낙안'으로 시작한다. 그런데 이인로는 이 시를 "물 아득하고 산 평평한 곳으로 해가 지는데(水遠山平日脚斜)"라고 시작해,[5] 송적의 〈소상팔경도〉가 '수원산평(水遠山平)'한 그림인 평원산수화라는 것을 분명히 했다. 즉 평원의 산수미가 지닌 문화사적 의미를 충분히 숙지하고 있었을 것이라는 얘기다.

송적의 〈소상팔경도〉가 이렇게 국왕을 비롯한 당대의 최고 문사들 사이에서 주목되면서 〈소상팔경도〉를 그린 이광필의 위상 또한 제고됐던 것으로 보인다. 이광필은 직업화가였지만 그동안 직업화가가 주로 담당하던 종류의 그림과는 다른, 당시 엘리트층이 최고의 소양으로 꼽던 '시'와 같은 산수화를 그린 것이었다. 고려 사회에서 1185년에 〈소상팔경도〉가 제작된 이후 이인로와 같은 문인들은 이러한 시와 같은 그림 제작에 활발히 참여하기 시작했다. 그림에 매우 정통했다는 평을 받는 명종도 궁중

에서 이광필과 함께 그림을 그리곤 했는데, 명종 역시 이러한 시적 산수화를 잘 그린 국왕으로 평가됐다. 중국의 저명한 시인들을 능가한다고 평가받았던 당대 최고의 시인 이인로와 같은 문인의 활약이 두드러지던 시기에 시와 같은 평원산수화 역시 성행한 것이었다. 시와 같은 그림을 그린 이들은 자신들이 다른 이들의 그림을 본떠 그리는 화공과 달리 '시'를 화본으로 삼아 그린다는 자부심을 지니고 있었다.[6]

소식이 활동한 시대처럼 명종 대의 지식인들에게도 시는 표현이 통제되던 무신집권기에 우회적으로 자신들의 뜻을 드러낼 수 있는 핵심 매체였다. 따라서 시와 같은 산수화인 〈소상팔경도〉에도 명종과 문신 지배층이 드러내고자 한 뜻이 반영됐을 것이다. 즉 당시에 변화하던 국제 질서 속에서 당대의 지식인들은 새로운 문명의 시작이 이민족이 지배하는 중국이 아니라 고려에서 가능할 것이라는 기대를 지녔던 것으로 보인다.[7] 〈소상팔경도〉 제화시를 창작한 진화는 금나라에 사신 일행으로 갔을 때 "서쪽 중국 이미 삭막해졌고, 북쪽 방책 오히려 몽매하지만/ 앉아서 문명의 아침 기다리나니, 하늘 동쪽 해가 붉게 오르려 하네"라는 시를 지어 문명의 중심이 될 고려의 문화적 자부심을 드러내기도 했다.[8] 이런 의미에서 1185년에 제작된 〈소상팔경도〉는 명종이 회복되어가던 자신의 통치권을 바탕으로 문치(文治)

를 통한 고려왕조의 재부흥을 꿈꾸던 시점의 산물이었다고 볼 수 있을 것이다.[9]

이 무렵 시와 같은 산수화가 성행했음은 '물새가 있는 조용한 강가 풍경'을 그려 넣은 고려의 청자나 〈청동은입사포류수금문정병(靑銅銀入絲蒲柳水禽文淨瓶)〉의 호반 풍경을 통해서 짐작해볼 수 있다. 회화 작품은 아니지만, 이러한 문양은 다음에 인용한 진화의 '평사낙안'에서와 같은 시적 산수화의 경물과 분위기를 잘 반영하기 때문이다.

가을빛은 쓸쓸하고 호수 물은 푸른데(秋容漠漠湖波綠),

비 온 뒤의 모래밭에 푸른 옥을 펼쳤다(雨後平沙展靑玉).

두어 줄 펄펄 날아 어느 곳의 기러기인가(數行翩翩何處雁),

강을 건너 기럭기럭 울며 서로 쫓는다(隔江啞扎鳴相逐).

푸른 산 그림자는 찬데 낚시터는 비었고(靑山影冷釣磯空),

우수수 비낀 바람 성긴 나무를 울린다(淅瀝斜風響疏木).

추위에 놀랐으매 하늘 높이 날지 않고(驚寒不作戛天飛),

그 뜻은 갈대꽃 깊은 곳의 자는 데 있다(意在蘆花深處宿).

〈소상팔경도〉를 매개로 지식인 사회에서 새로운 문예 담론이 형성된 이후 〈소상팔경도〉는 실제 고려의 아름다운 경관을 바라

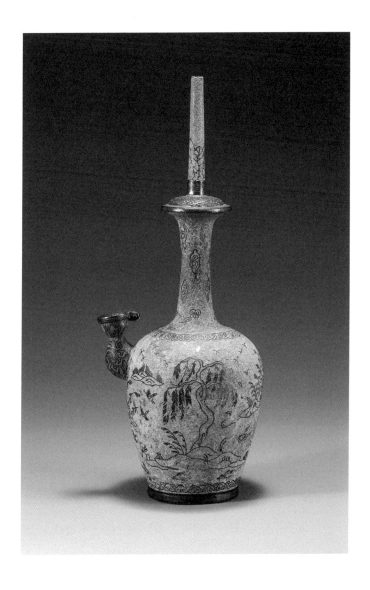

그림 12. 〈청동은입사포류수금문정병〉

보는 시각에도 영향을 끼쳤다. 고려 말 국정을 총괄하면서 정계와 학계를 이끌었던 이제현(李齊賢, 1287-1367)은 「소상팔경시」와 함께 「송도팔경시」를 지었다. 고려의 도읍지인 송도의 가장 아름다운 경관을 소상팔경처럼 주목한 것이었다. 이제현은 송도의 전팔경과 후팔경을 읊은 두 편의 팔경시를 창작했다. 송도 전팔경에서 이제현은 곡령춘청(鵠嶺春晴), 용산추만(龍山秋晩), 자동심승(紫洞尋僧), 청교송객(靑郊送客), 웅천계음(熊川禊飮), 용야심춘(龍野尋春), 남포연사(南浦煙蓑), 서강월정(西江月艇)을, 그리고 후팔경에서는 자동심승과 청교송객을 포함하여 북산연우(北山煙雨), 서강풍설(西江風雪), 백악청운(白岳晴雲), 황교만조(黃橋晩照), 장단석벽(長湍石壁), 박연폭포(朴淵瀑布)를 꼽았다.

그런데 후팔경 중 '북산의 안개비[北山煙雨]'를 읊은 시를 보면, 이제현은 비가 살짝 내리는 안개 낀 산의 모습을 "수묵으로 그린 옛 병풍[水墨古屛風]" 같다고 표현했다. 이제현이 안개 자욱한 풍경을 주로 그린 시적 산수화나 당시 중국에서 크게 유행했던〈청산백운도〉와 같은 '운산도(雲山圖)'에 대한 문화적 소양이 있었음을 말해준다. 그는 이러한 산수화를 통한 산수미를 송도의 가장 아름다운 경관에 대입했다. 그가 감상했던 '운산도'류의 산수화가 송도의 산수를 한 폭의 그림처럼 감상하게 한 것이었다.

이제현뿐 아니라 원나라의 문사들과 교유했던 안축(安軸,

1287-1348)이나 최해(崔瀣, 1287-1340), 이곡(李穀, 1298-1351)과 같은 고려 말 엘리트들은 중국의 소상만이 아니라 고려 역시 충분히 아름다운 경관을 지녔다는 자부심으로 고향 산천의 아름다움 또한 팔경으로 주목했다. 이제현의 문인인 이색(李穡, 1328-1396)은 자기 고향을 대상으로 한 「한산팔영시(韓山八詠詩)」를 창작했는데, 부친 이곡을 이어 중국에서 급제한 학문적, 문화적 자부심 속에서 고향인 한산의 경관을 팔경으로 읊은 것이었다. 이색은 "우리 집이 있는 한산은 비록 작은 고을이지만, 우리 부자가 중국의 제과(制科)에 급제한 까닭으로 천하가 모두 동국(東國)에 한산이 있는 줄을 알게 됐다. 그러고 보니 그 훌륭한 경치를 가장(歌章)으로 전파하지 않을 수 없으므로, 팔영을 짓는 바다"라고 했다.

〈소상팔경도〉가 명종 대에 특별한 문화사적 의미를 획득한 이후, '팔경'은 이렇게 왕실이나 영향력 있는 특정 가문이 물리적으로, 사회문화적으로 점유한 공간을 특정한 맥락 속에서 특별히 주목한 경관이 됐다. 이런 면에서 '팔경도'는 누가, 언제, 어디서, 어떤 경관을 왜 어떻게 주목했는가 하는 질문 속에서 섬세하게 살펴볼 문화사적 의미를 지닌 산수화라고 할 수 있다.

왕경(王京)과
팔경도

1392년에 개경에서 조선을 건국한 태조(太祖, 재위 1392-1398)는 1394년에 한양으로 천도했다. 천도한 이듬해인 1395년부터 태조는 큰 종(鐘)을 제작하는 데 심혈을 기울였다. 옛날부터 국가를 차지한 자가 대업을 세우면 반드시 종과 정(鼎)을 새기기 때문이었다. 태조는 아름다운 종소리가 신도에 크게 울려 퍼져 백성들의 이목을 용동시킬 것이라고 생각했다. 태조는 큰 시가에 누각을 세워 종을 달고, 하루아침에 고려를 대신하여 조선을 세우는 데 성공한 것을 새겨 개국의 업적을 아름다운 종소리를 통해 길이 전하고자 했다.[10]

천도 직후 태조가 주조에 심혈을 기울인 종은 그러나 완성 후 시험 삼아 칠 때마다 깨지곤 했다. 세 번이나 종을 제작했지만 모두 주조에 실패했다. 백금 50냥을 넣어 다시 광주(廣州)에서 주종한 종이 1398년에 드디어 성공했다. 이에 1398년 2월에 태조

는 직접 광주에 거둥하여 새로 주조한 종을 보았고, 3월에는 새로 종이 주조된 것을 기념하여 백악과 목멱산에서 제사를 베풀었다.[11] 4월에는 권근(權近)에게 명하여 종의 명(銘)을 짓게 했는데, 그 명은 다음과 같다.

심원(深遠)하신 우리 임금께서 천명을 받은 것이 넓고 컸다. 이에 와서 새 도읍을 세우니 한수(漢水) 북쪽이었다. 옛날 송도에 있을 때 국운이 쭈그러들어 우리 임금께서 이를 대신하여 포학을 덕으로 제거했다. 백성이 전쟁을 보지 못하고 일조(一朝)에 청명하여졌고, 어질고 지혜로운 사람이 힘을 다하여 태평을 이룩하여놓았다. 멀고 가까운 사람들이 귀부(歸附)하여 이미 많아졌고 이미 번성하여졌다. 이에 저 종을 주조하여 새벽과 저녁에 소리를 울리게 하고, 내 공과 내 업을 이에 새기고 이에 파낸다. 신도(新都)를 진압하는 것이 천만년이리라.[12]

이 종은 4월 15일에 종루에 걸렸고, 이때 태조는 직접 거둥하여 종 다는 것을 지켜보았다. 권근에게 짓게 한 명문에서 알 수 있듯이, 이 종은 국운이 다한 송도를 대신하여 새로운 도읍지가 된 한양의 '큰 아름다움을 길이 전하는' 표상이었다. 이 종을 종루에 건 직후인 4월 26일에 태조는 이미 완성된 〈신도팔경도(新

都八景圖)〉 병풍 한 면씩을 좌정승 조준(趙浚)과 우정승 김사형(金士衡)에게 하사하고, 정도전(鄭道傳) 등으로 하여금 팔경시를 지어 바치게 했다. 그리고 4월 28일에는 종루에 거둥하여 종소리를 들어보았다. 이렇게 종의 주조와 〈신도팔경도〉 병풍 제작은 모두 개국의 업적을 알리며 신도 한양이 가장 빼어난 곳임을 널리 드러내려는 의도 속에 기획된 예술작품이었다. 〈신도팔경도〉는 한양이 소상팔경과 같은 최고의 아름다움을 지닌 곳이라는 의미였다.

정도전은 4월 26일에 지어 바친 「팔경시」에서 신도인 한양의 가장 아름다운 경관으로 "비옥하고 풍요로운 기전(畿甸) 천 리", 철옹성같이 높은 "도성과 궁원(宮苑)", 마치 여러 별이 북신(北辰)을 둘러싼 것과 같은 형상의 높고 우뚝한 "벌여 있는 관서(官署)" 등 왕화(王化)가 미치는 대표적 장소들을 꼽았다.[13]

팔경 중 하나인 여러 동네가 연이어 있는 모습을 읊은 '제방기포(諸坊碁布)'에서 정도전은 여염집은 땅에 가득 서로 연달아 있지만, "제택은 구름 위로 우뚝이 솟아 있는" 풍경을 영화롭고 태평한 모습이라고 칭송했다. 권세가의 화려한 기와집이 하늘 높이 치솟아 있는 반면, 민가들은 다닥다닥 붙어 있는 경관을 아름답고 평화로운 한양의 대표적 승경으로 포착한 것이었다. 태평한 시대를 꿈꾸는 통치자의 시각에서 이 경관은 낭만적으로 조

망됐다.

　정도전의 시를 차운한 권근은 '기전산하(畿甸山河)'에서 "겹친 멧부리는 경기에 둘러 있고, 긴 강은 서울 가에 띠를 둘렀네/ 아름답다 좋은 형세 절로 이루었으니, 이야말로 진실로 왕경(王京) 터로다"라고 했다. 즉 이제 한양이 '왕경'이기에 송도팔경으로 칭송되던 멸망한 고려 도읍지의 아름다움은 잊혀야 할 기억이 된 것이었다. 왕화가 미치는 새로운 수도 한양이 한반도에서 가장 아름다운 곳이 되어야 했기 때문이다. 그러나 이러한 인식 전환은 자연스럽게 그리고 천도와 함께 이루어지는 일이 아니었다. 이를 인지한 태조와 정도전 등의 개국 공신들은 한양이 고려의 도읍지를 능가하는 최고의 경관을 지닌 곳임을 새롭게 인식시키기 위해 '팔경도'가 필요했던 것이다.

　그런데 여러 번 실패 끝에 완성된 종이 드디어 종루에 달리고 〈신도팔경도〉를 통해 새로운 도읍지의 아름다움을 공표한 1398년, 이해 8월에 왕자의 난이 일어났다. 왕자의 난으로 왕위를 양위받은 정종(定宗, 재위 1398-1400)은 즉위 이듬해인 1399년 2월에 개경으로 다시 도읍지를 옮겼다. '큰 아름다움을 지닌 곳'으로 칭송된 한양을 두고 다시 개경으로 천도한 것이었다. 이 점은 〈신도팔경도〉와 같은 팔경도가 어느 시점에, 어떠한 효과를 거두기 위해 제작됐는지를 잘 보여준다. 절실하게 새로운 산수

미가 요구되는 전환기에 팔경도 역시 그려졌던 것이다.

고려를 대표하는 화가였던 이광필의 부친 이녕(李寧)은 중국에 가서 북송 휘종의 명에 따라 〈예성강도(禮成江圖)〉를 그렸다. 고려와 북송의 왕래에 사용되던 대표적 뱃길이 개경 서부에 있는 예성강이었는데, 휘종이 익히 듣던 고려의 명소 예성강을 그림으로 보고 싶어 했기 때문이다.[14] 이제현이 전·후「송도팔경시」에서 송도를 대표하는 경관으로 예성강의 아름다움을 '서강월정(西江月艇)'과 '서강풍설(西江風雪)'로 꼽은 것에서 알 수 있듯이, 개국 직후의 조선인들에게도 예성강은 여전히 가장 아름다운 강으로 인식되어 있었을 것이다. 개성 북산(北山)의 연무 낀 풍경을 '수묵 산수화' 병풍 같다고 한 것에서도 알 수 있듯이, 개성의 산수는 이들에게 '그림 같은' 풍경으로 인식되어 있었다.

따라서 천도 이후 한강은 고려의 예성강을 지우고 가장 아름다운 강으로 새롭게 인식되어야 할 산수였다. 1405년 태종은 조선의 수도를 개경에서 한양으로 다시 옮겼다. 이해에 권근은 경복궁의 이궁(離宮)인 창덕궁의 완성 축하연에서 「화악시(華嶽詩)」를 바쳤다. 그는 이 시에서 "아름답다! 천만년의 태평을 열어놓았도다/ 도도하게 흐르는 한강이요, 높고 높은 화악이로다"라고 읊었다. 권근이 올린 가시(歌詩)에 화답하여 하륜(河崙)은 「한강시」를 올렸다.

한강의 물은 예전부터 깊고 넓으며

화악의 산은 하늘에 의지하여 푸르고 푸르도다

성왕이 발흥하여 동방을 차지했도다

이에 국도를 정하니 한수(漢水)의 언덕이로다

종사(宗社)가 편안하고 천운이 영원하도다

한강은 흘러 흘러 바다로 들어가고

화산은 울울하여 푸르고 성하도다.

하륜의 시에서 보듯이, 한양으로 다시 천도하자마자 국왕과 핵심 신료들은 이 땅의 산수 경관 중에서도 서울의 가장 상징적 산수인, 화악(북한산)과 한강이 예전부터 가장 아름다운 경관이었다고 칭송했다.

조선 전기에 편찬된 관찬 지리서『동국여지승람(東國輿地勝覽)』에는 「신도팔경」, 「한도십영(漢都十詠)」, 「남산팔영」의 세 편이 서울의 가장 아름다운 경관을 읊은 제영시로 수록되어 있다. 서거정은 한양의 열 가지 경물을 읊은 「한도십영」에서 한강 변의 유락(遊樂)을 '제천완월(濟川翫月)', '양화답설(楊花踏雪)', '마포범주(麻布泛舟)'와 같이 달을 감상하며 놀거나 눈을 밟거나 배를 띄우며 즐기는 낭만적인 이미지로 읊었다. 이렇게 이들 제영은 마포, 제천정, 양화도, 입석포(저자도 부근) 등의 한강 변의 승경지

가 한양의 최고 명승지로 칭송됐음을 말해준다. 정인지(鄭麟趾, 1396-1478)가 "경도(京都)는 뒤에 화산을 지고, 앞으로 한강을 마주하여 형승이 천하에 제일간다"라고 했듯이, 화산과 한강이 위치한 서울의 경관은 '천하'에서 가장 아름다운 것으로 서술되기도 했다.

따라서 이러한 경강인 한강을 그린 그림도 특별한 것이었다. 세조(世祖, 재위 1455-1468)는 종친과 재추(宰樞), 승지 들과 함께 활쏘기를 한 후 이긴 이들에게 물품을 하사하면서 권람(權擥)에게 〈한강도〉 한 폭을 내려주었다. 중종(中宗, 재위 1506-1544)은 태평관에서 천사(天使)들에게 전별연을 베풀면서 〈한강유람도〉를 선사했다. 이때 〈한강유람도〉를 받은 중국 사신들은 이 작품은 값으로 매길 수 없는 보물이라고 감사를 표했다. 사신으로 조선에 오는 중국의 관리들이 반드시 유람하고 싶은 조선 최고의 승경지 역시 한강이었다. 한강이 조망되는 한강 변 누정에서 접대를 받고 또 선물로 한강 그림을 받은 사신들을 통해 전해진 한강 이미지는 조선에 와보지 못한 이들에게 한강의 아름다움을 직접 보고 싶은 열망을 부추겼을 것이다. 이렇게 한강은 조선 최고의 산수미를 지닌 곳이 되었다. 명종 대 세자 책봉을 위해 설치되었던 동궁책봉도감(東宮冊封都監)의 제조인 영의정 겸 세자시강원 세자부(世子傅) 심연원(沈連源, 1491-1558)을 비롯한 고위 관료들

그림 13. 〈동궁책봉도감계회도(東宮册封都監契會圖)〉

이 한강이 조망되는 곳에서 차일을 치고 계회를 연 장면은 16세기 중반에도 당시 세도가들이 한강 변을 최고의 유람 장소로 선택했음을 알게 한다.

사시팔경도와
통치 이데올로기

조선 사회에서 17세기까지 가장 선호된 이상적 산수화는 사계절의 순서에 따라 한 계절을 이른 시기와 늦은 시기로 나누어 한 계절 당 두 장면을 그린 팔경도였다. 이러한 '사시팔경도(四時八景圖)'가 8폭 형식의 병풍이나 화첩에 그려져 인기를 누렸음은 채색화, 수묵화, 금니화 등 다양한 형태로 그려져 현존하는 〈사시팔경도〉들을 통해서도 알 수 있다.

이렇게 사계절의 순환을 주제로 한 산수화가 매우 성행했음은 송적이 그린 원화와 달리 조선에서 제작된 〈소상팔경도〉는 계절의 순서에 따라 배치된 데서도 확인할 수 있다. 대개 봄 장면인 '산시청람도'에서 겨울 장면인 '강천모설도'로 전개된다.[15] 중국의 경우 강남산수화의 전형인 〈소상팔경도〉는 대개 여덟 장면이 하나의 경관처럼 통합된 파노라마 형식으로 표현되곤 했다. 각 경물은 습윤한 분위기로 이어져 마치 하나의 풍경처럼 횡

그림 14. 김명국(金明國), 〈만추(晚秋)〉, 《사시팔경도》

권에 그려졌다.[16] 반면 조선의 〈소상팔경도〉는 대개 여덟 폭 병풍에 그려졌다. 서울 도성 안팎에서는 비록 뒷골목의 궁핍한 가정이라 하더라도 집집마다 그림 병풍을 갖고 있었다고 한다.[17] 조선에서 가장 대중적 매체인 병풍에 그려진 산수화 가운데 조선 전기까지 가장 인기 있었던 주제가 〈사시팔경도〉였다.

이렇게 사계절의 순환을 팔경으로 전형화하여 그린 그림은 주로 화원들이 제작했는데, 세종(世宗, 재위 1418-1450)의 총애를 받았던 안견(安堅)이 이러한 〈사시팔경도〉 제작을 주도했던 것으로 보인다.

그런데 대개 화원들이 어진(御眞)이나 공신초상화, 궁중행사도와 같은 인물화를 비롯해 왕실에 필요한 그림을 두루 그렸던데 반해, 안견은 산수화가로 명성을 얻은 점이 주목된다. 역대 중국의 대표적 명화를 소장했던 세종의 셋째 아들 안평대군(安平大君, 1418-1453)이 유일하게 소장한 조선 화가의 그림 역시 안견의 산수화였다. 신숙주(申叔舟, 1417-1475)의 「화기(畫記)」에 따르면, 안평대군이 소장한 안견의 산수화는 두 폭의 〈팔경도〉를 비롯해 〈강천만색도(江天晚色圖)〉, 〈설제천한도(雪霽天寒圖)〉, 〈우후신청도(雨後新晴圖)〉 등 대부분이 '산천의 다양한 기세'를 그린 산수화였다.[18] 그런데 안견이 이렇게 천지의 조화와 음양의 운행을 궁구한 산수화를 주로 그린 것은 그가 활동한 시기에 '산수'에 부여

그림 15. 전 안견, 〈만춘(晩春)〉, 《사시팔경도》

된 특별한 의미 때문이기도 했다.[19]

풍수를 중시한 세종과 문종 대에 산수는 세상에서 말하는 모든 것과 관계되는 것으로 생각됐다. 따라서 그림의 대상인 산수역시 결코 단순한 감상의 대상으로 가볍게 대할 수 있는 것이 아니었다. "산수의 논(論)과 양진(禳鎭)의 술(術)이 남긴 자취를 모두 좇아서 빠짐없이 살펴 드러내어 음양을 이끌어 맞추면" 만세의 태평한 기틀이 마련된다고 믿어졌기 때문이었다.[20] 이런 측면에서 세종 대를 대표하는 산수화가 안견에 의해 본격적으로그려진 〈사시팔경도〉 역시 천지의 운행과 관련된 산천의 다양한기세를 그려낸 그림이었을 가능성이 있다.

세종의 명으로 1438년 경복궁에 흠경각(欽敬閣)이 완성됐다.『서경(書經)』「요전(堯典)」의 "공경함을 하늘과 같이하여, 백성에게 알려준다(欽若昊天, 敬授人時)"라는 구절에서 이름을 따온 흠경각은 세종의 어명으로 장영실(蔣英實)이 지은 건물이다. 우승지김돈(金墩)은 기문에서 "제왕이 정사를 하고 사업을 이루는 데는반드시 먼저 역수(曆數)를 밝혀서 세상에 절후를 알려줘야 하는것이니, 이 절후를 알려주는 요결(要訣)은 천기를 보고 기후를 살피는 데 있는 것이므로, 기형(璣衡, 천체의 운행을 관측하던 기계)과 의표(儀表, 외표)를 설치하게 되는 것이다"라고 했다.

흠경각을 세워 사계절을 살피는 일이 세종의 통치에서 중요

한 일이었음을 말해준다. 그런데 이를 위해 흠경각 안에 기형과 의표를 설치했다는 점이 주목된다. 즉 흠경각 중앙에는 풀 먹인 종이로 일곱 자 높이의 산을 만들고, 산 동쪽에는 봄 3개월의 경치, 남쪽에는 여름 3개월의 경치 등 사방에 열두 달의 사계절 경치를 꾸며놓았다.[21] 농본 국가의 수장인 세종이 하늘의 운행과 시간의 흐름을 정밀하게 관측하기 위해 흠경각 안에다 산과 사계절의 풍경을 인공적으로 조성했다는 것이다.

이렇게 가상(假像)을 통해 진상(眞狀)의 효과를 의도한 흠경각의 사계절 배치는 흥미롭게도 신숙주가 「화기」에서 언급한 그림에 대한 당시의 이해이기도 했다. 즉 그는 "가슴에 서린 물(物)의 가형(假形)을 통하여 그 안에 있는 진상을 빼앗을 수 있는 것이니, 이것이 화가의 법이다"라고 했다. 따라서 세종 대의 대표적 산수화가인 안견이 그린 가상의 사계절 산수 그림인 〈사시팔경도〉 역시 세종의 통치와 관련된 그림이었을 가능성도 있을 것이다.

이 점과 관련하여 〈사시팔경도〉에 대한 신숙주의 제화시가 특히 주목된다. 신숙주는 열 폭짜리 병풍 그림에 제화시를 적었는데, 이 병풍은 초춘(初春)과 만춘(春晚)에서 초동(初冬)과 만동(晚冬)으로 전개되는 〈사시팔경도〉 여덟 폭에 봄을 배경으로 한 잠초(蠶初)와 가을을 배경으로 한 잠만(蠶晚) 두 점을 더한 것이었

다.²² 흥미로운 점은 〈사시팔경도〉에 양잠과 관련된 두 장면이 더해졌다는 것이다. 이 맥락은 〈사시팔경도〉가 순수한 감상용 산수화만은 아니었을 가능성을 말해준다.

신숙주는 이 제화시에서 사계절의 순환 속에서 농사와 양잠은 각기 때를 따른다고 적었다. 즉 사계절의 순환이 제대로 이루어지지 않으면 백성들이 추위와 굶주림으로 고생하게 된다고 하였다. 이어 병풍의 말미에다 이상의 제화시는 "모두 농업과 잠업을 읊은 것(右摠詠農桑)"이라고 적었다. 즉 열 폭의 그림 중 양잠의 두 장면을 제외한 〈사시팔경도〉 여덟 폭이 농업과 관련된 그림임을 말한 것이다. 이른 봄과 늦은 봄 등 계절 당 두 폭씩으로 구성된 〈사시팔경도〉가 조선 군주의 이상적 국가 운영 및 통치 비전과 관련된 그림이었을 가능성을 시사한다.²³

〈사시팔경도〉가 이렇게 통치의 관점에서 중요하게 생각된 산수화였을 가능성과 관련하여 세조의 통치 행위 또한 참고할 만하다. 그림과 제화시문을 통해 핵심 신료들과 소통하고자 했던 세조는 1457년 11월에 종친과 우의정 강맹경(姜孟卿), 좌찬성 신숙주, 병조판서 홍달손(洪達孫), 승지 등과 함께 후원에서 활을 쏜 후 이들에게 어제시(御製詩)를 보여주었다.²⁴ 어제시에서 세조는 "고굉(股肱)들이 풍운을 만나 나를 추대하여 난국을 건졌도다. (…) 이미 쉽게 창업은 했지만, 마땅히 수성의 어려움을 알아야

할 것이로다. 아침이 밝아오면 정무에 힘을 쓰고, 저녁나절이면 근심에 싸여 편할 겨를이 없네"라고 했다. 계유정난(癸酉靖難)으로 정권 창출을 함께한 측근들에게 세조가 수성의 어려움을 환기시키는 중요한 메시지를 전하는 자리였다.

그런데 세조는 이때 사계절을 그린 산수화인〈사시도(四時圖)〉족자를 내어 군신들에게 보이고, 성임(成任)으로 하여금 어제시를 그 족자에 쓰게 했다. "가시 울타리에 참새 많이 모이고, 복사꽃 만발하여 가지마다 붉구나／ 사면이 온통 봄빛으로 덮였는데, 노니는 나비는 동서쪽이 없어라／ 하루아침 서리에 단풍잎 떨어지니, 청청한 저 소나무 홀로 서 있네"라는 내용의 시였다. 이어 모든 재추에게 이 시에 화답하여 글을 짓도록 명했다. 정권 유지의 어려움을 환기시키며 통치와 관련된 중요한 메시지를 전하는데〈사시산수도〉를 매개로 한 것이었다.

경화거족의 산수,
한강 변 별장과 산수화

신숙주를 비롯하여 한명회(韓明澮, 1415-1487), 정인지(鄭麟趾, 1396-1478) 등 세조와 성종 대를 거치며 연이어 공신이 된 이들은 대토지를 소유한 특권층이 됐다. 이 시기의 대표적 야승류인 성현의 『용재총화』에는 이렇게 권력과 부를 거머쥔 이들을 '경화거족(京華巨族)' 혹은 '사대부거족'이라고 표현했다. 이 시기에 이들이 지닌 명족 의식은 『용재총화』에 '아국거족(我國鉅族)'이라는 성씨 명단이 실렸던 것이나 성씨를 계보를 통해 정리한 '인물조'가 전례 없이 지지류에 실리기 시작한 점을 통해서도 확인할 수 있다.²⁵ 이들 경화거족에 의해 한양의 가장 아름다운 승경지로 꼽힌 한강 변의 산수가 점유됐다.

정인지가 "한강의 동쪽 제천정에서부터 서쪽 희우정에 이르기까지 수십 리 사이에 공후귀척들이 정자를 많이 마련하여 풍경을 거두어들였다"라고 한 것에서 알 수 있듯이, 한강 변 중에

서도 강폭이 넓어지는 동호(東湖)와 서호(西湖)로 일컬어지는 한강 변이 최고의 별서지였다. 동호에는 한명회의 압구정과 그 동쪽에 위치한 저자도가 가장 이름난 별서였다.

저자도는 세종의 부마인 안맹담(安孟聃, 1415-1462)의 막내아들 안빈세(安貧世, 1445-1478)의 소유였다. 강희맹(姜希孟)은 「제저자도안락도시권(題楮子島安樂道詩卷)」에서 "맑고 준수한 왕손이 이 땅을 물려받아 새 계획을 세워, 거친 가시덤불을 베어내고 무너진 것을 보수했다"라고 했다. 이처럼 저자도의 손대지 않은 자연을 안빈세가 소유하여 새롭게 가꾼 후 화가에게 그곳을 그리게 하고, 이를 토대로 당대의 문장가들에게 시문을 청탁했다고 했다. 『신증동국여지승람』「한성부」'산천'에 실린 정인지의 다음 글은 소유주가 '길들인' 저자도 산수가 그림으로 그려진 이후 관찬 지리서에 실려 한양의 가장 아름다운 산천으로 인식되게 되는 정황을 잘 보여준다.

저자도 작은 섬이 완연히 물 가운데 있는데, 물굽이가 언덕을 둘러 쌌고, 흰 모래 갈대숲에 경치가 특별히 좋다. 세종이 정의공주에게 하사했으며, 공주가 또 작은아들 안빈세에게 주었다. 이에 정자를 수리하고 한가할 때 왕래하며, 화공을 시켜 그림을 그리게 하고 글을 지어주기를 청하니, 대개 조종(祖宗)이 전하여준 것을 빛내고 또

속세 밖에서 지내려는 본래의 뜻을 보이려는 것이다. (…) 아, 누대와 산천의 아름다운 경치가, 천하고금에 회자되는 것은 악양루와 등왕각뿐이다. 그러나 이것들은 모두 하늘가 수천 리 밖에 있어서 귀로만 들을 수 있을 뿐 눈으로 보지는 못하는 것이니, 그렇다면 어찌 가까이 도성 근처에 있어서 아침저녁으로 가서 놀며 지극한 즐거움을 펼 수 있는 것만 같겠는가.

동호의 저자도 별서처럼 서호 지역인 양천현의 가장 유명한 누정은 중종 대에 세워진 심정(沈貞, 1471~1531)의 소요당(逍遙堂)이었다. 소요당에 대해서는 『신증동국여지승람』의 「양천현」 '누정'에 실린 여러 편의 제영이 잘 말해준다. 남곤(南袞)은 "물은 여주의 한강에서, 산은 화악에서 따라와, 모두 다 정자 앞을 향해 기이함을 나타낸다. 외로운 섬은 공교롭게 강 넓은 곳에 당해 있고, 긴 연기는 치우쳐 달 돋을 때 일어난다. 그림 가운데 경구(京口)는 볼수록 더욱 닮아 있다"라고 했다. 심정이 소요당의 산수 경관을 그림으로 그려두었고, 이를 토대로 여러 문장가에게 시문을 받았음을 알 수 있다.

윤순(尹珣)과 김준손(金俊孫)은 심정의 소요당이 하늘이 만든 훌륭한 지역이라고 극찬하며, 주인이 점유한 이곳이 기이한 경치로 가득한 곳이라고 했다. 심정의 소요당이 빼어난 자연경관

을 지닌 곳이었다고 당대 문인들이 한목소리로 칭송한 것이었다. 그런데 주목할 것은 성종 대에 완성된『동국여지승람』의 증보판인『신증동국여지승람』이 제작되던 무렵 소요당이 조성됐다는 것이다. 즉 갓 세워진 소요당이『신증동국여지승람』에 양천현을 대표하는 명승으로 기록된 것이었다.

국가에서 이러한 관찬 지리서를 편찬할 때는 대부분 오래도록 칭송되어온 한 지역의 명승명소를 기록하는 것이 관행이었다. 그렇다면『신증동국여지승람』이 편찬되던 무렵 막 조성된 심정의 별서는 어떻게 양천현의 빼어난 누정으로 꼽히게 된 것일까? 이에 대한 대답은 당시 허항(許沆, 1497-1537)이 중종(中宗, 재위 1506-1544)에게 건의한 다음의 실록 기사에 잘 드러나 있다.

중국의 일은 모르겠으나 우리나라의 일로 보면 재상이든 범인이든 본인이 죽은 뒤에라야 그 사람의 일을 문적에 쓰는 것입니다. 그런데 이행은 그가『여지승람』을 찬수할 때 심정이 사는 곳을 소요당이라 기록하고, 이항이 사는 곳을 연한당(燕閑堂)이라 썼습니다. 그들이 살아 있는데 이미 그들의 사적이 문적에 올랐으니, 이는 임금을 하찮게 여기고 도리어 그들을 중하게 여긴 것입니다. 어쩌면 이렇게 불공스러울 수가 있단 말입니까?[26]

심정의 별서가 마치 오래된 명승처럼 문적에 오른 부당함을 지적한 것이었다. '하늘이 만든' 훌륭한 산수를 지닌, '순수한' 양천현의 승경이기 때문에 소요당이 지리지에 기록된 것이 아니었다는 말이다. 이렇게 살아 있는 세도가의 별서를 관찬 지리서에 명승명소로 꼽은 것은 당시에도 문제가 되는 일이었다. 한강변의 승경지는 중종반정의 공신 심정과 같이 원하는 인물을 국왕으로 추대할 수 있을 정도로 거대해진 경화거족이 점유한 공간이었다. 이들 경화거족은 자신들의 소유지를 도화서의 화원을 동원해 그림으로 남기고, 당대 최고 문사들에게 제화시문을 받아낼 수 있는 특권층 인사들이었다. 이렇게 소요당의 승경을 그린 그림은 그려진 산수미를 주목받게 하고, 조선 사회에서 명승으로 기억되게 할 수 있었다. 그뿐 아니라 관찬 지리서에 명승으로 편입시켜 '그들의 산수'가 자연스럽게 조선 최고의 산수미를 지닌 곳으로 인식되게 할 수도 있었다.

사림파의 향촌원림과
팔경도

비대해진 경화거족을 견제할 목적으로 성종에 의해 등용된 사림파 관료들은 중종 재위기에 두드러지게 성장했다. 중종은 1517년 한강 변 두모포(豆毛浦)에 동호독서당(東湖讀書堂)을 설치하고 선출된 엘리트 관료들이 이곳에서 학문에만 몰두하도록 어명으로 휴가를 주었다. 이러한 사가독서(賜暇讀書)에 선발된 사림파 관료들은 유교적 이상 정치를 구현하겠다는 자부심을 가지고 있었는데, 초기 동호독서당 출신 사림파 관료들의 이러한 자부심이 반영된 산수화가 1531년경 제작된 〈독서당계회도(讀書堂契會圖)〉다.

주로 1520년대 동호독서당 출신들이 기념하여 제작한 계회도였다. 그런데 이들 사림파 관료 중에는 향촌에 농장을 소유한 재지사족 출신이 많았다. 이들은 장원 경영을 통해 지방사회에 대한 지배력을 유지하고 있었다. 농장제를 바탕으로 한 이들의

그림 16. 〈독서당계회도〉

성장이 두드러지면서, 중종 10년인 1515년경에는 각 지방의 토지가 몇 해 안에 소수의 수중에 장악될 것이라는 우려의 소리가 곳곳에서 터져 나오기도 했다.[27]

영남 사림 출신인 이현보(李賢輔, 1467-1555)는 분천 강가를 중심으로 한 예안 일대에 원림을 갖고 있었다. 그는 형조참판으로 서울에서 벼슬살이하던 1540년에 고향으로 돌아가고 싶은 간절한 마음을 담아 고향 별서정원의 승경을 그린 〈분천원림도(汾川園林圖)〉를 제작했다. 이현보가 분천원림의 팔경을 주제로 한 시를 읊었던 것으로 보아, 이 그림은 '분천팔경도' 형식의 그림이었던 것으로 보인다.

이현보가 소상팔경 형식을 빌려 꼽은 분천원림의 팔경은 '명농화벽(明農畫壁)', '농암등고(聾巖登高)', '영천심승(靈泉尋僧)', '굴탄조어(窟灘釣魚)', '남교사후(南郊射侯)', '서산관설(西山觀雪)', '송현방응(松峴放鷹)', '북원금리(北園禁梨)'였다. 그런데 '명농화벽'이란 '명농당 벽의 그림'이라는 뜻으로, 그가 새로 지은 명농당 벽을 장식한 〈귀거래도〉를 말한다. 이렇게 주변 자연경관의 아름다움 이상으로 자신의 집에 걸린 '그림'이 그 자체로 최고의 볼 것, 곧 분천의 승경이라고 꼽은 것이었다. 이렇게 팔경으로 대표되는 승경은 특정 지역을 점유한 재지사족의 사적인 시각에서 선택된 경관이었다.

안동 출신 풍산 유씨 집안의 유중영(柳仲郢, 1515-1573)도 고향에 있는 자신의 별서와 그 주변 승경을 화원에게 그리게 하여 〈하외상하낙강일대도(河隈上下洛江一帶圖)〉를 제작했다. 이황의 다음 글은 유중영이 이 작품을 제작한 배경을 말해준다.

풍산(豊山) 유언우(柳彦遇)가 정주에 머물렀을 때 병풍 한 틀을 만들어, 화원으로 하여금 〈하외상하낙강일대도〉를 그리게 했다. 하외는 공의 전원(田園)이 소재한 곳으로, 멀리 떨어진 곳에서 벼슬하면서 고향으로 귀거래 할 뜻을 부친 것이다. 이때 조사(詔使) 한림(翰林) 성헌(成憲)과 급사(給事) 왕새(王璽)가 장차 동래에 이르고 임당(林塘) 정길원(鄭吉元)은 영위사(迎慰使)로서 중원에 가고 사암(思庵) 박화숙(朴和叔)은 원접사로서 영가(永嘉)로 갔다. 낙곡(駱谷) 김운보(金雲甫)는 관찰사로 전성에 가고 이대중(李大仲)과 영성(寧城) 신군망(辛君望)은 모두 종사(從事)로 용만(龍灣)에 가서 기다렸다. 이들이 모두 이 병풍을 보고 완상하며 제영했으니, 이는 실로 한때 의 성사요, 얻기 어려운 다행한 일이로다. 이해 겨울에 언우가 임소를 떠나 서울에 왔으나 얼마 안 되어 청주목사에 부임할 제 떠나는 날 이 병풍을 나에게 보이고 속제(續題)를 간곡히 청한다. 나는 실로 언우의 떠남을 애석하게 여겼으나 붙들 계책이 없었다. 또한 나의 작은 별업이 역시 하외 상류에 있으나 한 번 나왔다가 아직 돌아가지 못한 채 이

해는 또한 저물어간다. 그림을 펴 손가락으로 가리키며 더욱 개탄을 금치 못했다. 이내 석별하는 뜻과 아울러 느낀 바를 서술하여 근체시 두 장을 읊어 청주에 보내고 곧 병풍 머리에 써서 청주에 머무는 그의 둘째 아들 검열낭군(檢閱郞君)에게 보내노라.[28]

이황은 이 글에서 하외를 비롯한 낙동강 일대의 승경을 그린 산수 병풍이 유중영의 전원 일대를 그린 그림임을 밝혔다. 또한 1567년 무렵 당대의 저명한 문신들이 이 병풍을 완상하며 제화시를 창작했음을 말해준다. 즉 유중영이 자신의 원림 주변 산수를 한 폭의 아름다운 실경산수화로 제작한 후 여러 문사들에게 시문을 받은 것이었다. 그림과 시문을 통해 유중영의 별서가 점유한 곳은 그 지역의 가장 아름다운 경관으로 영원히 기억될 수 있었다.

이렇게 사림파 관료들은 화원을 동원해 향촌의 원림을 그리게 하고, 시문으로 원림 일대의 경관을 팔경으로 꼽아 칭송했다. 이것은 한강 변에 별서를 마련한 세도가들이 그림과 시문으로 이를 기념하고, 『동국여지승람』과 같은 관찬 지리서에 명승으로 편입시키던 서울의 문화 풍조를 공유한 것이기도 했다.[29] 한편, 서울에서 벼슬살이를 하면서도 고향을 생각한다는 뜻을 드러낸 〈귀거래도〉를 이현보가 자신의 원림 팔경 중 하나로 꼽은 것에

서 보듯이, 팔경은 향촌에 대한 지배력을 고심하던 16세기 사림파 지식인의 관심사와도 맞물린 경관이었다. 이렇게 원림팔경도의 제작은 재지사족의 향촌에 대한 지배력과 가문의 위상 제고에 기여한 바가 있었다.

특히 당시 조정과 학계에서 영향력이 크게 두드러지던 영남 사림들이 이렇게 자신의 재지적 기반인 영남의 산수를 팔경도와 같은 산수화의 제재로 삼으면서, 이전에 관심을 끌지 못했던 안동 지방의 산수가 특별한 주목을 받게 됐다. 흥미로운 점은 16세기 중엽에 청량산과 같은 영남의 산수미가 새롭게 주목된 것과 조선의 사회문화적 변동이 관련된다는 것이다.

6

산수미의 구성
청량산에서 금강산으로

불교의 성지 금강산, 성리학의 성지 청량산

숭불과 숭유의 충돌, 그리고 영남의 산수

영남 사림의 청량산과 〈도산도〉

장동 김씨의 외포(外圃) 조성과 금강산 유람

시의 오묘함은 산수와 상통한다: 청량산에서 금강산으로

불교의 성지 금강산,
성리학의 성지 청량산

고려 시대 이래로 최고의 명산은 금강산이었다. 지형적 빼어남 외에도 불교의 성지로서 명성이 높은 산이었기 때문이다. 중국인 사이에서도 금강산 유람에 대한 열망이 높았음은 태종이 하륜, 성석린, 조준 등의 신료들과 나눈 대화 속에 잘 드러난다. "금강산이 동국(東國)에 있다"라는 말이 『대장경』에 실려 있기에 중국의 사신들이 조선에 오면 금강산을 꼭 보고 싶어 했으며, 또한 속언에 이르기를 "중국인에게는 고려 나라에 태어나 친히 금강산을 보는 것이 소원"이라는 말까지 있다고 했다.[1] 이렇게 금강산은 불교의 성지로 명성이 자자했다. 명나라 사신뿐 아니라 일본 사신도 불교 성지인 금강산 유람을 소망했다. 또한 사신들은 귀국길에 금강산 그림을 얻어가길 간절히 원했다.

명나라 사신인 정통(鄭通)은 수양대군에게 금강산 그림을 청하여 화원 안귀생(安貴生)이 그린 〈금강산도〉를 얻었다. 이 그림

을 본 정통은 찬탄하길 그치지 않았고, 함께 감상한 사신 고보(高
黼)도 금강산 그림을 갖고 싶다며 10여 폭을 그려달라고 간청했
다. 이에 수양대군은 명나라 조정에 진헌할 금강산 그림 두 건은
비단에, 고보가 볼 것은 종이에 그려서 선사하도록 했다.[2] 18세
기 전후에는 금강산이 '천하'에서 가장 아름다운 산으로 인식되
기도 했다. 김창협(金昌協, 1651-1708)은 "중국 천하의 손꼽는 명
산 가운데, 금강산에 비길 산이 어디 있으랴. 나 이제 이런 장관
볼 수 있으니, 이 나라에 태어난 것에 유감이 없다"라고도 했다.[3]

그런데 주세붕(周世鵬, 1495-1554)이나 이황과 같은 영남 출신
사림파 관료의 활약이 두드러지던 16세기 지식인 사회에서는
금강산이 그다지 특별한 주목을 받지 못했다. 반면 금강산보다
뛰어난 산수미를 지닌 곳으로 안동의 작은 산인 청량산이 새롭
게, '의도적'으로 주목됐다.[4]

1568년(선조 1) 우의정 민기(閔箕)의 졸기를 적은 실록 기사에
는 민기가 "경상(卿相)의 지위에 있기 때문에 사람들이 추앙을 않
는 것이다. 만약 청량산이나 지리산에 가 있으면 경상의 자리에
있는 명망보다 더 존중을 받을 것이다"라고 했다.[5] 영남 사림의
거두로 생존 시부터 추앙을 받았던 이황과 조식(曺植, 1501-1572)
이 각각 조식은 지리산으로, 이황은 청량산으로 상징됐기 때문
에 이렇게 말한 것이었다. 즉 청량산과 지리산은 당시 무능한 조

정과 대비되는 재야의 지식인을 대표하는 산수미로 인식됐다. 16세기 조선 사회에서 새로운 산수미가 새로운 지식층의 성장과 함께 부각된 것이었다.

지리산이 유람기를 통해 부각된 것은 영남 사림 출신 김종직(金宗直, 1431-1492)과 그의 문인들에 의해서였다. 함양군수로 부임하여 지리산 기행에 나선 김종직은 「유두류록(遊頭流錄)」에서 "나는 영남에서 생장했으니, 두류산(지리산의 다른 이름)은 바로 내 고향의 산이다. 그러나 남북으로 떠돌며 벼슬하면서 세속 일에 골몰하여 나이 이미 마흔이 되도록 아직껏 한 번도 유람을 하지 못했다"라고 했다.[6] 이후 그의 후학들에 의해 지리산 유람기가 활발히 저술됐다. 이렇게 조정에서 영남 사림들의 활약이 두드러지면서 이들의 자부심 속에서 고향 산천과 부임지를 그린 그림 역시 활발하게 제작되기 시작했다.

선산부(善山府) 출신인 김종직은 경상도 선산의 부사(府使)로 부임한 후 화공에게 명하여 선산의 산천과 마을, 창고, 관아, 역 등을 자세히 묘사한 〈선산지리도(善山地理圖)〉를 제작하게 하여 청사인 황당(黃堂)의 벽에 걸어놓았다. 그는 그림 위에다 선산의 10경을 읊은 시를 적었는데, 이 시에서 그는 "선산에는 예로부터 선비가 많아서 영남의 반을 차지하였을 뿐 아니라 뛰어난 재사(才士)가 마을을 빛내었고 조정에서 높은 재능을 발휘한 사람

이 한두 사람이 아니었다"라고 했다. 이러한 자부심 속에서 읍도를 제작한 그는 1477년에 『선산지도지(善山地圖誌)』에 적은 글에서, "여지(輿地)의 그림이 있는 것은 옛날부터 있어 온 것이다. 천하(天下)에는 천하의 그림이 있고, 일국(一國)에는 일국의 그림이 있으며, 일읍(一邑)에는 일읍의 그림이 있는 것인데, 읍도(邑圖)는 수령(守令)에게는 매우 절실한 것이다"라고 했다.[7]

그런데 지리산과 달리 16세기 중엽에 영남 사림들에 의해 부각된 청량산은 전통적인 명산이 아니었다. 1541년에 풍기군수로 부임한 주세붕에 의해 청량산이 부각되기 시작했다. 풍기는 최초의 주자성리학자라고 여겨지는 고려 말 유학자 안향(安珦, 1243-1306)의 고향이다. 주세붕은 이곳에 있던 안향의 옛 집터에 사우(祠宇)를 세워 봄가을에 제사하고, 1543년에는 숙수사(宿水寺)라는 사찰 터에 주자의 백록동서원(白鹿洞書院)을 모방하여 최초의 본격 서원인 백운동서원(白雲洞書院)을 지었다. 주세붕이 경사(京師, 서울)에서 책을 사서 배치해두었기에 서원에는 경서(經書)뿐만 아니라 무릇 정·주(程朱)의 서적도 없는 것이 없었다고 한다.[8]

풍기군수로 부임한 주세붕은 이렇게 성리학의 학통을 영남에 세우고 강화하는 작업을 시작했다. 당시 조선의 교육 방법은 중국의 제도를 따라 서울에는 성균(成均)과 사학(四學)을 두었고, 외

방에는 향교(鄕校)를 두었다. 서원 설치는 논의된 바가 없는 낯선 일이었다. 당시 사람들은 이런 분위기 속에서 최초로 서원을 설립한 주세붕의 행동에 대해 헐뜯고 빈정거릴 정도로 달갑지 않아했다.[9]

백운동서원 건립 이듬해인 1544년에 주세붕은 청량산을 유람했다. 당시 청량산 골짜기 곳곳에는 사찰과 암자가 있었고, 원효사나 의상봉과 같은 불교의 자취가 도처에 존재했다. 그는 청량산의 여러 봉우리에 얽힌 승려들의 전설이 담긴 불교식 명칭을 미천하다고 혹평하며, 주자가 여산(루산, 廬山)에서 기이한 절경을 볼 때마다 명명한 것을 모범으로 삼아 기존의 이름을 고치거나 이름 없는 봉우리에는 새로운 이름을 붙였다. 주세붕은 청량산에 '반듯하고, 엄숙하며, 시원하고, 가치 있다[端嚴爽价]'는 산수미를 부여했다. 그런데 이러한 청량산의 산수미는 전통적 명산에 그가 부여한 '웅축(雄畜)'한 지리산, '청절(淸絶)'한 금강산, 박연폭포와 가야산 골짜기의 '기승(奇勝)'과 같이 일반적으로 산천에 사용되는 미학 용어와 구별되는 것이었다. 청량산만 네 글자로 묘사했다는 점도 그가 청량산에 특별한 산수미를 부여했음을 말해준다.

주세붕은 청량산이 만약 중국에 있었더라면 천하에 크게 이름을 날렸을 텐데, 천 년 동안 적막하게 명성 없이 있다가, 김생

이나 최치원 두 사람에 의해 한 나라에 이름이 난다는 것은 진실로 탄식할 만하다고 했다. 이렇게 주세붕도 언급했듯이 청량산은 '적막하게' 이름 없는 산이었다. 그런 청량산을 그가 주목한 이유는 청량산이 안동부에 속한 산이지만 실제 그 아래가 모두 예안 땅이었기 때문이다. 즉 이 산을 예안 출신인 이우(李堣, 1469-1517), 이현보, 이황과 같은 영남 사림을 배출한 특별한 산수로 부각하기 위해서였다. 이런 점에서 이 산 곳곳의 지명을 새롭게 고쳐, 천 년 동안 불교적 자취 일색이던 이 산을 성리학의 성산으로 전환하려고 노력한 것이었다. 즉 이 시기에 청량산을 주목한 것은 한양 종가에 전하던 안향의 초상을 풍기로 가져와서 그곳을 안향 이래 성리학자들의 본거지로 만든 백운동서원의 건립 의도와 상통하는 것이었다. 주세붕은 이우나 이현보 이래 이곳에서 '큰 유학자나 석학[鴻儒碩士]'들이 나왔으니, 뛰어난 인물은 지령(地靈)의 보우를 받아 태어나는 것이라고 주장했다.[10]

예안 출신 영남 사림이 조선의 가장 뛰어난 인물들이 되기 위해서는 이렇게 이들을 배태한 청량산 역시 특별한 산수미를 지닌 명산으로 거듭나야만 했다. 이러한 논의는 풍기군수로 재직하던 이황이 소백산을 유람하고 지은 「유소백산록」에서도 그대로 이어진다. 백운동서원의 주인이 된 자신이 비로소 소백산을 유람하게 됐다고 시작하는 이 글에서 그는 "아, 영남은 바로 사

대부의 기북지향(冀北之鄕, 인재가 모인 곳)으로, 영주와 풍기 사이에서 큰 학자와 큰 선비 들이 서로 뒤이어 나와 눈부시게 빛났다"라고 했다.[11]

　1548년에 풍기군수로 부임한 이황은 이듬해 봄, 주세붕의 「유청량산록」을 세 번이나 반복해서 읽었다고 한다. 또한 내직으로 발령받아 서울로 올라온 1552년에 이황은 주세붕을 만나 「유청량산록」을 다시 읽고 여기에 발문을 적었다. 이 발문에서 이황은 어려서부터 부형을 따라 책을 들고 여러 번 청량산에서 독서한 기억을 떠올렸다. 자신과 청량산의 인연을 강조했을 뿐 아니라, 청량산을 독서처, 즉 강학의 장소로 회상했다.[12] 더 나아가 이황은 "사람들이 독서를 유산과 비슷하다고 하는데, 지금 보니 산을 유람하는 것이 독서와 비슷하다"라고 하며 청량산 유람을 독서에 비유했다.[13] 이황은 청량산에 학문, 곧 성리학과 관련된 산수미를 새롭게 부여한 것이었다. 이렇게 청량산의 산수미는 반듯하고 순정하며 깊이 있는 성리학자의 이미지와 중첩됐다. 이렇게 고려 말 이후 대표적 불교 성지이자 명산으로 칭송받던 금강산과 달리, 안동 지방의 조그만 산인 청량산의 산수미에 대한 새로운 주목은 의도적이었다. 16세기 중엽까지도 여전히 조선 사회에 강력하게 영향을 미치던 불교의 색채를 지우며 유교를 심화하기 위한 의도가 반영됐기 때문이다.

숭불과 숭유의 충돌,
그리고 영남의 산수

청량산의 산수미에 이황이 특별히 주목한 시기는 명종(明宗, 재
위 1545-1567)의 모후인 문정왕후(文定王后 尹氏, 1501-1565)가 섭정
하던 시기였다. 문정왕후는 12세의 나이에 즉위한 명종을 대신
하여 8년간 섭정했는데, 이 기간 동안 승려 보우(普雨, 1515-1565)
를 중심으로 억불 정책을 폐지하고 불교의 부흥을 꾀하였다. 이
러한 문정왕후의 숭불 정책으로 당시 왕실의 전폭적인 후원 속
에서 승려들이 특별한 은혜와 보호를 받게 되자, 일반 백성 중
에서도 중이 되려는 자가 많아졌던 시기가 바로 16세기 중엽이
었다.[14] 1551년에 소수서원의 유생들은 "전하께서는 보우를 높
이고 자전은 불교를 숭상한다"라는 상소를 올렸고,[15] 이듬해인
1552년 5월에 시독관(侍讀官) 이황은 국왕에게 불교를 멀리하고
왕도(王道)를 행할 것을 다음과 같이 요청했다.

임금이 힘써야 할 일은 경술(經術)을 택하고 왕도를 높이고 패공(覇功)을 억제하는 것일 뿐인데, 조금만 잡되어도 패도로 흐르게 됩니다. 지금은 정신을 가다듬어 다스려 지기를 도모할 때여서 바야흐로 왕도가 행해지려 하고 있습니다. 그런데 불교가 조금이라도 섞이게 되면, 비록 왕도에 마음을 다하더라도 마침내는 불교에 빠지고 맙니다. 지금 성학(聖學)이 고명(高明)하기는 하나 격물치지(格物致知)의 도에는 미진한 점이 있는 듯싶습니다. 그 설에 '백성들의 고통을 없애고 나라의 복을 연장하는 것은 이 가르침을 통하여 얻을 수 있다'고 했는데, 참으로 격치(格致)의 학문에 밝아 그 거짓됨을 환히 안다면 권하더라도 하지 않을 것입니다.[16]

이렇게 국왕 명종에게 불교를 배척하고 성리학을 심화할 것을 건의한 1552년에 이황은 주세붕의 「유청량산록」 발문인 「주경유유청량산록발(周景游遊淸凉山錄跋)」을 지었다. 그는 이 발문에서 그동안 이 산의 여러 봉우리가 '황망하고 더러운' 이름을 입었는데, 이것은 우리의 수치였다고 했다. '우리'의 산이었기에 청량산의 불교적 색채는 지워져야 할 흔적이었다. 왕도에 조금이라도 불교가 섞이면 안 된다고 한 1552년의 이황의 건의처럼, 청량산은 조금만 잡되거나 "불교가 조금이라도 섞이게 되면" 안 되는 순정한 산수미를 지닌 곳이어야만 했다.

주세붕과 이황이 이렇게 영남 사림을 배출한 청량산의 산수미에 주목하며 청량산에 존재하던 불교적 색채를 지우고 산 도처에 새로운 이름을 부여한 것은 모두 주희와 그의 제자들이 신유학을 확립하며 서원을 확산시키던 풍조를 따른 것이기도 했다. 이 점과 관련하여 린다 월턴(Linda A. Walton)의 연구를 주목할 만하다. 북송 대 이래 악록산(웨루산) 기슭에 위치한 '악록서원(岳麓書院)'이나 루산 기슭에 위치한 주희의 백록동서원(白鹿洞書院)처럼 유명한 서원들은 대부분 산에 자리를 잡았다. 이렇게 산속에 서원들이 조성되면서 그 서원이 위치한 특정 산수의 고유한 힘이 주목받기 시작했다. 주희는 백록동서원이 위치한 산수 경관을 '남동부의 최고 경관'이라고 칭송하면서 루산에 불교와 도교 사원이 넘쳐났음을 비난하기도 했다.

　　이렇게 송 대의 성리학자들은 오랫동안 불교 및 도교와 관련되어 상서롭게 여겨진 산수의 성소(聖所) 권위를 전용하여 산수 경관에 자신들의 이상을 침투시키고자 했다. 즉 불교 사찰 터에 세워진 악록서원처럼 불교 사찰과 도교 사원을 신유학의 성지인 서원으로 바꾸어간 것이었다. 서원의 이러한 기존 사원 소유지 강탈은 주로 지방 관료들의 도움을 등에 업고 이루어진 일이었다. 성리학이 심화되면서 산수가 '경쟁의 공간'이 됐음을 말해준다. 성리학의 확산과 함께 아름다운 산수로부터 기가 모여 뛰

어난 학문적 능력과 도덕적 자질을 지닌 성리학자가 배출된다는 믿음도 강화됐다. 훌륭한 유학자의 출현은 그가 태어난 지역의 고유한 산수와 밀접하게 연관되어 있다고 인식됐던 것이다. 그뿐만 아니라 주희와 같은 저명한 학자들이 유람하고 은거하며 강학한 산수 역시 특별한 문화적 의미를 부여받았다.[17]

이황은 주세붕의 청량산 유람기에 붙인 발문에서, 예안현 동북쪽 수십 리에 위치한 청량산이 자기 집에서 가까워 "청량산은 실제로 우리 집안의 산이다"라고 했다.[18] 주세붕의 청량산 유람록에 발문을 지은 이듬해인 1553년부터 이황은 서울에 있으면서도 자신을 '청량산 주인[淸凉山人]'으로 자처했다.[19] 청량산은 이황의 학문적 성장과 함께한 산이었다. 이황과 청량산의 인연으로 인해 이황을 숭모하는 후학들은 청량산을 성리학 또는 퇴계학을 상징하는 성산(聖山)으로 인식했다.[20]

이황이 청량산에 대해 언급한, '우리 집안의 산' 즉 '오가산(吾家山)'은 이 시기 영남 사림들 사이에서 특별한 사회문화적 의미를 지니는 용어이기도 했다. 정약용은 안동 지역에서 선비의 전통이 오래 유지될 수 있었던 이유를 '가산'을 경제적 기반으로 삼았던 이 지역의 특징적 문화에 있다고 보았는데, 즉 다음과 같이 설명했다.

그곳 풍속은 집집마다 각각 한 분의 조상을 모시고 한 장원(莊園)을 점유하며 같은 일가끼리 살면서 흩어지지 않으므로 공고하게 유지하여 뿌리가 뽑히지 않았다. 그 예를 들면 진성 이씨는 퇴계(이황)를 모시고 도산(陶山)을 점유했고, 풍산 유씨는 서애(유성룡)를 모시고 하회를 점유했고, 의성 김씨는 학봉(김성일)을 모시고 천전(川前)을 점유했다.[21]

'가산'은 그곳을 점유한 '인물'과 동일시되는 개념이었다. 정유일(鄭惟一, 1533-1576)은 이황이 중년에 퇴계 가로 옮긴 것은 그 골짜기가 그윽하고 숲이 짙으며 물이 맑고 돌이 조촐하여 그가 이를 사랑했기 때문이라고 하였다. 또한 이황이 늙어서는 도산 밑 낙동강에 자리를 잡아 집을 짓고, 꽃과 나무를 심고 못을 파고는 그 호를 도옹(陶翁)이라 했는데, 명종이 그 소식을 듣고, 가만히 여성위(礪城尉) 송인(宋寅, 1517-1584)을 시켜 찾아가 그 그림을 그려 오게 했다고 했다.[22] 정유일은 이황이 도산 아래 장원을 마련한 것을 그의 '산수 사랑'과 연결했지만, 그것은 도산이 이황의 가산이었기에 가능한 일이기도 했다. 그런데 이황이 청량산을 '오가산'으로 특별히 주목하게 된 배경에는 문정왕후가 억불 정책을 폐지하고, 1550년에 선교양종(禪敎兩宗)의 복위를 통해 숭불 정책을 공식화하던 당시의 분위기와도 관련이 있었던 것으

로 보인다. 숭불 정책의 거점이 된 사찰이 위치한 명산들은 당시에 왕실의 비호를 받던 산사(山寺)의 승려들과 독서처를 찾아온 유학자들 사이의 갈등의 현장이었다. 이러한 분위기 속에서 이황이 청량산을 '오가산'이라고 칭하며 청량산과 자신을 동일시했던 것으로 보인다. 즉 당시 영남 사림들 사이에서 팽배한 숭불 정책에 대한 위기의식 속에서 나온 특별한 문화적 행위였을 가능성이 있는 것이다.

1555년의 실록 기사에는 내원당(內願堂)인 사찰이 '모든 산에' 가득하여 이를 빙자하여 중들이 사대부들을 능멸하는데도 사람들이 감히 손을 대지 못한다는 기록이 나온다. 심지어 중들이 산에 푯말을 세우고 재소(齋所)라고 핑계하고는 유생들을 내쫓기까지 했다고 한다. 이러한 갈등은 최초의 사액 서원인 소수서원에서도 일어났다. 1556년에 풍기군수 한기(韓琦)가 백운동서원에 소속된 토지를 빼앗아 사찰에 넘겨준 사건이다. 그런데 이헌국(李憲國, 1525-1602)은 그 토지를 빼앗은 일은 한기가 한 것이 아니라 바로 내수사(內需司)가 한 것이라고 주장했다. 내수사는 문정왕후의 비호 아래 호불 정책을 뒷받침하는 무소불위의 권력 기관이었다. 따라서 주세붕과 이황이 백운동서원에 속공전(屬公田)을 소속시켜 유생들을 뒷받침하게 한 토지를 내수사가 빼앗아 사찰에 준 것은, 곧 문정왕후의 뜻이기도 했을 것이다.[23] 내

수사의 일은 '조그만 일'이라도 계하한 후에 행했기 때문이다.[24] 이러한 당시의 갈등 속에서 "모든 산의 사찰에 내원당이라는 이름이 두루 차서" 산사에 독서하러 가는 유생들의 발자취가 끊어졌다는 소문이 날 정도였다. 이뿐만 아니라 심지어 승려들이 왕실의 세력을 믿고 마구 방자해져서 사대부를 능욕하고 유생을 구타하기까지 했다고 한다. 그런데 이러한 변고가 일어난 핵심 현장이 바로 영남의 산수였다.[25] 문정왕후가 생존한 1565년까지 영남의 산수는 '숭불'과 '숭유'가 첨예하게 부딪히던 현장이었다.[26]

영남 사림의 청량산과
〈도산도〉

1566년에 명종은 이황이 살고 있는 도산을 화원에게 그려오도록 명했다. 명종이 어명을 내린 이 시기는 을사사화의 피화인인 노수신(盧守愼, 1515-1590), 유희춘(柳希春, 1513-1577) 등의 사림파를 신원한 후 이들을 본격적으로 정계에 다시 등용한 시기였다. 1566년 5월 22일의 실록 기사에는 이때의 정황이 잘 드러나 있다.

이황을 특별히 부른 것이 한두 번이 아니었으나 이황이 병으로 부름에 응하지 못하자 주상께서 은밀히 궁중의 화공에게 명하여 이황이 살고 있는 '도산의 경치'를 그려오도록 했다. 항상 이황을 아끼는 마음이 있었기에 그가 살고 있는 곳을 그림으로 그려서라도 보았으니 어진 이를 좋아하는 정성이 어떻다 하겠는가. 중외(中外)의 사람들이 미담으로 여겨 여항간에 전파했다.

이렇게 명종이 〈도산도(陶山圖)〉 제작을 기획한 데는 당시에 그가 처한 정치적 상황과 관련이 있었다. 즉위한 직후부터 내내 문정왕후의 동생인 윤원형(尹元衡, 1503-1565)의 세도에 휘둘리던 명종은 윤원형을 견제하기 위해 중전의 외숙인 이양(李樑, 1519-1565)을 등용했다. 그러나 1563년에 이양이 사림파의 탄핵으로 실각하게 되자, 정권의 안정적 유지를 위해 명종은 이황의 후학들인 사림파 관료들의 지지를 얻고자 했다. 명종은 조정으로 불러도 임하지 않는 이황에게 자신이 그를 얼마나 아끼는지를 보여주려고 흥미롭게도 화공을 보내 〈도산도〉를 그리게 했다. 이황의 '산수'를 그린 그림으로 여항간에 전파된 '미담'을 만들어내고자 한 것이다.[27]

이황의 산수를 그린 그림이 정국의 변화를 이끌어낼 수 있다고 명종은 믿었고, 실제로 〈도산도〉는 이러한 효과를 발휘했던 것으로 보인다. 〈도산도〉 제작으로 인해 그동안 척신 정치를 하던 명종이 "회오(悔悟)하는 마음이 생겨 어진 이를 구하여 등용하고자" 한 훌륭한 통치자로 평가받은 것이었다. 즉 〈도산도〉는 사림파의 마음을 얻는 효과를 발휘했다. 이로 인해 이후 조선 사회에서 〈도산도〉는 다른 산수화와는 차원이 다른 문화적 위상을 부여받게 됐다. 청량산 일대의 산수가 특별한 산수미를 지닌 곳으로 인식된 것이었다.

명종이 어명으로 그리게 한 〈도산도〉가 당시 이황을 비롯한 영남 사림파 사이에서 흠모되던 〈무이구곡도(武夷九曲圖)〉 제작 예를 따른 것으로 받아들여진 측면이 있었기 때문이다. 〈도산도〉가 주희의 무이구곡을 그린 〈무이구곡도〉처럼 이황의 학문적 권위가 결부된 특별한 의미의 그림으로 간주된 것이었다. 주희는 복건성(푸젠성, 福建省) 북서쪽의 무이산(우이산, 武夷山) 계곡에 무이정사(武夷精舍)를 마련하고 경치 좋은 아홉 구비를 따라 무이구곡(武夷九曲)을 노래한 문학 작품을 창작했다. 주희의 무이구곡은 이이(李珥, 1536-1584)의 고산구곡(高山九曲)처럼 주자를 흠모하는 조선의 유학자들 사이에서 은거하는 주변 산천의 아름다움을 '구곡'으로 명명하는 풍조를 마련했다.

따라서 〈무이구곡도〉 역시 귀한 것으로 여겨져 16세기 중엽 영남 사림들 사이에서는 『무이산지(武夷山誌)』 속 판본 구곡도를 모사하여 소장하는 풍조가 성행하게 됐다. 유학자들이 직접 모사해 〈무이구곡도〉를 제작하기도 했다. "상사(上舍)인 안동 권장(權丈) 중용(仲容) 씨가 일찍부터 산수에 대한 벽(癖)이 있더니 일찍이 이 그림을 얻어서 번잡한 것은 빼고 빠진 것은 보충하여 총괄하고 가감하여 완성했는데, 전후로 대여섯 번 종이를 바꾸었다. 그 규획하고 배치하는 것이 갈수록 더욱 익숙하고 정미해져서 가장 나중의 것이 제일 나았으니, 그의 마음 씀씀이가 매우

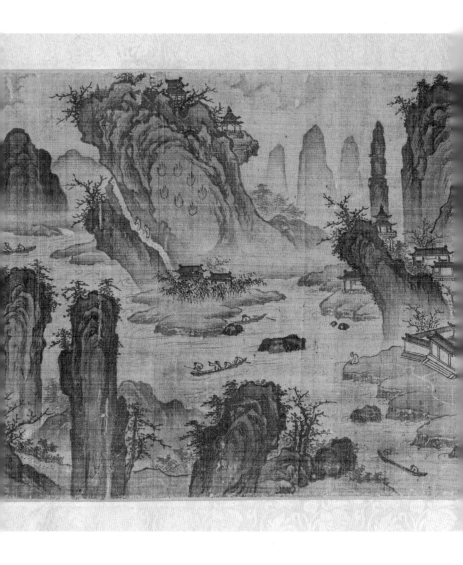

그림 17. 이성길(李成吉), 〈무이구곡도권〉(부분)

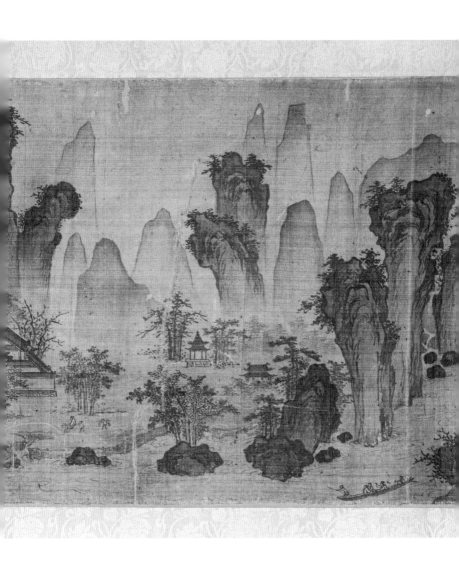

부지런하다"라는 이상정(李象靖, 1711-1781)의 언급처럼 주자를 흠모하는 유학자들은 정성을 다해 직접 〈무이구곡도〉를 제작하곤 했다. 섬세한 필치로 완성도 높게 그려진 국립중앙박물관 소장의 〈무이구곡도권(武夷九曲圖券)〉은 16세기 후반에 〈무이구곡도〉가 가장 주목을 끈 산수화였음을 잘 보여준다.

이상정은 "대저 산수는 저 혼자 기이해지는 것이 아니라 반드시 훌륭한 사람이 있어야만 경승처가 되는 것이다"라고 했다. 상사 권중용이 수많은 명승지를 제쳐놓고 〈무이구곡도〉를 그린 것은 오직 주자를 흠모하기 때문이라는 것이다. 우이산이 주자로 인해 명산이 됐다는 의미에서 "산수도 행불행(幸不幸)이 있음을 알겠다"라고도 했다.[28]

1640년에 송준길(宋浚吉, 1606-1672)은 이후원(李厚源, 1598-1660)에게 산수화 제작을 부탁하면서, "당초에는 소상팔경이나 관동팔경(關東八景) 등의 풍경 그림을 얻고자 했으나, 마침 무이구곡도를 보니, 이는 예사로운 풍경의 비유가 아니어서 감상하는 흥취가 이보다 좋은 것은 없을 것 같았습니다"라고 했다. 이때 송준길은 〈무이구곡도〉에 주희의 초상을 더한 10폭 병풍을 만들어달라고 부탁했다.[29] 이렇게 사림파들이 득세한 16세기 후반 이후, 주희의 산수인 '무이구곡'이 '소상팔경'보다 더욱 아름다운 풍경으로 인식되게 된 셈이다.

주자에서 이황으로 이어지는 학맥을 이은 이익(李瀷, 1681-1763)은 〈무이구곡도〉와 〈도산도〉 두 작품을 강세황(姜世晃, 1713-1791)에게 그리게 했다. 이익은 〈무이구곡도〉와 〈도산도〉가 각기 주자와 이황의 초상화 같다고 여겼다. 청량산 일대를 그린 〈도산도〉를 보면서는 "흡사 수염과 눈썹의 올까지도 셀 수 있을 것만 같고 개연히 목소리를 직접 들을 수 있을 것만 같다"라고도 했다.³⁰ 주자의 산수 무이구곡처럼 청량산이 곧 이황의 산수로 인식된 것이었다.

　　주자학 중심의 유학을 통치 이념으로 내세웠지만, 조선 사회에서 성리학의 심화는 16세기 중엽까지도 자연스럽게 이루어지지 않았다. 주세붕과 이황의 의식적이고 의도적인 청량산 산수미에 대한 주목은 이 시기의 성리학 운동과 밀접하게 관련돼 있었다. 새로운 사회적 분위기를 형성하는 데 새로운 산수미가 요구됐다고 할 수 있겠다. 이렇게 영남 사림들이 자신들을 배출한 영남 산수의 특별한 힘과 미를 주목하고, 이를 지식인 사회에서 새롭게 인식시키고자 한 노력은 명종이 〈도산도〉를 제작하게 함으로써 실효를 거두었다고 할 수 있다.

　　명종의 어명으로 〈도산도〉가 제작된 이후 영남의 산수는 무이구곡과 같은 숭유 시대의 특별한 장소로 각인되게 됐다. 특히 퇴계학파인 남인계 인사들 사이에서 영남은 성리학의 성지로서 특

그림 18. 강세황, 〈도산도〉

별한 산수미를 지닌 곳으로 인식됐다. "우리 동방의 유현은 영남
에서 많이 배출됐다. 옛날에 일찍이 명망과 덕행이 높은 분이 사
시던 곳을 한 번 지나간 적이 있는데, 이따금 산이 빼어나고 물
이 아름다워(山佳水麗) 사람으로 하여금 배회하면서 떠나지 못하
게 할 정도였다. 아마도 흐르는 물과 우뚝한 산이 빼어난 기운을
온축(蘊蓄)하여 훌륭한 인물들을 키워냈고, 그분들이 곳곳마다
경승지를 차지할 수 있었다"라는 이익의 언급은 사람들에게 경
관이 어떻게 아름답게 인식되는지를 잘 말해준다.[31]

　청량산이 '우리'의 산이라는 담론을 펼친 16세기 중엽은 정치
권력이 사림파로 옮겨가던 시기였음도 주목된다. 따라서 영남

사림파의 청량산에 대한 의도적 주목은 학문적, 문화적 의미뿐 아니라 정치적 의도도 담은 것이었다. 청량산은 이렇게 성리학 운동의 심화와 사림파의 정치적 입지를 공고히 하는 담론 형성에 중요한 매개였다. 이황의 후학들이 득세하는 한 청량산은 가장 주목받는 산수 경관이었다. 이황으로 인해 청량산 일대가 그림으로 그려지며 〈도산도〉는 〈무이구곡도〉와 같은 그림으로 인식됐다. 산수에도 '행불행'이 있는 것이다.

장동(壯洞) 김씨의 외포(外圃) 조성과 금강산 유람

금강산은 동해안에 위치해 있는데, 그 산봉우리들이 기이하게 솟아 있고 그 산골짜기가 깊고 그윽하여 천하에 이름이 널리 전해졌다. 그리하여 중국인 중에는 다음 세상에 꼭 고려국에 태어나서 금강산을 직접 보는 인연을 맺고 싶다는 소원을 말한 사람도 있었고, 고황제(高皇帝)는 배신(陪臣)에게 금강산에 대한 시를 짓도록 하여 간접적으로나마 완상하려고까지 했으니, 이는 모두 금강산이 그럴 만한 가치를 지니고 있었기 때문이다. 그런데 우리나라에서 태어난 선비들이라 할지라도, 한번 벼슬길에 올라서 관원이 되고 나면 유람을 한다 해도 방향 없이 움직일 수 없기 때문에, 금강산에 자신의 발자취를 남긴 사람은 역시 드물기만 했다.[32]

위의 글은 강원도 관찰사였던 이광준(李光俊, 1531-1609)이 두 아들과 함께 금강산을 유람한 후 제작한 권첩(卷帖)에 최립이 적

은 서문이다. 금강산이 명산으로 알려져 있었지만, 금강산 유람은 아무나 할 수 없었다. 주로 강원도 관찰사와 같은 관동 지방관으로 부임한 소수의 관료들과 그 친지들만이 누리는 특권이었다. 최립의 언급처럼 금강산은 중국에까지 이름난 명산이었지만 조선의 선비들 대부분이 일생에 한 번 다녀오기 어려운 곳이었다. 따라서 그 아름다움이 시로, 혹은 그림으로 전해진 경우 역시 18세기 이전까지는 드물었다. 관동 지방에 부임한 일부 관료가 화공에게 금강산을 그리게 했다는 기록과 강원도 관찰사로 재임하며 「관동별곡(關東別曲)」을 창작한 정철(鄭澈, 1536-1593)과 같은 소수의 관료들이 남긴 금강산 유산(遊山) 시문 몇 편이 전한다.

그런데 18세기 전반 서울의 문예계를 이끌었던 김창흡(金昌翕, 1653-1722)은 "금강산은 대개 가까이 보는 것보다 멀리서 보는 것이 더 빼어나고, 두 번째 유람이 첫 번째 유람보다 낫다"라고 했다. 최소한 두 번은 다녀와야 금강산의 진면목을 감상할 수 있다는 말이다. 더 나아가 그는 금강산을 예닐곱 차례나 다녀온 사람은 자신뿐일 것이라는 자부심도 드러냈다.

김창흡의 후학들이 금강산 유람에 적극 동참하긴 했지만, 금강산은 여전히 평생에 한 번 가보기가 쉽지 않은 여행지였다. 영·정조 대의 문인화가 강세황은 당시 사람들이 "무리를 따라가 평생 단 한 번 금강산을 유람한 것을 자랑으로 여기며, 남에게

과장하기를 마치 옥황상제가 사는 곳에 가본 것같이 한다"라고 했다. 그런데 여기서 주목되는 점은 18세기에 금강산 유람에 대한 열망이 유독 커졌다는 것이다. 금강산이 누구나 평생에 꼭 한 번은 탐방하고 싶은 최고의 산수가 됐다는 것이다. 그렇다면 금강산은 원래 명산이기에 이러한 금강산의 산수미에 대한 환기 역시 그저 자연스러운 현상인 것일까?

김창흡과 그의 형 김창협이 처음으로 금강산을 유람한 해는 1671년이었다. 김창협은 경성에서 회양까지의 여정을 적은 「동유기(東游記)」에서 "나는 어려서부터 금강산의 명성을 듣고 늘 한번 유람해보고 싶은 바람이 있었다. 그러면서도 마치 하늘에 있는 것처럼 우러러보고는 누구나 갈 수 있는 곳은 아니라고 생각했다. 그런데 신해년(1671) 늦여름에 아우 김창흡이 필마를 타고 홀로 갔다가 겨우 한 달여 만에 내금강과 외금강을 두루 구경하고 돌아왔다. 이에 나는 금강산의 절경이 꼭 한 번은 유람해보아야 할 만큼 아름답고 또 유람이 그리 어렵지만은 않다고 확신하게 됐다"라고 했다. 김창흡의 금강산 유람이 계기가 되어 김창협도 이해 8월에 『선당시(選唐詩)』 몇 권과 『와유록(臥游錄)』한 권을 지니고 여행을 떠났다.[33]

이들 형제가 여행한 1671년 무렵까지 금강산은 마치 '천상'에 있는 것처럼 아무나 쉽게, 더구나 여러 번 다녀올 수 있는 유람

지가 아니었다. 그런데 이들은 어떻게 1671년에 서로 연이어 금강산을 유람했던 것일까? 안동 일대에 거주하던 영남 사림들에게 고향 산과 같던 청량산과 달리 큰마음을 먹고도 가기 어려운 금강산을 김창흡은 이후 어떻게 여러 번 유람했을까?

김창흡에 대한 만시(輓詩)에서 조정만(趙正萬, 1654-1739)은 김창흡의 성품이 본래 천석(泉石)을 사랑하여 자취가 절로 산수에 두루 미쳤고, 평생 여행을 좋아하여 흥이 일면 멀고 가까운 곳 가리지 않고 다녔다고 했다. 이것은 김창흡이 매월당 김시습(金時習, 1435-1493)을 짝했기 때문이라고도 했다.[34] 조정만의 만시는 산수를 자유롭게 유람한 처사 문인으로서의 김창흡의 이미지를 잘 보여준다. 조정만은 또한 이 시에서 김창흡이 "봉래산 만천 봉, 발해 삼천 리"를 다녔다고 하면서, "운곡(雲谷, 곡운)에선 농수정(籠水亭)에 머물렀고, 한계(寒溪)에선 영시암(永矢菴)에 살았지"라고 했다.

즉 금강산과 함께 김창흡이 머물렀다고 조정만이 언급한 지역은 장동(壯洞) 김씨 집안의 별서가 있던 화천 곡운의 농수정과 한계산(내설악)의 영시암이었다. 김창협의 「동유기」를 보면, 그는 "경인일 아침에 포천 시장 거리에서 조반을 먹고 낮에는 양문역(梁門驛)에서 점심을 먹었으며 초경(初更)에 풍전역(豐田驛)에 투숙했는데, 이곳은 철원 땅이었다"라고 했다. 김창흡이 거주했던

곡운 농수정과 영시암 그리고 김창협이 언급한 금강산 유람의 경유지인 포천과 가평, 철원 일대는 이들 형제의 백부인 김수증을 비롯한 부친 김수항(金壽恒, 1629-1689) 삼형제의 소유지가 있던 곳들이다. 현종(顯宗, 재위 1659-1674) 대에 현달한 이들 장동 김씨 일족이 개간하여 별서를 마련한 지역들이었다.[35]

안동 김씨 가문 중에서도 서울 북리(北里)의 북악산과 인왕산 곡에 세거지(世居地)를 둔 신안동 김씨는 안동 김문 혹은 이 지역을 지칭하는 장동을 따서 장동 김씨라고 불렸다. 그런데 『승정원일기(承政院日記)』를 보면 '장동 김씨'는 김상용(金尙容, 1561-1637)의 후손들과도 구별된, 동생인 김상헌(金尙憲, 1570-1652)의 자손들만을 의미하기도 했던 것으로 보인다. 송인명(宋寅明, 1689-1746)은 영조 11년 과거에 급제한 김시찬(金時粲, 1700-1766)이 절사(節死)한 신하 김상용의 자손이기에 지극히 가상히 여길 만한 일이라고 영조에게 고했다. 그러자 영조는 김시찬이 장동 김씨와 한집안인지 물었고, 이에 송인명은 성(姓)은 같지만 먼 사이라고 답했다. 영조가 그렇게나 먼 사이인지 다시 묻자, 송인명은 "장동 김씨는 김상헌의 자손이고, 김시찬은 김상용의 자손입니다"라고 답했다.[36] 김수증, 김수흥(金壽興, 1626-1690), 김수항 삼형제가 바로 김상헌의 직계 자손들이었다. 병자호란으로 김상용이 순절하고, 이후 김상헌은 척화파 대신으로 명망을 얻게 되면

서 장동 김씨 집안은 여타 다른 사대부 명가들과는 차원이 다른 벌열 가문으로서 위치를 차지하게 됐다.

김상헌의 장손인 김수증은 강원도 평강현감으로 재임하던 시기에 화악산 북록 계곡에 경치가 좋은 곳이 있다는 말을 들었다. 그는 마침내 1670년 3월에 춘천 경내의 사탄(史呑)에 이르러 그 그윽하고 험준한 형세와 고요한 정취에 반해 곡운에다 거처를 마련했다. 김수항은 현재의 포천 지역인 경기도 영평 백운동(白雲洞)에 땅을 구입하여 1672년 무렵부터 복거하며 이곳을 풍패동(風珮洞)이라 명하고, 암자와 정자를 세우기 시작했다. 김수항의 중형인 김수흥도 현재의 가평 강변에 별서를 두었다.

이처럼 김창협, 김창흡 형제가 금강산 유람을 시작한 1671년 무렵은 백부 김수증을 비롯한 장동 김씨 일족이 금강산 경유지인 북한강 변 주변을 비롯하여 강원도 화천 일대에다 장원을 확대하던 시기였다. 또한 당시에 이들의 부친인 김수항은 이조판서, 중부 김수흥은 호조판서를 지내는 등 장동 김문의 권세가 정점에 이른 시기이기도 했다. 이런 배경으로 인해 이들은 강원도 관찰사 이하 지방관들의 후의를 입으며 1671년에 금강산 여행을 할 수 있었다. 김창흡 자신도 1679년 철원에, 그리고 1709년에는 설악산 영시암에 별서를 마련했다. 이렇게 김창흡은 경기도와 강원도 일대에 마련된 집안 별서에 머물면서 금강산을 여

러 번 유람할 수 있었던 것이다. 김수항의 다음 글은 1674년의 갑인예송(甲寅禮訟)으로 자신들이 속한 서인(西人)이 실각하게 되자, 철원 태화산 주변 지역에 장동 김씨 일가가 머물렀음을 알려준다.

백씨(伯氏, 김수증)는 춘천의 곡운에 피해 살고, 중씨(仲氏, 김수홍)는 가릉(嘉陵) 강가에 처소를 두고 있다. 나는 백운산 아래 동음(洞陰)에다 작은 집을 지었고, 흡아(翕兒, 김창흡)는 또한 동주(東州, 철원)의 태화산에 집을 지었다. 태화에서 백운까지는 삼십 리이고, 백운에서 곡운까지는 사십여 리다. 곡운에서 가릉까지 또한 백 리가 채 되지 않는다. (⋯) 한집안 사람들이 돌아와 의지하는 곳이 모두 이렇게 밀접하고 가까우니 다행이라고 이를 만하다.[37]

갑인예송으로 1675년에 전라도 영암으로 유배됐던 김수항이 1678년 9월에 철원으로 이배되자, 1679년에 김수항의 삼남인 김창흡은 철원 삼부연 용화촌에 별서를 마련하고 자호를 '삼연(三淵)'이라 했다. 김창흡이 별서를 마련한 철원은 금강산 여정 중 쉬어가는 풍전역이 있는 곳이었다. 이렇게 김수항이 은거한 백운산 일대의 지역들은 장동 김씨 집안의 경제적 기반이기도 했다. 김창협이 백운산 유기(遊記)를 "백운산은 우리 집안의 외포

(外圃)다"라고 시작한 것에서도 알 수 있듯이, 백운산 일대는 이 집안의 농장이었다.[38]

이황이 청량산을 '우리 집안의 산'으로 칭했던 맥락처럼 금강산 경유지 곳곳을 점유한 장동 김씨 집안의 김창흡에게는 금강산 역시 '우리 집안의 산'과 같은 곳이었다고도 할 수 있을 것이다. 이런 맥락에서 김창흡은 "금강산은 두 번째 유람이 첫 번째 유람보다 낫다"라고 했을 뿐 아니라, 금강산을 "다섯 번 와서도 오히려 처음 탐방한 것과 같다(五到猶然似始探)"라고 말할 수 있었던 것으로 보인다. 17세기 후반에 조성된 장동 김씨의 외포를 거점으로 김창흡은 여러 번 유람하며 금강산의 진면목을 말할 수 있는 조선의 유일한 인물이 됐던 것으로 보인다.

숙종 대 김창흡이 시인으로서의 명성과 문예적 영향력을 지닌 독보적 인물이 되면서, 그의 후학들은 금강산을 여행하며 경유지 곳곳에 있던 장동 김씨 집안의 별서들 역시 방문했다. 이 집안의 장원 역시 금강산과 같은 아름다운 산수로 인식된 것이었다. 이 점은 이황의 후학들이 청량산을 유람하면서 도산서원을 함께 방문하며 이황의 흔적을 찾던 풍조와도 통한다고 할 수 있다.

시의 오묘함은 산수와 상통한다:
청량산에서 금강산으로

서인을 축출한 숙종 15년(1689)의 기사환국(己巳換局)으로 서인
계 노론의 중신이었던 부친 김수항이 사사되자, 김창협과 김창
흡 형제는 출사하지 않고 후학 양성에 주력했다. 특히 김창흡
은 시도(詩道)에 전념하여 시학(詩學)의 표준을 정립하고자 했다.
1720년에 지은 「만록(漫錄)」에서 그는 송 대에 이미 정주(程朱)의
의리(義理) 및 구양수와 소식의 문장(文章)은 그 경지가 매우 높이
도달했지만, 오직 '시학'만이 비어 있다고 했다.[39]

즉 송 대에 커다란 발자취를 남긴 주자성리학이나 문장과 달
리 시학만은 중국에서도, 한반도에서도 아직 높은 수준에 다다
르지 못했다는 것이다. 이러한 김창흡의 언급은 그 자신에 의해
비로소 시학이 완성됐다는 자부심에서 나온 주장이었다. 이렇게
시 분야에서 명성을 드러내고자 했던 김창흡이 후학들에게 전
한 가르침은 "시는 명산(名山)과 대천(大川)에 있다"라는 것이었

다.⁴⁰

이황에게 청량산 유람이 독서, 즉 학문을 하는 것과 같은 의미
였다면, 김창흡에게 금강산은 시학과 관련된 것이었다. 시학을
중시한 김창흡은 진정한 시를 쓰기 위해서는 직접 산천을 탐방
하여 산수의 진면목을 보고 그곳에서 느낀 감흥을 표현해야 한
다고 생각했다. 그의 수제자인 시인 이병연(李秉淵, 1671-1751)을
비롯한 후학들에게 김창흡은 적극적으로 산수 원유(遠遊)를 권
면하면서, 산수를 제대로 감상하는 사람만이 산수 속에서 기상
을 함양할 수 있을 뿐 아니라, 시문 창작의 중요한 원천을 얻을
수 있다고 강조했다.⁴¹

그런데 김창흡은 「봉래가(蓬萊歌)」에서 "세상 어느 곳에 이와
같은 산이 있겠는가?"라고 하며 금강산을 세상에서 가장 아름
다운 산수로 꼽았다. 즉 그에게 최고의 명산은 금강산이었다. 그
는 또 "천상의 어느 신선인들 왕래하지 않겠는가"라고도 했다.⁴²
따라서 시가 '명산'에서 나오는 것이라면, 가장 뛰어난 시는 가장
아름다운 명산, 결국 '금강산'에서 나와야 한다는 의미가 됐다.
빼어난 시와 금강산의 관계에 대한 이러한 논지는 김창협의 다
음 글에 더욱 분명하게 드러난다.

시가(詩歌)의 오묘함은 산수와 상통한다. 청명하고 광활하며 드높

고 무성한 것이 기이하고 아름다우며 그윽하고 장엄하여, 그 모습이 변화가 많고 그 경계가 끝이 없다. 그래서 멀리서 바라보면 정신이 흥분되고 가까이 다가서면 마음이 융화되는 것이니, 이는 산수의 뛰어난 점이다. 시가 역시 그러하다. 이 때문에 이 두 가지가 만나면 정신과 기운이 서로 융합되고 경치에 따라 흥취가 촉발되는 것이니, 이는 진실로 일부러 그렇게 하려고 하지 않아도 그렇게 되는 것이다.

그러나 조화에는 완전한 공(功)이 없고 사람의 재주는 불완전하기 때문에 세상의 산수가 다 뛰어나지는 못하고 사람도 시가의 오묘한 경지에 이르는 경우가 드물다. 그 때문에 평범한 경치에서 기발한 말을 찾으려 들면 도움을 받을 수가 없고, 비속한 가락으로 아름다운 경관을 묘사하려 들면 근사하게 묘사할 수가 없는 것이다. 이 두 가지 경우는 산수와 사람이 서로 저버리는 것인데, 사람이 산수를 저버리는 경우가 더 많다.

시도(詩道)가 쇠한 지 오래됐다. 우리 동방에서 산수를 말한다면 금강산이 가장 뛰어나다. 그런데 전대로부터 시인들이 이 산에 대해 읊은 시가 매우 많았으나, 그 뛰어남을 근사하게 묘사한 말을 찾아보면 끝내 한마디도 찾을 수 없다. 조물주가 이 산에 오로지 신령하고 빼어나며 맑고 아름다운 기운만을 모아주어, 그 기운으로 기이한 봉우리와 깎아지른 절벽을 만들고, 그 기운으로 맑은 샘과 깊

은 골을 만들고, 그 기운으로 아름다운 나무와 독특한 풀과 금모래와 은자갈을 만들었으니, 그 뛰어남이 오묘하다 할 것이다.⁴³

김창협은 이처럼 빼어난 시는 평범한 경관에서는 나올 수 없다고 단언했다. 시가의 오묘함은 산수의 오묘함과 같기에 최상의 시는 "우리 동방의 가장 뛰어난 산수"인 금강산에서 나올 수밖에 없다는 것이었다. 또한 이어지는 다음 인용문에서 그는 금강산에 대한 전대의 시가에서는 그 뛰어남을 근사하게 묘사한 말을 한마디도 찾을 수 없었는데, 지금 자신의 아우 김창흡에게 시를 새롭게 배운 유명악(兪命岳)과 이몽상(李夢相)의 동유시(東游詩)는 전 시기의 작품들과는 비교도 되지 않을 정도로 뛰어나다고 했다.

두 유생이 모시고 시를 배운 스승은 사실 내 아우 자익(子益, 김창흡)이다. 자익은 늘 나와 시에 대해 논할 적에 반드시 시의 도에 대한 깊은 이해와 독창성, 진실성과 고상한 운치를 숭상하며 우리나라 사람은 그렇지 못함을 개탄하곤 했다. 그런데 이제 두 유생이 이미 그러한 경지에 이르렀으니, 시가의 도가 오늘날 진작되려는 것인가? 나는 이 때문에 기뻐 칭찬하는 것이지, 비단 금강산을 위해 축하하는 것은 아니다.

김창흡의 문인들이 앞다투어 금강산 유람에 나섰던 것도 바로 이러한 시에 대한 새로운 담론과 관련된 것으로 생각된다. 금강산이 원래 명산이라 이들이 탐방한 것이 아니라, 김창흡에 의해 금강산의 산수미가 새롭게 조명됐기 때문일 것이다. 최고의 시는 최상의 자연경관에서 나온다는 김창흡의 문예론을 이은 그의 후학들에게 금강산은 반드시 탐방해야 할 조선의 가장 아름다운 산수가 된 것이었다.

김창협과 김창흡 형제는 서인이 재집권하게 된 1694년의 갑술환국(甲戌換局) 이후 양주의 석실서원(石室書院)에서 강학을 재개했다. 이곳에 안동 김문의 후손들과 후학들이 찾아와 수학하게 되면서, 석실서원은 학계와 문예계를 선도하는 명실상부한 서인계의 강학처가 됐다. 김창흡의 수제자로 영조 대를 대표하는 시인이 된 이병연 역시 1696년 겨울에 동생 이병성과 석실서원에 들어갔다.

이병연은 명산대천을 찾아 사색해야만 좋은 시를 쓴다는 스승 김창흡의 문예론에 깊이 영향을 받은 시인이었다. 그는 1710년 5월에 첫 외직을 받아 금강산 초입에 있던 금화에 현감으로 부임한 후, 그해 8월에 설악산에서 은거하던 스승 김창흡과 함께 마하연에서 비로봉으로 금강산 여행을 다녀왔다. 그리고 1712년에는 장동에 이웃해 살던 화가 정선(鄭敾, 1676-1759)을

초청하여 함께 금강산을 유람했다. 이때 정선이 그린 금강산 그림과 자신의 시를 합하여 《해악전신첩(海岳傳神帖)》을 만들어 스승인 김창흡뿐 아니라 김창흡의 문인들에게서도 제화시를 받았다. 이를 통해 이 작품은 당시 서울 문예계에서 가장 주목받는 작품이 됐다. "정선의 그림과 이병연의 시, 금강산이 있은 뒤 이런 기품(奇品)은 없었다"라고 한 김창업(金昌業, 1658-1721)의 칭송이 이를 잘 말해준다.

이 화첩의 각 폭에 적힌 김창흡의 제화시는 김창흡의 제자들 사이에서 정선의 화명(畫名)을 크게 알리는 계기가 됐다. 금강산 화첩이 그동안 무명이었던 정선에게 명성을 가져다준 계기가 된 것이다. 그런데 이 화첩에는 내금강과 외금강, 해금강 곳곳의 승경지뿐 아니라 돌아오는 길에 들른 장동 김씨의 소유지를 그린 〈곡운농수정도(谷雲籠水亭圖)〉와 〈첩석대도(疊石臺圖)〉 등의 그림도 포함되어 있었다. 이렇게 금강산 화첩에 금강산의 명승들과 함께 장동 김씨 집안의 별서가 함께 그려진 것은 금강산에 대한 이 시기의 새로운 주목이 김창흡의 문예론과 밀접하게 관련되어 있음을 잘 말해준다.

7

산수화가 만든 세계

금강산 그림과 '속되고 악한' 금강산 유람

김창흡의 문인들에 의해 금강산 유람이 촉발된 이후 18세기 후반이 되면 이러한 금강산 유람은 "속되고 악한 일[俗惡事]"이라고 폄하될 정도로 열풍이 됐다. 강세황은 「유금강산기(遊金剛山記)」에서 "오늘날에는 행상인, 걸인, 시골 노파 들도 줄을 이어 동쪽 골짜기를 찾아들지만, 산이 어떤 의미를 지니는지는 알지도 못한다. 사대부들도 마찬가지다"라고 비판했다. 또한 그는 금강산을 가보지 못한 사람들은 부끄러워하며 그 축에 끼이지 못하는 것을 두려워하듯 하면서 금강산으로 향한다고도 했다. 산을 유람하는 것은 세상에서 제일 '아취 있는 일[雅事]'이지만, 자신은 이러한 세태가 싫어 금강산 유람을 가장 속악한 것으로 여긴다고까지 했다.[1]

김창흡의 문예론에 영향을 받은 서인계 벌열 가문 문인들 사이에서 시작된 금강산 유람이 강세황의 시대에는 속된 행위로

간주될 만큼 돈만 있으면 꼭 한 번 탐방하고 싶은 열망의 대상이 됐다. 대개 이러한 현상은 점차 유람이 더욱 성행하게 됐다는 말로 설명된다. 그러나 실상은 늘 그곳에 존재했던 금강산의 산수미가 이전 시대와는 전혀 다른 차원으로 주목받게 됐음을 말해준다. 즉 금강산에 직접 가서 꼭 보고 싶은 특정 풍경에 대한 강렬한 욕구가 생겼다는 것을 의미한다.

숙종 대에 금강산을 유람한 김창흡의 후학들은 대개 이병연이 금화에 재직하는 동안 금강산을 찾았다. 이들은 스승 김창흡이 시문을 남긴 경로를 주로 여행했을 뿐 아니라, 곡운의 농수정이나 삼부연과 같은 김창흡이 머물던 장동 김씨 집안의 별서지도 방문하곤 했다. 장동에 거주한 정선 역시 이들과 함께 1711년과 1712년에 연달아 금강산을 여행했다. 장동 김씨와 선대부터 이웃해 살았던 정선은 문벌 없는 집안 출신이었지만, 송시열의 문인으로 청풍계에 세거해온 외조부 박자진(朴自振, 1625-1694)의 도움으로 김창흡 문하의 인사들과 친밀한 관계를 맺었던 것으로 보인다. 김조순(金祖淳, 1765-1832)의 증언에 따르면, 어려운 정선의 집안 사정을 잘 알던 김창집(金昌集, 1648-1722)이 벼슬자리를 마련해주어 정선의 출사 길을 열어주었다고 한다. 숙종 대 후반기에 좌의정으로 정국을 주도하게 된 김수항의 장남 김창집과 노론 인사들의 도움으로 정선은 1716년에 관상감의

천문학겸교수로 첫 출사를 한 것으로 여겨진다.[2]

특히 이병연의 초청으로 1712년에 금강산을 유람하며 이병연에게 그려준 그림들이 금화를 방문한 김창흡의 문인들에 의해 크게 주목받게 되면서 정선은 화명을 얻게 됐다. 정선은 이들로부터 금강산 그림을 지속해서 요청받았는데, 이후 그의 금강산 그림들은 1711년과 1712년 여행에서 그려온 화본을 바탕으로 제작한 것들이었다. 1711년에 제작된 《신묘년풍악도첩(辛卯年楓嶽圖帖)》은 현재 알려진 가장 이른 시기 정선의 〈금강산도〉 화첩으로, 이 화첩에는 약 100년 뒤인 1807년에 소장가의 후손이 적은 발문이 남아 있다.

이 발문에 따르면, 정선이 그린 13폭의 〈풍악도(楓岳圖)〉는 그 후손의 고조고 백석공(白石公)이 만년에 사우제공(詞友諸公)과 더불어 금강산의 내외명승을 유람하면서 함께 시를 짓고 각 폭마다 품평을 붙인 그림이었다. 그런데 그 자신은 어려서부터 시는 시로만 보고 그림은 그림으로만 보았을 뿐이라, 함께 보아야 의취가 있다는 것을 알지 못했다고 한다. 고조부와 여러 문사가 함께 지은 시들과 평문의 초본이 별도의 『수창록』으로 장첩되어 있었기에 시와 그림을 따로 감상했다는 것이다. 그런데 다시 완상하니, "시 가운데 그림이 있고 그림 가운데 시가 있다"라는 것을 알게 됐다고 한다. 이렇게 정선의 금강산 그림이 해당되는 시

와 함께 감상할 때 의취가 있음을 인식한 후손은 해당 그림 각 장면의 좌우에다 『수창록』에서 등사한 제운(題韻)과 기평(記評)을 적어 함께 보기 편하게 만들었다. 정선의 금강산 그림을 시와 함께 감상하는 그림으로 여긴 것이었다.

세상에서 그림을 논하는 자들은 반드시 원백(元伯)의 그림을 삼연(三淵)의 시에 맞춘다. 대개 국조(國朝)의 그림은 정선에 이르러 비로소 그 변화를 극진히 했다. 그러나 정선의 그림이 나오자 세상에서 정선을 배우려는 자들은 정선과 같은 필력은 없으면서 그 법을 단지 훔치기만 하니, 그림의 쇠함은 정선에게서 시작됐다고 말하지 않을 수 없다. 나는 일찍이 '요즘 시를 짓는 자들 중에서 삼연을 좇지 않으면 남들이 다투어 괴이하게 여긴다. 그러나 삼연과 같은 학식이 없으면서 단지 그 기이함만을 배우기 때문에 그 병통을 받아들였을 뿐이다'라고 여겼다. 그러니 시가 쇠퇴한 것에는 삼연 또한 그 책임을 벗어날 수가 없다.[3]

이 인용문에서 이천보(李天輔, 1698-1761)는 당대의 시가 한결같이 삼연 김창흡의 시를 모방한다고 하여, 당시 문예계에 미치던 김창흡의 영향력을 말해준 동시에, 정선의 그림을 감상하는 사람들이 "반드시 정선의 그림을 김창흡의 시와 맞춘다(必以元伯

之畵, 配三淵之詩)"는 점을 증언했다. 정선의 금강산 그림이 김창흡의 시학과 밀접한 관련이 있을 가능성을 시사한 것이다. 즉 김창흡 시학과의 연관성 속에서 금강산이 새롭게 조명되던 맥락과 정선의 금강산 그림에 대한 특별한 주목이 관련된다는 것이다.[4]

조유수(趙裕壽, 1663-1741)는 1738년에 《구학첩(丘壑帖)》에 쓴 발문에서, 정선은 진실로 산수 그림에 수재인데 대성하기 전에 이미 이병연을 위해 해악(海嶽)을 두루 그림으로 펼쳤다고 했다. 또한 그것은 일대의 명품이었지만 여기에 그치지 않고 동쪽과 남쪽의 빠진 경승을 모두 둘러보고 돌아와서는 '반드시' 이병연에게 돌려주며 거기에 '시'를 읊게 했다고 적었다.[5] 조유수의 언급은, 정선이 1712년에 이병연을 위해 그려준 금강산 그림으로 대성하게 됐고, 금강산 유람 이후 다른 지역의 명산대천을 그린 원본 그림들 역시 이병연을 위한 것이었음을 말해준다. 무엇보다 정선이 그린 명승 그림들에다 이병연이 '반드시' 시를 읊었다고 한 점이 주목된다.

《경교명승첩(京郊名勝帖)》에는 이병연이 양천현령으로 부임한 정선에게 보낸 서간문들이 실려 있다. 그중 1741년의 편지에서 이병연은 "내 시와 자네의 그림을 서로 교환해서 보자(我詩君畵換相看)"라고 했다. 또한 이병연은 정선의 집안에 있다는 〈십경도(十景圖)〉에 "제목을 헤아려 잘 붙이고(商量作題)" 속히 보여 달라

고도 했다. 한강 변의 승경을 그린 〈십경도〉를 감상한 이병연은 "열 가지 경관은 보내주신 것에 의해서 다 읊었습니다. 빨리 붓을 들어 뜻을 펴고 싶으니 틈나시는 대로 남은 폭에 그려 보내주십시오"라고 재촉하기도 했다.[6]

이병연의 서간문은 그가 실제 산수 경관을 대상으로 한 시를 창작하면서 정선이 제목까지 직접 붙여 보낸 산수화를 보며 시적 포부를 펼쳤다는 것을 알려준다. 가령 정선이 그린 〈목멱조돈(木覓朝暾)〉과 이병연이 쓴 "새벽빛 한강에 떠오르니, 언덕들 낚싯배에 가린다"라고 한 시를 비교해보면, 이병연이 정선의 그림에 부합하는 이미지를 읊었다는 것을 알 수 있다. 이 점은 서울 문예계를 주도하던 김창흡의 문인들이 정선의 금강산 그림을 매우 선호한 이유에 대해 중요한 시사점을 제공한다.

김창흡의 문예론을 따라 최고의 시를 짓기 위해서는 최상의 자연경관인 금강산을 반드시 탐방해야 했지만, 금강산은 여전히 한 번도 다녀오기 어려운 여행지였다. 실제로 금강산을 탐방했어도 스승이 언급한 곳들을 모두 방문하긴 어려웠다. 그뿐 아니라 단발령과 같이 금강산의 빼어난 산수 경관을 전체적으로 조망하는 포인트에 직접 올랐다 하더라도 안개가 끼는 날이 많아서 금강산을 조망하는 데 실패하는 경우가 많았다.《신묘년풍악도첩》에 실린 정선의 〈단발령망금강산도(斷髮嶺望金剛山圖)〉는 금

그림 19. 정선, 〈목멱조돈〉, 《경교명승첩》

강산을 휘감은 짙은 안개를 잘 표현하고 있다. "거듭 풍악을 유람하나 경계 찾기 어렵더니, 문득 그림 속에서 참모습 보겠구나"라고 한, 정선의 금강산 그림에 대한 김시보(金時保, 1658-1734)의 시 역시 이러한 정황을 잘 대변한다.[7]

이하곤(李夏坤, 1677-1724)은 금강산에 간다고 금강산을 볼 수 있는 게 아니라, 단발령에 올라야만 그곳에서 또렷이 금강산을 볼 수 있다고 한 사람들의 말을 듣고는 직접 단발령에 올랐다. 그러나 안개가 잔뜩 끼어 사방을 둘러봐도 산의 자태를 알 수가 없었다. 이하곤 역시 금강산의 진면목을 단발령이 아니라 이병연이 소장한 정선의 금강산 그림을 통해 감상할 수 있었다.[8] 이하곤은 또한 정선의 금강산 화첩을 보며 정선이 그린 통천의 용공사(龍貢寺) 그림은 완연히 자신이 사랑한 왕유(王維)의 시, 「향적사를 지나며(過香積寺)」 그 자체라고 칭송하기도 했다. 시정(詩情)과 화의(畫意)는 상통하는 것이기에 정선도 시에 능한 사람일 것이라고 추정하기도 했다. 이처럼 김창흡의 문인들은 스승의 문예론을 따라 최고의 시를 창작하기 위해 스승 김창흡의 제화시와 함께 정선의 금강산 그림 역시 반드시 감상해야 한다고 여겼을 것이다. 정선의 금강산 그림이 실경에 충실한 지형도적 그림이기보다는 김창흡의 시선처럼 시적인 정서로 금강산의 진면목을 포착한 그림으로 인식됐을 것이다.

그림 20. 정선, 〈단발령망금강산도〉, 《신묘년풍악도첩》

이정섭(李廷燮, 1688-1744)은 흥미롭게도 김창흡을 이은 시인 이병연을 화가에 비유했다. 그는 "그림에서 귀하게 여기는 바는 환영적 경관[幻境]에서도 진면목을 그려내는 것이니, 시 또한 환영적 경관에서 진면목을 내지 못하면 공교롭다고 할 수가 없다"라고 했다. 시를 짓는 것이 그림 그리는 법과 매우 유사함을 지적한 것이었다. 또한 이병연의 시는 경치와 사물을 묘사하는 데 뛰어나니, 시가(詩家) 분야에서 고개지와 육탐미라 할 것이라고도 했다.[9] 이병연을 중국 고대의 유명 화가인 고개지와 육탐미 같은 시인이라고 평한 것이었다.

김창흡의 후학들은 이렇게 '그림 같은 시'를 참된 시로 평가했다. 따라서 정선의 그림에 포착된 그 풍경이 시문으로도 읊고 싶은 아름답고 진실한 경관으로 인식됐을 것이다. 정선의 산수화를 보며 시적 포부를 펼친 이병연의 시가 '그림 같은' 산수의 진면목을 드러냈듯이, 김창흡의 문예론을 따른 다른 문인들도 뛰어난 시를 짓기 위해 명산과 대천만큼이나 정선의 '산수화'가 필요했을 것이다. 비단 화폭에 섬세하게 채색으로 그려진 정선의 명승명소도들이 대개 제목만 있고 제화시 등이 적혀 있지 않은 이유도 이병연과 같은 시인들을 위한 이러한 정선 산수화의 역할 속에서 이해할 수 있을 것이다.

조영석(趙榮祏, 1686-1761)은 정선이 스스로 새로운 화법을 창

출하여 우리나라의 산수화가들이 한결같은 방식으로 그리는 병폐와 누습을 씻어버렸다고 칭송했다. 이런 의미에서 조선의 산수화는 정선에게서 개벽(開闢)하게 됐다고 극찬했다.[10] 그런데 이러한 칭송은 정선의 산수화법 자체에 대한 것만은 아니었다고 생각된다. 최고의 명산인 금강산을 대상으로 한 김창흡의 시가 새로운 차원의 시학 세계를 열었다고 평가된 것처럼, 정선도 금강산을 그렸기에 새로운 산수화의 경지를 연 대성한 화가로 자리매김될 수 있었다. 김창흡에 의해 새로운 의미가 부여된 금강산과 산수시와의 동가(同價)적 의미 속에서 정선의 산수화도 높은 평가를 받았던 측면이 있었을 것이다.

이규상(李奎象, 1727-1799)은 우리나라에서 시의 거장을 꼽으라면 삼연 김창흡 이후에는 사천 이병연 한 사람이라고 했다. 또한 당시에 시로는 이병연, 그림으로는 정선이 아니면 치지도 않았다고 하면서, 이병연의 시와 정선의 그림이 '대중적'으로 매우 인기가 높았음을 증언했다.[11] 따라서 정선이 그리고 김창흡과 이병연이 시를 쓴 금강산도 이규상의 시대에 "속되고 악한 일"로 폄하될 정도로 누구나 태어나서 꼭 한 번은 가보고 싶은 대중적 탐방지가 됐던 것이다. 정선의 그림을 통해 친숙해진 그림 속 금강산과 똑같은 풍경을 자신도 목도하기 원했기 때문이다.

청풍계 그림과
장동 김씨

정선이 그린 금강산과 같은 특정 산수뿐 아니라, 특정인의 세거지도 사람들이 유람하고 싶은 명승명소가 됐다.[12] 정선의 〈청풍계도(淸風溪圖)〉(간송미술관 소장)는 주로 제목만 적힌 화첩에 그려진 소폭의 세거지 그림들과 달리, '청풍계'라는 화제와 함께 '기미춘사(己未春寫),' 즉 '기미년(1739) 봄에 그렸다'는 제작 시기가 적힌 종축의 그림이다. 인왕산곡에 위치한 청풍계는 선대부터 내려오던 터에다 김상용이 1608년에 와유암, 청풍각, 태고정 등을 대대적으로 지으면서 장동 김씨의 세거지가 됐다. 정선이 이 작품을 그린 1739년 당시의 청풍계 주인은 김상용의 고손인 김영행(金令行, 1673-1755)이었다.

김영행은 이병연과 함께 석실서원에서 강학한 김창흡의 문인으로 이병연의 평생 시우(詩友)였으며, 1738년 자신의 66세 생일 모임을 기념한 그림을 정선에게 요청할 정도로 정선과도 가까운

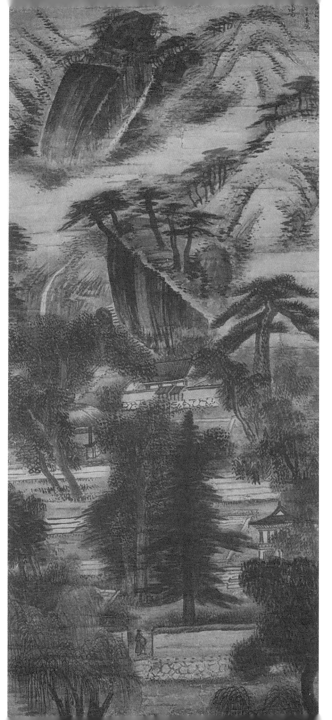

그림 21. 정선, 〈청풍계도〉

사이였다. "평생 고질병이 있어 시축을 끌어안고 살아왔으며, 반밤을 화병(畫屛)에다 정신을 의탁하며 지내왔다"라고 한 것에서 알 수 있듯이 시와 그림을 매우 좋아한 인물이었다. 경종(景宗, 재위 1720-1724) 통치기의 신임사화(辛壬士禍)로 김창집이 사사되면서 장동 김씨 일가가 화를 입자 김영행도 유배됐다. 그런데 김영행과 점쟁이 이수절과의 다음과 같은 일화는 〈청풍계도〉를 이해하는 데 흥미로운 단서가 된다.

예전에 선친이 말씀하시기를 "소싯적에 청풍계에서 이수절을 만났는데, 걸음걸이나 말투가 전혀 선비답지 않았지만 술수(術數)에는 정통했다"라고 했다. 이수절은 풍계 주인 김영행 및 추종자 열아홉 명과 임인옥사 때 유배됐다가 사면되어 돌아왔다. 그가 처음 김 공을 만났을 때 뭔가 몹시 하고 싶은 말이 있었으나 좌중에 낯선 사람이 있어 좌우를 돌아보며 말을 하지 못하고 있었다. 김 공이 거듭 캐묻자 그제야 그가 점친 것을 말하기를 "경신년(1740) 이후 노론이 옛 권세를 회복하겠습니다"라고 했다. 경신년이 되어 김(金)·이(李) 두 대신이 비로소 복관(復官)되니, 이수절의 말이 과연 딱 들어맞은 것이다.[13]

김영행은 1740년 무렵이 되면 노론과 장동 김씨 집안이 옛 권

세를 회복한다는 이수절의 점괘를 예사롭지 않게 들었던 것으로 보인다. 1739년 봄 2월에 김영행이 67세인 자신의 평생을 점검하며 자신과 자아(子兒), 손부(孫婦), 소실(小室)에게 주는 네 편의 시를 담은 『기미춘첩(己未春帖)』을 제작한 점에서 이를 짐작해볼 수 있다. 그는 "세상살이의 슬픔과 기쁨을 되풀이해 말하길 그치고는, 신춘(新春)에 자손들의 영화를 기원하며" 1739년, 즉 기미년 봄에 시첩을 제작했다고 했다. 이처럼 1739년 봄은 노론과 안동 김문, 청풍계로 상징되는 자신의 집안이 옛 권세를 회복하게 되기를 간절히 바라는, 김영행에게는 특별한 시기였다. 무엇보다 자손들이 관직에 진출하여 영예롭게 되길 기원하는 해였다. 다시 말해 새롭게 가운(家運)이 트이길 기대하는 시점이었다. 이때 아들에게 써준 시에서 알 수 있듯이, 1739년 곧 '기미년'은 가을 국화와 봄의 난초가 각각 때가 있듯이 점괘의 효력을 볼 조짐이 있는 '길년(吉年)'이었던 것이다.

이수절의 점괘처럼 신임사화로 화를 입었던 김창집과 이이명(李頤命, 1658-1722)이 신원되는 1740년의 경신처분과 1741년의 신유대훈 이후 출사를 꺼렸던 안동 김문은 다시 관계로 나아가기 시작했다. 정선은 대폭의 축화에 그린 〈청풍계도〉를 부채에 모사하여 1742년에 음죽현감이 된 아들 김이건(金履健, 1697-1771)을 따라 설성(雪城)에 간 김영행에게 선물했다. 김영행은 설

성현에 작은 정자를 짓고 머물렀는데, 벽에다 정선이 모사해준 선면 청풍계 그림을 걸어두었다고 한다. 김영행은 이 선면 청풍계 그림을 보면서 그 속에서 '봄빛[春光]'을 본다고 했다. 이렇게 정선이 기미년 봄에 제작한 〈청풍계도〉는 청풍계의 '봄,' 즉 장동 김문에게 가문의 부활을 기원하는 그림으로 읽힌 산수화였음을 알 수 있다.[14]

이 작품 하단에는 작은 돌담 문으로 들어서는 인물의 뒷모습과, 그의 앞에 서 있는 수백 년 된 키 큰 전나무가 인상 깊게 그려져 있다. 그리고 세 개의 방지(方池)와 태고정 등의 청풍계 건물들을 만나게 되는데, 이러한 모습은 오직 이병연의 청풍계 시에서만 찾아볼 수 있다. 김창협과 김창흡 형제를 비롯하여 장동 김씨 일족의 수많은 이들이 청풍계를 읊었지만, 이들의 시에서는 이러한 이미지를 찾아보기 어렵다. 이병연은 정선, 박창언(朴昌彦)과 함께 태고정에 방문했을 때 지은 시에서 "문에 들어서 홀로 선 전나무 지나면, 청풍대 세 못 거친다"라고 했다. 김영행은 50세 무렵에 죽은 박창언의 만시를 쓸 정도로 이병연, 정선, 박창언과 매우 가까운 관계였다. 정선은 이 그림을 이병연, 박창언과 함께 청풍계에 방문하며 그들과 공유했던 시적 경관으로 특별한 의미를 담아 그렸던 것이다. 이런 의미에서 〈청풍계도〉는 인왕산곡 청풍계의 실경을 재현하는 데 주안점을 둔 그림이기

보다는, 이 집안의 가운이 새롭게 되길 기원하며 청풍계의 '봄'을 형상화한 시적 산수화라고도 할 수 있을 것이다.

장동팔경과 새로운 한양의
산수미

청풍계 주인에게 특별한 의미를 전하는 1739년 작 정선의 〈청풍
계도〉는 이후 청풍계 자체를 인식하는 고정된 이미지를 제공했
다. 정선은 이 그림을 토대로 불특정 다수를 위한 소폭의 청풍계
그림을 제작했는데, 이들 그림에서는 모임의 장소인 계곡 옆에
위치한 태고정(太古亭)을 주된 제재로 그렸다.

태고정은 김상용이 송나라 시인 당경(唐庚, 1071-1121)의 시
「취면(醉眠)」의 첫 구절인 "산정사태고(山靜似太古)"를 따서 명명
한 한 칸이 넘는 정자로, 수십 명이 놀 수 있는 장소였다. 태고정
으로 대변되는 김상용의 청풍계는 조정에 몸담고 있으면서도 산
중에서의 한적한 삶을 지향한 이 집안의 은거에 대한 뜻이 드러
난 곳이었다. 김상용의 명성으로 청풍계는 일찍이 명원이 됐지
만, 청풍계가 더욱 널리 알려진 데는 김상용의 동생인 김상헌의
역할도 있었다.

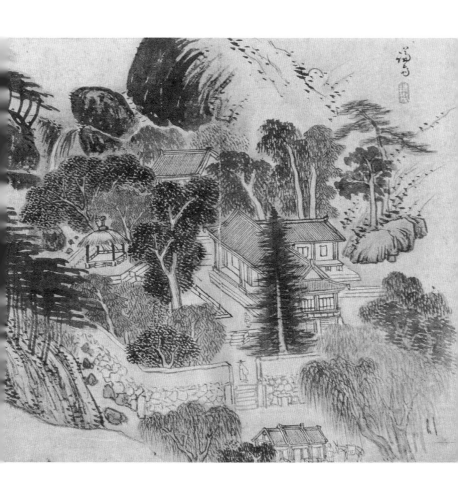

그림 22. 정선, 〈청풍계도〉

병자호란 이후 김상헌의 척화론은 세도(世道)를 지켜낸 일종의 시대정신으로 받아들여졌다. 서인계의 핵심 인사로서 정치적 영향력을 발휘하던 김상헌은 후금에 의해 심양으로 압송됐는데, 이 시기에 그는 북촌을 그리워하며 자신의 집 주변을 명승명소화한 「근가십영(近家十詠)」을 지었다. 이 시에서 그는 "우리 집 남쪽 건물"에서 보이는 목멱산을 비롯하여 공극산(백악산), 필운산(인왕산), 청풍계, 백운동, 대은암, 회맹단, 세심대, 삼청동, 불암의 10경을 읊었다. "청풍계 위에 있는 태고정은, 우리 집의 큰형님이 경영(經營)한 것이라네"라고 청풍계 시를 시작한 것에서 알 수 있듯이, 청풍계는 형인 김상용의 세거지이기에 장동 일대의 10경 중 하나로 꼽은 것이었다.[15]

그런데 김상헌이 꼽은 10경은 임란 전에는 경복궁에서 남면한, 즉 왕실의 시각에서만 조망할 법한 왕경 한양의 경관이라는 점에서 주목을 요한다. 즉 백악산, 인왕산, 남산 등 김상헌이 읊은 곳들은 모두 도읍지 한양을 대표하는 산들이었다. 그런데 임란 이후 폐허가 된 경복궁 주변을 장동 김씨 일족이 점유한 후, 장동 김씨 집안은 왕실의 조망권은 물론, 명망과 문화 권력까지 소유하게 되었다. 김상헌이 선택한 10경은, 청풍계를 꼽은 것에서 보듯이 장동 김씨 일족의 시선으로 바라본 것이었지만, 이 집안의 영향력으로 인해 그가 선택한 곳들은 곧 북촌에서 조망한

새로운 서울의 명승으로 인식되기도 했다. 예를 들어 세심대(洗心臺)는 임란 전까지 서울에서 가장 빼어난 정원이었지만, 심수경(沈守慶, 1516-1599)의 다음 글에서 보듯이 병난(兵亂)으로 폐허가 되어 다시는 세심대 정원의 경치를 감상할 수 없었다고 한다.

서울에서 이름이 있는 정원이 한둘이 아니지만, 특히 이형성(李亨成)의 세심정(洗心亭)은 가장 경치가 좋다. 정원 안에는 누대가 있고 그 누대 아래에는 맑은 샘이 콸콸 흐르며, 그 곁에는 산이 있어 살구나무가 헤아릴 수 없을 만큼 많은데, 봄이 되면 만발하여 눈처럼 찬란하고 다른 꽃들도 많았다.[16]

이렇게 폐허가 된 세심대를 명승으로 다시 주목한 인물이 김상헌이었다. 그곳이 여전히 아름다운 명원이었기 때문이 아니라, 병란으로 적막해진 세심대 정원이 자신의 집과 "3대에 걸쳐 같은 동리(同里)에 있었던 곳"이기에 명승으로 꼽은 것이었다.

그런데 김상헌의 이러한 사적인 조망 시점은 이후 장동에 거주하던 벌열 가문들의 명승에 대한 인식에 영향을 미쳤다. 이 점은 인왕산 자락에 거주한 당시 소론계 세도가였던 이춘제(李春躋, 1692-1761)를 위해 정선이 그린 산수화를 통해서도 엿볼 수 있다. 〈삼승조망도(三勝眺望圖)〉는 이춘제가 자신의 서원(西園)에 새

로 지은 모정(茅亭)을 기념하여 1740년에 정선에게 부탁하여 그린 그림이다.

〈삼승조망도〉에는 화면 우측으로 '사직(社稷)'과 '인경(仁慶)'을, 백악산 쪽으로는 '삼청(三淸)'과 '회맹단(會盟壇)'을, 그 앞으로는 석주들만이 남은 폐허화된 '경복(景福)'을, 그리고 멀리 '종남(終南)'과 '관악(冠岳)', '남한(南漢)'산이 그려져 있고, 각 경물 옆으로는 매우 작은 글씨로 이들 지명이 부기되어 있다. 즉 경복궁이나 남산과 같은 한양의 주요 경관들을 이춘제의 정원에서 조망되는 특별한 경물들인, '팔경'으로 포착한 것이었다.

정선은 별서 주변의 경관을 팔경으로 칭하고 이를 부감하여 그린 전대 원림팔경도의 제작 관습을 따르면서도, 전망을 중시한 '가원망팔경도(家園望八景圖)' 형식으로 〈삼승조망도〉를 그렸다. 이를 위해 정선은 안개로 조망되는 많은 부분을 가리며 팔경만이 부각되도록 원림주의 시선을 조절했다. 즉 이춘제를 위해서 그의 정원에서 조망되는 풍경을 재구성한 것이었다. 따라서 이 작품은 서원에서 조망되는 그대로의 순수한 풍경을 그린 작품이기보다는 주변의 가장 볼만한 경관들을 취사선택하여 '팔경도'로 재구성한 그림이었다.[17]

이춘제는 서원에 새로 지은 모정의 이름을 부탁하며 조현명(趙顯命, 1690-1752)에게 쓴 글에서 이 정자가 세심대와 옥류동(玉

流洞) 사이에 있으니 세옥정(洗玉亭)이라 할까도 한다고 했다. 그러자 조현명은 정자의 빼어난 것에 이병연의 시와 정선의 그림이 만나 삼승(三勝)을 갖추게 됐다고 하면서 이 정자에 '삼승정'이라는 이름을 지어주었다.[18] 그런데 정선이 〈삼승조망도〉와 함께 그려준 〈삼승정도(三勝亭圖)〉에는 이춘제 자신이 강조한 세거지 주변의 명승인 옥류동과 세심대가 정자의 우측과 좌측에 매우 작은 글씨로 적혀 있다. 세심대라고 적힌 부분을 보면 특징적 경관이 그려져 있지는 않지만, 장동 일대에서는 김상헌의 「근가십영」 이래로 이미 인왕산곡의 대표적 명승으로 꼽혔음을 알 수 있다.

이렇게 18세기 전반, 세심대와 옥류동은 인왕산곡의 명승으로 간주됐지만, 옥류동은 17세기 말까지도 장동 김씨, 그중에서도 김수항을 특정하여 지칭하는 용어로만 사용됐다. 송시열도 김수항을 '옥류동'으로 지칭했는데, 김수항이 옥류동에 거처했기 때문이다. 옥류는 장동 윗동네였다.[19]

김수항이 옥류동 처소에 청휘각(淸暉閣)을 지은 후 옥류동이나 청휘각은 장동 김씨 일족을 특정하는 의미였다. 그런데 국립중앙박물관 소장 《장동팔경첩(壯洞八景帖)》 〈청휘각도〉와 개인 소장의 〈옥류동도〉가 같은 장면을 그린 것에서 알 수 있듯이, 옥류동 계곡에 마련된 이 집안의 청휘각이 장동 팔경의 하나로 여

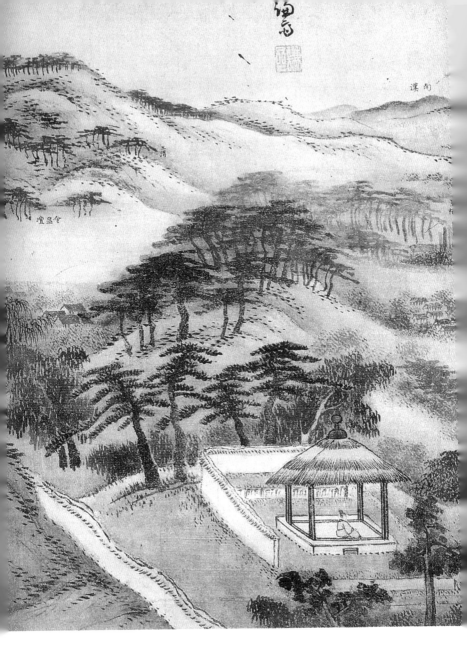

그림 23. 정선, 〈삼승조망도〉

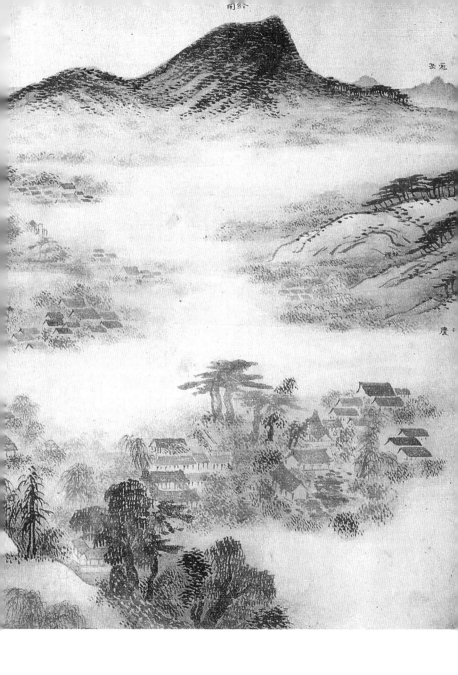

그림 24. 정선, 〈삼승정도〉

러 폭으로 그려졌음을 알 수 있다.

조선 말기에 편찬된『한경지략(漢京識略)』과『동국여지비고(東國興地備考)』의「명승」을 보면 필운대, 유란동, 세심대, 수성동, 옥류동, 세검정, 청풍계 등 조선 전기의 지리지에서는 전혀 주목되지 않았던 곳들이 서울의 최고 승경지로 언급됐다. 정선이 그린 곳들이 도읍지 한양의 명승에 대한 인식을 새롭게 했기 때문이었다.

국립중앙박물관과 간송미술관에 전하는《장동팔경첩》의 그림들은 대부분 정선의 노년의 필치를 보여준다. 즉 완숙기에 이른 화가가 인기 있는 주제의 그림을 수요자의 요구에 의해 반복적으로 재생산한 것으로 보인다. 그런데 주목되는 점은《장동팔경첩》의 제재가 된 장소들이 대개 장동 김씨 일족과 관련된 곳이라는 점이다. 〈청풍계도〉를 비롯하여 김수흥이 백악산 아래의 세거지 동쪽에 지었던 한 칸의 모정인 독락정을 그린 〈독락정도〉, 옥류동의 처소에 김수항이 새로 지었던 청휘각을 그린 〈청휘각도〉, 김상헌이 자신의 집 주변의 10경으로 꼽은 대은암 등 장동 일대를 점유한 이 집안 인사들이 노닐며 시문을 남겼던 장소들이 주된 제재가 되었던 것이다.[20]

김창흡의 문인으로 북촌에 거주하다 충청도 청풍으로 낙향한 노론 명문가 출신 권섭(權燮, 1671-1759)은 80세가 된 1750년경에

그림 25. 정선, 〈독락정도〉, 《장동팔경첩》

예전에 김창흡 문하에서 함께 수학한 이병연을 비롯한 일곱 명의 친구와 관련된 그림과 시문 등을 모아《기회첩(寄懷帖)》을 제작했다. 그는 이 화첩에 넣을 추억 어린 회상 장면을 손자인 권신응(權信應, 1728-1787)에게 그리게 했는데, 그중 〈풍계유영도(楓溪游泳圖)〉는 권섭이 어린 시절 친구와 함께 노닐던 옛 장소인 청풍계를 추억한 그림이다. 그런데 이 작품은 장동팔경의 하나로 정선이 그린 〈청풍계도〉와 유사하다.[21] 즉 자주 방문하여 익히 알던 청풍계를 권섭이 정선의 그림처럼 회고했던 것이다.

권섭은 또한 82세인 1752년 7월에는 차남 덕성과 덕성의 아들 그리고 손자 권신응 등을 데리고 서울로 와 예전에 노닐던 곳을 찾아 유람했다. 그리고 이때 권신응에게 〈삼청동〉, 〈청풍계〉, 〈삼계동〉, 〈세검정〉, 〈옥류동〉 등 10곳의 승경을 그리게 하여《십승유기제첩(十勝遊記題帖)》이라는 화첩을 만들었다. 권섭은 이 여행에 대해 "내가 서울의 남쪽과 북쪽 동네에 여러 해 있으면서 크고 작은 이름난 골짜기와 기이한 정자를 찾아 친구들과 질탕하게 논 것이 여러 번인데, 혹은 혼자 가서 보기도" 했다고 말하면서 홍제동으로 들어와 말을 타고 다시 예전에 노닐었던 명승지 곳곳을 유람하고 이를 손자에게 그리게 했다고 했다.[22] 그런데 이때 권신응이 그린 〈청풍계도〉 역시 현장감을 살려 태고정 옆 계곡으로 말을 타고 가는 권섭 일행을 그리면서도 청풍계 모

습은 정선의 〈청풍계도〉를 토대로 했다. 이렇게 정선의 산수화
들이 실제 산수를 정선의 그림처럼 재인식하게 했다는 점이 흥
미롭다.

한도십영에서 국도팔영으로:
남산에서 인왕산으로

정선이 《장동팔경첩》에서 주목한 장소들은 이후 한양의 가장 아름다운 경관, 즉 팔경을 재인식하게 했던 것으로 보인다. 인왕산의 수성동 계곡은 현재 인왕산 자락의 아름다운 승경 중 하나로 꼽힌다. 수성동 계곡이 지금처럼 복원되고 명승으로 지정된 데는 정선의 〈수성동도(水聲洞圖)〉의 역할도 컸다.

그런데 수성동은 조선 말기의 지리서인 『한경지략』에 명승으로 실리기 이전까지는 여타의 기록에서 명승지로 언급된 예가 거의 없다. 장동에 세거했던 장동 김씨 일족만이 주로 이곳에서 놀았다는 기록을 남기고 있다.[23] 따라서 정선이 이곳을 그리기까지 수성동은 널리 알려진 명승이 아니었다. 그러나 정선의 《장동팔경첩》이후, 수성동은 서울의 최고 명승지가 됐다.

조선을 건국한 태조가 송도팔경에 대한 기억을 지우며 새로운 도읍지 한양이 가장 아름다운 곳임을 '신도팔경'을 통해 말했

듯이, 한 나라 도읍지의 팔경은 대개 통치와 관련된 특별한 경관이었다. 국왕의 은혜가 미치는 경관이었기 때문이다. 1530년에 증보 편찬된 조선 전기의 관찬 지리서『신증동국여지승람』'제영(題詠)'에는「신도팔경」외에 한양의 대표적 유상처(遊賞處)를 읊은「한도십영」과「남산팔영」두 편이 더 실려 있다. 이들 제영은 왕실 인사들과 당대 최고 지배층들이 꼽은 한양의 가장 수려한 경관이 어디였는지를 잘 보여준다. 즉 마포, 제천정, 양화도, 입석포(저자도 부근) 등의 경강을 따라 형성된 한강 변의 승경지와 산으로는 오직 남산이었다. 숙종 대까지도 임방(任埅, 1640-1724)의 경우에서 보듯이, 친구들과 놀러 다니며 경치를 감상하고 시를 주고받던 장소들은 주로 한강 변과 남산의 승경지였다. 그는 "도성의 아름다운 곳은 종남(남산)에 있고, 눈 온 뒤의 그윽한 정취 한강에 가득하다"라고 했다.[24] 이러한 시각이 선초부터 18세기 전반까지 이어진 한양의 명승에 대한 인식이었다.

그런데 19세기 무렵 편찬된『동국여지비고』에는『신증동국여지승람』에 실렸던 세 편의 한양에 대한 기존의 제영 외에 한 편의 새로운 제영이 추가됐다. 이것은 정조(正祖, 재위 1776-1800)가 세손으로 있던 시기에 지은「국도팔영(國都八詠)」이라는 도읍지 한양의 팔경을 읊은 시다.[25]『동국여지비고』가 편찬된 시기까지 정조의「국도팔영」외에는 더 이상 추가된 시문은 없었던 것으

그림 26. 수성동

그림 27. 정선, 〈수성동도〉, 《장동팔경첩》

로 보인다. 왕경인 한양의 팔경을 특별한 계기 없이 사적으로 읊지 않았기 때문이다. 그런데 「국도팔영」에서는 자각(남산), 반송지, 광통교(종가)와 같이 「한도십영」에서 명승으로 꼽은 곳 외에 삼청동, 필운대, 청풍계, 세검정 등 서울 북촌의 명승들을 새롭게 주목했다.

"인왕산 기슭의 백운동이나 백악산 기슭의 대은암은 길 가는 사람들이 다만 뭇 산봉우리 푸른 것만 보니, 이곳에 공후(公侯)의 집이 있는 줄을 알기가 어렵다"고 한 『신증동국여지승람』 「산천」에서 보듯이, 북촌 지역은 유람지로서의 열린 공간이기보다는 폐쇄적인 대저택가로 인식됐었다. 더구나 인왕산은 왕기(王氣)가 서린 곳으로 여겨지기도 했는데, 광해군은 인조의 생부인 정원군의 집에 왕기가 있다는 말을 듣고 주변의 수많은 민가를 헐어내고 경덕궁을 지었다. 이런 기록들로 유추해볼 때, 경복궁을 조망할 수 있는 인왕산과 백악산 기슭의 북촌이 한양의 대표적 열린 공간인 명승명소로 인식되기는 어려웠던 것으로 보인다.

그런데 1830년에 유본예(柳本藝, 1777-1842)가 편찬한 『한경지략』이나 『동국여지비고』의 「명승」에서는 필운대·유란동·세심대·수성동·옥류동·세검정·청풍계 등 조선 전기의 지리서에서는 주목하지 않았던 서울의 북촌 지역들을 최고의 명승지로 꼽

왔다. 반면 조선 전기에 '남산팔영'처럼 단독으로 팔경이 지정되기도 했던 남산 지역은 이들 지리서에서는 오직 칠송정 한 곳만이 언급된다. 『신증동국여지승람』과 같은 관찬 지리서를 토대로 오랜 세월 동안 형성되어온 한양의 명승명소에 대한 인식이 《장동팔경첩》이후 전환됐음을 말해준다.

특히 정조의 「국도팔영」 중 '청계간풍(淸溪看楓)'에서는 "누대는 그림 가운데 높다랗게 비춘다"라고 하거나 "세한에는 특별히 고상한 만남 기약 있으니, 승상의 사당 앞에 늘어선 늙은 잣나무 숲이로세"라고 하여, 정조가 김상용의 사당이 그려진 정선의 〈청풍계도〉 등의 산수화를 대상으로 팔경을 읊었다고 생각하게 한다. 이렇게 정조는 정선의 그림으로 재조명된 청풍계를 국도의 최고 승경지로 꼽았다. 여기서 주목되는 점은 정선이 즐겨 그린 〈청풍계도〉의 이미지를 통해 재인식된 청풍계가 한양의 새로운 팔경으로 인식됐다는 것이다.[26] 다시 말해 정선이 그린 장동팔경이 이 지역을 대중적으로 가장 아름다운 풍경을 지닌 곳으로 인식하게 하는 효과가 있었다는 뜻이다.

그렇다면 조현명이 뛰어난 자연경관에 이병연의 시와 정선의 그림이 더해져 세 가지의 빼어남을 다 갖춘 곳이라고 극찬했던 인왕산곡에 위치한 이춘제의 '삼승정'은 청풍계의 태고정과 달리 이후 기록에서 왜 명원으로 꼽히지 않은 것일까?

정선이 삼승정을 그린 1740년 이해 9월에 이춘제는 자기 집에서 아들의 관례(冠禮)를 기념하는 연회를 베풀며 조정의 고관과 대신들을 두루 초청했다. 아마도 새로 조성한 서원의 정자도 자랑하고 싶었을 것이다. 그런데 이때 연회에 참석한 부호군(副護軍) 이광세(李匡世)의 아들이 음식을 먹고 중독되어 갑자기 죽는 일이 벌어졌다. 이뿐 아니라 연석에 참여했던 사람들 가운데 갑자기 사망한 자들이 10여 명에 이르러서 영조는 이 일과 관련된 상소에 시달리기도 했다. 이 일로 인해 이춘제 집안의 인사들은 구금되어 조사를 받기도 했지만, 끝내 이 사건의 단서는 발견되지 않았다.[27]

1740년에 정선이 〈삼승정도〉를 그린 직후 일어난 이 사건은 소론계 인사인 이춘제의 서원이 이후 조선 사회에서 왜 명소로 널리 인식되지 않았는지에 대한 단서를 제공해줄 뿐만 아니라, 1739년에 그려진 청풍계가 삼승정과 달리 국도팔경의 하나로 인식될 수 있었던 맥락을 동시에 이해하게 해준다. 즉 인왕산 자락의 멋있는 바위와 맑은 계곡을 낀 뛰어난 경관 자체만으로는 그곳에 위치한 정원을 명승명소로 기억되게 할 수는 없었다는 것이다. 청풍계는 1740년 경신환국 무렵 이후, 노론 주도로 정국이 전환되던 시기와 맞물려 더욱 주목받는 경관이 됐던 것이다. 반면 소론인 이춘제 가문의 서원은 신임사화로 노론을 공격했던

죗값을 치른 공간으로 기억되기도 했다. 산수도 행불행이 있는 것이었다.

〈인왕제색도〉와
인왕산

그림을 통해 자연을 감상하는 정도의 즐거움에 만족하는 사람은 실제 산수를 유람하는 쾌감을 맛볼 수 없었던 사람이라고 최립은 단언했다. 그는 또한 빼어난 자연이 선사하는 쾌감을 충분히 만끽했던 사람은 산수화에 대해서는 그다지 관심을 두지 않는다고도 했다. 최립의 견해처럼 자신이 특별하게 사랑하는 자연 경관이 있다면, 그곳을 그린 그림은 웬만해서는 실제 경관이 선사하는 것과 같은 동일한 감흥을 불러일으키지는 못할 것이다. 그런데 흥미로운 점은 주목한 바 없던 특정 경관의 미를 '뛰어난 산수화'를 통해 인식하게 되면, 실제 그 산수를 직접 대면한다 하더라도 자신이 그림에서 보았던 그 모습 그대로 실제 풍경 역시 감상하게 된다는 것이다.

최근 국가에 기증된 고(故) 이건희 회장의 컬렉션 중 정선의 〈인왕제색도(仁王霽色圖)〉(1751)가 최고의 걸작으로 눈길을 끌었

다. 이 작품의 유명세만큼이나 인왕산 자체도 주목받았다. 이 작품을 전시한 국립중앙박물관의 《위대한 문화유산을 함께 누리다-고(故) 이건희 회장 기증 명품전》(2021)에서도 전시장에 들어가 처음 만나게 되는 것은 〈인왕제색도〉 속의 인왕산과 아주 유사한, 비가 갠 직후 인왕산의 아름다움을 찍은 영상이었다. 그런데 이렇게 〈인왕제색도〉를 통해 인왕산을 주목하게 된 후에는, 정선의 그림과 다른 시점에서 포착한 인왕산은 '진정한' 인왕산의 모습으로 인식되지 않을 가능성이 크다. 인왕산의 참된 자태를 감상하기 위해서는 〈인왕제색도〉에 포착된 그 모습 그대로 인왕산을 바라보아야 감동이 크다고 생각되기 때문이다.

정선의 〈인왕제색도〉는 인왕산 전체를 주된 대상으로 삼은 가장 이른 시기의 그림이다. 인왕산이 서쪽에 치우쳐 있어 도성에서 백악산이나 남산처럼 바로 조망되기 어렵다는 점도 인왕산 자체가 그다지 주목받지 못한 이유이기도 하다. 〈인왕제색도〉 속의 인왕산 모습은 백악산 기슭에 사는 사람들만이 주로 조망할 수 있는 경관이었다. 그런데 현재 청와대가 위치한 것처럼 임진왜란 전까지 이곳은 조선의 법궁인 경복궁 일대였다. 따라서 정선 그림에서와 같은 인왕산 전경은 쉽게 조망할 수 있는 것이 아니었다. 임란으로 경복궁이 폐허가 된 17세기 이후 백악산 기슭의 장동 일대에 벌열 가문들이 세거하면서 이들에 의해 정선

그림 28. 정선, 〈인왕제색도〉

의 그림에서와 같은 인왕산의 전경이 조망될 수 있었다. 즉 16세기 중엽의 청량산에 대한 주목이 안동 출신 사림파의 정치적, 문화적 영향력과 관련되어 있었듯이, 인왕산이 이렇게 단독으로 그림의 주제가 된 시기 역시 장동 일대 지식인들의 문화적 자부심과 영향력이 최고점에 이른 시기였다는 것이다. 이들이 당시에 누린 문화적 위상은 정선의 평생 지우(知友)였던 이병연이 사망한 1751년 무렵 절정에 달했던 것으로 보인다. 성대중(成大中, 1732-1809)은 다음의 「대은아집첩(大隱雅集帖)」 발문에서 이들을 "한세상을 기울어지게(傾一世)"할 만한, 곧 한세상을 움직이던 사람들이었다고 표현했다.

농암(김창협), 삼연(김창흡) 두 선생에 이르러서는 북록(北麓)의 문채가 더욱 알려졌다. (…) 사천 이공(이병연)께서 그 뒤를 이어 사셨으니, 그 문하에서 명승지유(名勝之遊)하던 자들은 한세상을 움직이던 사람들인데, 아회(雅會)는 모두 대은암을 귀의처로 삼았다. 사천께서 돌아가심에 악하(嶽下)의 풍류 또한 쇠하게 됐다.[28]

성대중은 또한 이 글에서 백악산 아래 거주지 중에서 이병연의 처소가 있는 대은암의 경치가 가장 좋다고 했는데, 바로 이 구역에서 조망되는 인왕산 전경이 〈인왕제색도〉 속의 인왕산 모

습이다. 그런데 흥미로운 점은 이른바 진경산수화로 이름난 정
선이 누구보다도 익숙한 인왕산의 실경을 그리면서, 마치 인왕
산 양쪽으로 커다란 폭포가 있는 것처럼 과장되게 수성동과 청
풍계의 계곡들을 위쪽에다 그려 넣었다는 것이다. 이뿐만 아니
라 인왕산 자락에 위치한 경물이나 민가를 모두 안개로 가려 생
략하면서도 옥류동과 세심대 같은 인왕산의 대표적 명승들은 선
택적으로 부각했다. 따라서 이 작품은 인왕산의 지형적 실경을

충실히 그린 그림이 아니라, 큰비가 내린 후 계곡물이 폭포수같이 쏟아지고 안개가 자욱이 깔린 '청산백운' 같은 분위기, 즉 가뭄 후의 대지를 적셔주는 비처럼 고통스럽게 당한 상처를 치유해준다고 해석되는 '제색(霽色)'과 같은 특별한 의미를 담은 산수화라고 할 수 있다.²⁹

즉 〈인왕제색도〉는 1739년 봄에 제작된 〈청풍계도〉처럼 1751년 '신미윤월하완(辛未閏月下浣)'에 특별한 의미를 전하는 산수화였을 가능성이 있다. 이 두 작품 모두 정선의 산수화 중에서는 예외적으로 대폭의 화면에 그려졌을 뿐 아니라 작품명과 함께 제작 시기를 구체적으로 밝혔다는 점이 공통된다.

그런데 〈인왕제색도〉는 인왕산이 주된 제재인 그림이지만, 도판으로 볼 때와 다르게 박물관에서 실견하면 의외로 그림 하단의 중앙에 위치한 작은 집이 유독 시선을 끈다. 정선이 이 작품을 전체적으로 빠르고 거친 필치로 그려내면서도 이 작은 집의 창에는 창살까지 그려 넣었기 때문이다. 아마도 이 작은 집은 인왕산곡에 위치한 정선의 처소일 가능성도 있을 것이다. 그렇다면 이 작품은 최완수 선생의 추정처럼 작품이 제작되던 신미년(1751) 윤5월 하순 무렵 생사를 오가던 이병연의 회복을 기원하며 백악산 아래의 이병연 집과 인왕산곡의 자기 집만을 그려내 인왕산 승경지에서 함께했던 두 사람 사이의 추억을 함축한 그

림일 가능성도 있을 것이다.[30] 인왕산의 실경을 묘사한 그림이 기보다는 청풍계의 '봄'처럼 인왕산의 '제색'을 기원하는 산수화일 가능성이 있다는 것이다.

강세황 역시 창질(瘡疾)로 죽은 장남이 염을 하려고 할 때 갑자기 살아나자 100폭의 〈운산도(雲山圖)〉를 그려 아들에게 주었다. 아들이 다시 살아난 기쁜 마음을 〈운산도〉로 표현한 것이었다.[31] 〈인왕제색도〉는 이렇게 오랫동안 상서로운 의미의 최고 산수로 꼽혀온 〈청산백운도〉와 같은 뜻을 부여한 산수화였을 가능성이 있는 것이다. 정선의 아들 정만수(鄭萬遂, 1710-1795)는 요절한 이춘제의 차남 이창좌(李昌佐, 1725-1753)를 애도한 글에서 그를 "청산백운인(青山白雲人)"으로 칭송하기도 했다.[32] 그런데 투병하는 이창좌에게 정선이 그려준 그림 역시 인왕산곡의 이창좌 집에서 바라보이는 삼각산을 그린 그림이었다. 정선이 1752년 여름에 병에 걸린 이창좌에게 〈삼각창취도(三角蒼翠圖)〉 한 폭을 그려보내고 곧 절필하자, 그는 이에 감격하여 발문을 지어 그림 끝에다 쓰려고 하였으나 끝내 이루지 못하고 사망했다고 한다.[33] 이런 점들을 고려해볼 때, 〈인왕제색도〉에서 인왕산의 상단 부분이 잘려져 표현된 연유도 하단에 그려진 기와집에서 조망한 인왕산의 모습, 즉 '가원망팔경도'의 형식처럼 그 주인에게 의미 있는 인왕산의 산수미를 표현하려고 했기 때문으로 볼 수도 있을

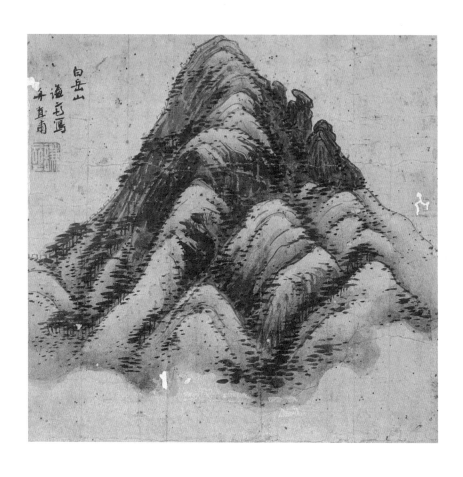

그림 30. 정선, 〈백악산도〉
그림 31. 정황, 〈대은암도〉

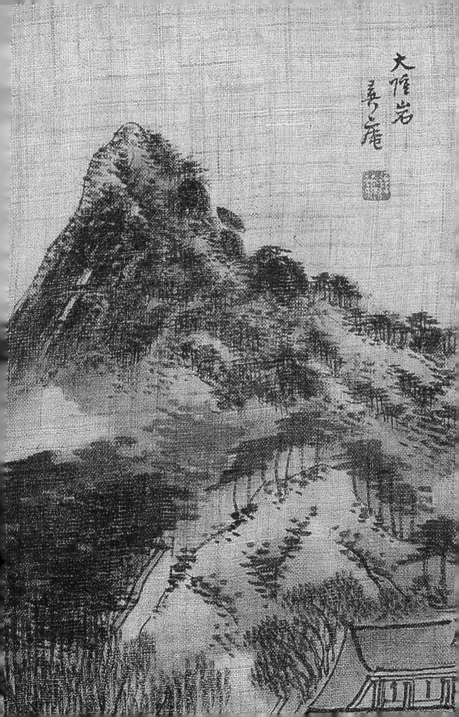

大隱岩
善之庵

것이다.

그런데 하단의 기와집이 자리한 조망 위치를 파악하기 위해서는 인왕산의 모습뿐 아니라 '부아암'을 특히 강조한 정선 특유의 〈백악산도〉 역시 함께 고려해야 한다. 정선의 그림처럼 부아암이 강조되어 보이는 곳은 청와대에서 육상궁과 경복고등학교 후문 쪽에 이르는 지역, 곧 김수흥이 지은 독락정이 위치한 장동 김씨 세거지와 대은암 일대다. 부아암이 강조된 정선의 〈백악산도〉에는 김수흥의 손자인 김정겸(金貞謙, 1709-1767)에게 주었다는 관지가 적혀 있어, 이러한 작품이 그 풍경을 소유한 이에게 주는 사적인 의미가 담긴 그림임을 알게 한다. 그런데 〈인왕제색도〉의 인왕산 전경과 부아암이 강조된 백악산의 모습이 동시에 조망되는 곳은 곧 정선의 손자 정황(鄭榥, 1735-1800)이 그린 〈대은암도〉에서 보듯이 이병연의 처소가 있는 대은암이기도 했다.

흥미로운 점은 조선 사회에서 이렇게 인왕산 전체를 조망한 정선의 산수화가 나온 뒤에야 인왕산을 그림 속 경관처럼 바라보게 됐다는 것이다. 1794년에 예조좌랑(禮曹佐郎) 윤기는 예조에서 숙직하면서 인왕산을 바라보며 시를 지었는데, 이 시는 "인왕산 우뚝 솟은 바위들이 왕경을 진압하니(仁王矗石鎭王京)/ 구름 속 기이한 봉우리가 그림처럼 맑다(雲裏奇峯畫裏明)"라고 시작한다.[34] 즉 인왕산을 바라보며, 정선의 〈인왕제색도〉와 같은, '그림

같은' 산수미를 떠올린 것이었다. 18세기 후반, 여항인을 비롯하여 수많은 사람이 가장 탐방하여 노닐고 싶은 곳, 그곳은 남산이 아니라 인왕산이었다.

epilogue

정선의 금강산 화첩에 발문을 적은 신정하(申靖夏, 1680-1715)는 자신만이 금강산의 명성에 이끌려 무턱대고 유람하는 '호명지병 (好名之病)'을 면한 인물이라고 했다. 김창흡은 이 산을 일곱 번이나 다녀왔고, 이하곤은 한 번 다녀왔으며, 이병연은 이것을 좋아하는 낙이 심하여 정선에게 금강산을 그리게 했지만, 오직 자신만이 금강산에 가보지 못했기 때문에 이렇게 말한 것이었다.[1]

그런데 김창흡의 문인들 사이에서 정선의 금강산 그림이 회자되던 당시에 금강산을 여행하지 못했던 신정하는 1715년 6월, 북도병마평사(北道兵馬評事)가 되어 부임길에 비로소 금강산을 유람하게 됐다.[2] 금강산에 도달한 신정하는 들뜬 마음으로 장안사 입구에서 비홍교(飛虹橋) 위를 걸으면서 이것이 현실인지 그림 속 자기 모습인지를 황망하게 의심했다.[3] 정선의 그림 속 일부가 된 듯한 황홀감을 느꼈기 때문이었다. 그는 금강산에서

비경(祕境)을 만날 때마다 〈장안사도〉와 같은 정선의 금강산 그림을 떠올렸다. 정선의 그림 속 금강산 풍경을 금강산의 가장 빼어난 경관 그 자체로 인식하고 있었기 때문이었다. 신정하는 실제 유람을 하면서도 금강산의 실경을 정선의 '그림처럼' 감상한 것이다. 정선의 산수화는 이렇듯 금강산의 산수미를 새롭게 인식하게 했다. 이것은 찰스 해리슨(Charles Harrison)의 주장처럼, 그림은 그 자체로서가 아니라 관람자에게 주는 '효과'로서 새로운 지식 체계를 만들어내는 데 이바지한다는 것을 잘 보여주는 예라고 할 수 있다. 그림이 오히려 실제 세상에 영향을 준다는 것이다.

실제 산수를 그린 산수화 명작들은 이렇게 '세상'에 관여한 그림이었지만, '자연'을 그린 그림이라는 점에서 '무해한' 그림으로 여겨져왔다. 실경을 충실히 반영한 그림으로만 이해되어온 것이다. 그러나 성공적으로 그려진 산수화는 특정 장소를 물리적으로 혹은 문화적으로 점유한 이들과 관련되며 실제 사회에서도 효과를 발휘해왔다. 다만 그 효과는 자연처럼 자연스러웠다. 따라서 이러한 산수화의 의미와 효과를 충분히 인지하지 못한다면, 〈인왕제색도〉와 같은 산수화는 그저 인왕산의 실경을 묘사한 그림으로만 이해될 것이다.

그러나 이러한 산수화의 의미와 효과에 '민감한' 이들도 있었

다. 즉 산수화에 대한 안목을 지녔을 뿐 아니라 그 의미를 해독할 수 있고, 더 나아가 '원하는' 그림을 제작할 수 있는 이른바 '문화적 역량'을 지닌 특권층 인사들이 있었다는 것이다.[4] 이들은 환영을 스스로 의식하고 이용할 수 있는 '환영주의(幻影主義)'에 입각해 산수화를 원하는 방식으로 제작하고 감상할 수 있었다.

이와 관련하여 명나라 선종(宣宗, 재위 1425-1435)이 궁중 화가 대진(戴進, 1388-1462)이 바친 〈사계산수도〉를 감상하다가 격분했던 일화를 주목할 만하다. 서정적인 가을 풍경 속에 그려진 어부의 모습을 선종 황제는 오만한 황제에게 저항해 강에 투신한 굴원의 이미지로 받아들였다. 화가 난 선종은 대진을 궁중 화가로 추천한 실세 환관을 처형했다. 이 일화는 산수미가 어떠한 맥락으로 수용되느냐에 따라 〈추경산수화〉와 같은 일견 '해롭지 않은' 가을 풍경이 불편하고 불쾌한 그림으로 수용될 수도 있음을 말해준다. 선종은 이러한 산수화를 그냥 놔두는 것은 위험한 일이라고까지 판단했다.

이 점에 대해 리처드 반하트(Richard Barnhart)는 그림에 의해 전달되는 의미는 때론 위험할 정도로 체제 전복적(subversive)이며, 선동적(inflammatory)이라고 했다. 황제를 비롯한 전통 시대 엘리트에게 그림 감상은 단순히 즐기는 미학적 행위를 넘어선 것이었음을 강조했다. 따라서 그림의 의미를 정확하게 읽어내는 것

이 감상자에게는 매우 중요한 문제였다는 것이다.[5] 오직 환영의 힘을 인지한 이들만이 산수화의 의미에도 민감하게 반응했다는 것이다. 가령 팔경도의 대상이 된 지역들이 '원래부터' 명승인 곳으로 인식될 수 있음을 익히 아는 인물들은 특정 팔경도 제작에 공을 기울이거나, 혹은 특정 팔경도 제작에 불편해하기도 했다는 의미다. 산수화가 실제 산수, 곧 세상을 새로운 각도로 인식하게 한다는 것을 인지했기 때문이다.

산수는 누구나 누릴 수 있고 누구에게나 위안이 되는 자연경관이다. 아름다운 자연경관을 한없이 바라보고 싶은 욕구는 이 세상에서는 충족되지 않는 영원을 향한 갈망이기도 하다. 그러나 산수화 속에서 조망된 특정 경관은 그 시점의 문화 권력을 지닌 인사들의 특정 장소에 대한 정치경제적, 사회문화적 이해관계와 관련된다. 누가, 언제, 어디서, 어떠한 경관을 왜, 어떻게 아름답다고 하는지, 이와 같은 질문 속에서 산수화를 섬세하고 풍부하게 고찰해볼 필요가 있는 것이다. 산수미가 산수화의 역사와 밀접하게 관련되어 있기 때문이다.

이 책의 집필 계기를 마련해주신 아모레퍼시픽재단의 백영서 이사님과 서울대학교 장진성 교수님께 감사드린다. 아모레퍼시픽재단의 '아시아의 미' 운영위원회를 여러 해 동안 함께 하며 '미'의 힘에 대해 영감을 주신 두 교수님을 비롯한 운영위원회의 여러 선생님께도 감사드린다. 이 책을 쓰는 데 오랜 시간이 걸렸기에, 여기에서 일일이 언급하지 못한 수많은 선생님과 선후배 그리고 관련 연구자들께도 감사의 마음을 전한다. 석사와 박사 논문으로 산거도(山居圖)와 별서도(別墅圖) 같은 산수화의 사회문화사적 연구를 진행할 수 있도록 격려를 해주신 안휘준 교수님께 감사드린다. 또한 산수화를 주제로 연 대학원 세미나 수업에서 토론에 적극 참여해준 서울대학교 고고미술사학과의 석박사 과정 학생들과 졸업생들에게도 감사를 표한다. 책의 출간에 애

써준 서해문집 편집부에도 감사의 마음을 전한다. 가족들의 든든한 지원과 사랑, 희생은 지금의 나를 있게 한 원동력이다. 원고를 읽어주신 국문학 전공의 어머니와 사랑하는 두 아들에게는 특별한 감사의 마음을 전한다. 무엇보다 남편 김정섭 박사의 세심한 배려와 사랑은 언제나 큰 힘이 되었다. 깊은 감사의 마음을 전한다.

주

prologue

1 정약용, 『茶山詩文集』 권1, 「賦得堂前紅梅」. 이 책의 인용문들은
 한국고전종합DB의 원문과 해석을 토대로 필자가 수정하여 수록했다.

2 질 들뢰즈, 『프루스트와 기호들』(민음사, 2016), 37쪽, 151쪽.

3 이 점에 대해서는 Nelson Goodman, *Ways of Worldmaking* (Indianapolis:
 Hackett Publishing, 1978), pp. 1-22.

4 Yeongchau Chou, "Reexamination of Tang Hou and His Huajian," Ph. D.
 Dissertation (University of Kansas, 2001), p. 77.

5 이규보, 『東文選』 권50, 「幻長老以墨畫觀音像求豫贊」.

6 米芾, 『畫史』, "大抵牛馬人物, 一模便似, 山水模皆不成,
 山水心匠自得處高也." 盧輔聖 主編, 『中國書畫全書』 1 (上海:
 上海書畫出版社, 2009), p. 979.

7 이 점에 대해서는 James Cahill, "Tung Ch'i-ch'ang's "Southern
 and Northern Schools" in the History and Theory of Painting: A
 Reconsideration," in *Sudden and Gradual: Approaches to Enlightenment
 in Chinese Thought*, edited by Peter N. Gregory (Honolulu: University of

Hawaii Press, 1987), pp. 441–442 및 조규희, 「문인화에 대한 외부자의 통찰: 제임스 케힐의 연구를 중심으로」, 『밖에서 본 아시아, 美』(서해문집, 2020), 122–161쪽 참조.

8 대나무가 1등, 산수가 2등, 인물과 영모(翎毛)가 3등, 화초(花草)가 4등이었다. 지배층인 사대부의 취향을 대표하는 대나무를 1등으로 놓은 것은 상징적 측면이 있었다. 이 점에 대해서는 안휘준, 『조선시대 산수화 특강』(사회평론, 2015), 19쪽 참조.

9 풍경화가 독립적인 의미를 지니게 된 것은 모더니즘 미술 이후다. Charles Harrison, "The Effects of Landscape," in *Landscape and Power*, edited by W. J. T. Mitchell (Chicago: The University of Chicago Press, 2002), pp. 203–239.

1. 산수미의 강렬함

1 이곡, 『稼亭集』권19.

2 Michael Baxandall, *Patterns of Intention* (New Haven and London: Yale University Press, 1985), p. 42.

3 루돌프 아른하임은 시지각이 시공간의 전체 구조에 관계한다고 했다. 이러한 능동적 수행이 진정한 의미의 시지각이라는 것이다. 루돌프 아른하임 지음, 김정오 옮김, 『시각적 사고』(이화여자대학교출판부, 2004), 36–68쪽.

4 최립, 『簡易集』권3, 「山水屛序」.

5 최립, 『簡易集』권3, 「關東勝賞錄跋」.

6 헤르만 헤세 지음, 두행숙 옮김, 『그리움이 나를 밀고 간다』(문예춘추사, 2014), 24–28쪽.

7 한유 지음, 「연희정기」, 오수형 역해, 『한유산문선』(서울대학교출판문화원,

2010), 416-423쪽.

8 이황, 『退溪集』, 「언행록」 6, 「言行通述(鄭惟一)」, "雅好佳山水. 中歲, 移居于退溪之上, 愛其谷邃林深, 水淸石潔也. 晚卜地於陶山之下洛水之上, 築室藏書, 植以花木, 鑿以池塘, 遂改號陶翁, 蓋將爲終老之所也."

9 최립, 『簡易集』 권3, 「錦溪守所有山水圖識」.

10 Linda A. Walton, "Southern Sung Academies and the Construction of Sacred Space," in *Landscape, Culture, and Power in Chinese Society*, edited by Wen-hsin Yeh(Berkeley: Institute of East Asian Studies, 1998), pp. 34-43.

11 유검화 지음, 김대원 옮김, 『중국고대화론유편』 제4편 「산수」 1(소명출판, 2010), 44-56쪽.

12 심괄 지음, 최병규 옮김, 『몽계필담』 상(범우사, 2002), 291쪽.

13 유예진, 「프루스트와 러스킨: 번역가에서 소설가로」, 『프랑스학연구』 64(2013), 208쪽.

2. 산수를 사랑하는 것인가, 산수화를 사랑하는 것인가

1 강희맹, 『續東文選』 권4, 「題一菴山水圖」.

2 윤기, 『無名子集』 책1, 「畫屛序」.

3 Ann Bermingham, *Landscape and Ideology: The English Rustic Tradition, 1740-1860*(Berkeley: University of California Press, 1986), pp. 57-85.

4 토머스 S. 쿤 지음, 김명자 옮김, 『과학혁명의 구조』(까치, 2013), 165-195쪽.

5 이색, 『牧隱詩藁』 권16, 「登松山」.

6 성현, 『慵齋叢話』 권1.

7 박은, 『續東文選』 권3, 「霖雨十日門無來客悄悄有感於懷取舊雨來今雨不來爲韻投擇之乞和示」.

8 김상헌, 『淸陰集』 권38, 「題尹洗馬敬之所蓄古今名畫後序」.

9 민사평, 『及菴詩集』 권1, 「鄭雪軒靑山白雲圖 次韻 ○顏」.

10 王毅 지음, 김대원 옮김, 『원림과 중국문화』 1(학고방, 2014), 304쪽.

11 計成 지음, 金聖雨·安大會 옮김, 『園冶』(藝耕, 1993).

12 "蓋公之園可畫, 而余家之畫可園." 董其昌, 『容臺集』 五, 권4, 「兎柴記」(서울대학교 규장각 소장, 奎中 4873). 영향력 있는 화가의 원림, 산수 그림이 실제 원림에 구현될 수도 있다는 논의에 대해서는 조규희, 「家園眺望圖와 조선후기 借景에 대한 인식」, 『미술사학연구』 257(2008) 참조.

3. 산수미에 이론이?

1 이 점에 대해서는 Nelson Goodman, *Languages of Art: An Approach to a Theory of Symbols*(Indianapolis: The Bobbs-Merrill Company, 1968), pp. 17-33.

2 E. H. 곰브리치 지음, 차미례 옮김, 『예술과 환영: 회화적 표현의 심리학적 연구』(열화당, 1992).

3 Keith Moxey, *The Practice of Theory: Poststructuralism, Cultural Politics, and Art History*(Cambridge: Cornell University Press, 1994).

4 W. J. T. Mitchell, "Introduction," "Imperial Landscape," in *Landscape and Power*, ed. W. J. T. Mitchell(Chicago: The University of Chicago Press, 2002), pp. 1-4, 5-34.

5 Martin J. Powers, "When Is a Landscape like a Body?," in *Landscape,*

Culture, and Power in Chinese Society, pp. 1-22.

6 곽약허 지음, 박은화 옮김, 『圖畫見聞誌』(시공사, 2005), 122쪽.

7 Peter K. Bol, *"This Culture of Ours": Intellectual Transitions in T'ang and Sung China* (Stanford: Stanford University Press, 1992), p. 5.

8 T. W. 아도르노, 홍승용 옮김, 『미학 이론』(문학과 지성사, 1984), 372-379쪽.

4. 그려진 산수미의 효과

1 곽희의 거비파 산수화에 관해서는 Ping Foong, "Monumental and Intimate Landscape by Guo Xi," Ph. D. Dissertation(Princeton University, 2006).

2 Alfreda Murck, *Poetry and Painting in Song China: The Subtle Art of Dissent*(Cambridge: Harvard University, 2000).

3 송적의 〈소상팔경도〉에 관해서는 위의 책 참조.

4 朱彝尊, 『曝書亭集』 권54, 「八景圖跋」; 李圭景, 『五洲衍文長箋散稿』 人事篇 技藝類 書畫, 「題屛簇俗畫辨證說」.

5 산수 경관 중 물을 중심으로 한 그림이 촉발한 서정성과 예술미에 대해서는 조규희, 「흐르는 물, 최고의 자연미와 예술미를 형성하다」, 『물과 아시아 미』(미니멈, 2017), 34-59쪽 참조.

6 劉向 지음, 임동석 역주, 『說苑』 4(동서문화사, 2009).

7 蘇軾, 『東坡續集』 권2, 「宋復古畫瀟湘晚景圖三首」.

8 이 점에 관해서는 Ping Foong, 앞의 논문, pp. 276-277.

9 James Cahill, *The Lyric Journey: Poetic Painting in China and Japan*(Cambridge, Mass. and London: Harvard University Press, 1996), pp. 7-14.

10 이공린의 〈용면산장도〉에 대해서는 Robert E. Harrist Jr., *Painting*



and Private Life in Eleventh-Century China: Mountain Villa by Li Gonglin (Princeton: Princeton University Press, 1998) 참조.

11 별호도에 대해서는 Anne De Coursey Clapp, *The Paintings of Tang Yin* (Chicago: University of Chicago Press, 1991) 참조.

12 조규희, 「朝鮮時代 別墅圖 研究」, 서울대학교대학원 박사학위 논문(2006), 20-23쪽.

13 Stephen Owen, "The Self's Perfect Mirror," in Shuen-fu Lin and Stephen Owen, eds., *The Vitality of the Lyric Voice: Shih Poetry from the Late Han to the T'ang* (Princeton: Princeton University Press, 1987).

5. 가장 아름다운 산수의 정치학: 조선의 팔경도

1 『고려사절요』 권13, 명종 10년(1180) 6월.

2 이 점에 대해서는 金載名, 「高麗 明宗 代의 정치와 內侍」, 『사학연구』 96(2010), 92-97쪽.

3 안장리, 「瀟湘八景 수용과 한국팔경시의 유행 양상」, 『한국문학과 예술』 13(2014), 46쪽.

4 『고려사절요』 권13, 명종 15년(1185) 3월.

5 임창순에 의해 학계에 소개된 『匪懈堂瀟湘八景詩帖』(1442)에 실린 이인로와 진화의 시는 『동문선』에 실린 이들의 송적 〈소상팔경도〉 제화시와는 순서가 다르다. 안평대군이 새롭게 시첩을 제작하면서 사계절의 순서에 맞추어 이들의 제화시 순서를 바꾸었기 때문으로 보인다. 이 점에 대해서는 임창순, 「匪懈堂 瀟湘八景 詩帖 解說」, 『泰東古典研究』 5(1989), 261쪽 참조. 다만 이인로가 지은 '평사낙안' 시의 내용은 「비해당소상팔경시첩」에 실린 것을 따랐다. 『동문선』의 이인로의 시에서는 '水遠山平'이 '水遠天長'으로 표현되어 있다. 『동문선』이 아니라

『비해당소상팔경시첩』에 실린 이인로의 시를 정본으로 보는 견해에
대해서는 최경환, 「李仁老〈瀟湘八景圖〉시와 瀟湘八景圖」,『石靜
李承旭先生 回甲紀念論叢』(石靜 李承旭先生 回甲紀念論叢刊行委員會,
1991), 642-643쪽 참조.

6 진화,『梅湖遺稿』.

7 박성규,『고려후기 사대부문학 연구』(고려대학교출판부, 2003), 46-49쪽.

8 진화,『梅湖遺稿』, 「奉使入金」.

9 이상의 논의에 대해서는 조규희, 「고려 명종 대 소식의 詩畫一律論과
宋迪八景圖 수용의 의미」,『미술사와 시각문화』15(2015) 및
조규희, 「'시와 같은 그림'의 문화적 함의: 〈소상팔경도〉를 중심으로」,
『漢文學論集』42(2015) 참조.

10 『태조실록』권13, 태조 7년(1398) 4월 4일.

11 『태조실록』권13, 태조 7년 2월 21일 및 태조 7년 3월 19일.

12 『태조실록』권13, 태조 7년 4월 4일.

13 『태조실록』권13, 태조 7년 4월 26일.

14 徐兢,『宣和奉使高麗圖經』권24, 節仗, 初神旗隊.

15 安輝濬,『韓國繪畫의 傳統』(文藝出版社, 1988), 170-183쪽.

16 Valerie Malenfer Ortiz, "The Poetic Structure of a Twelfth-Century
Chinese Pictorial Dream Journey," Art Bulletin, vol. 76, no. 2 (June, 1994),
pp. 264-266.

17 南泰膺,『聽竹別識』「畫史補錄 上」, "祈雨時長安城內外
家家設瓶花施以屛障雖 曲巷窮人亦不廢 僻扵書畫者及此時
周覽遍歷賞玩古跡例也"; 유홍준,『화인열전』1(역사비평사, 2001), 358쪽,
374쪽.

18 신숙주,『保閑齋集』권14, 「畫記」.

19 세종 대의 '산수'가 지닌 의미와 안견 산수화의 효과에 대해서는 조규희, 「안평대군의 祥瑞 산수: 안견 필 〈몽유도원도〉의 의미와 기능」, 『미술사와 시각문화』 16(2015) 참조.

20 『문종실록』 권7, 문종 1년(1451) 4월 14일.

21 『세종실록』 권80, 세종 20년(1438) 1월 7일.

22 신숙주, 『保閑齋集』 권3, 「題屛風」; 안휘준, 『한국 회화사 연구』(시공사, 2000), 381쪽.

23 이 점에 관해서는 Kyuhee Cho, "The Politics of Ideal Landscapes in Joseon Dynasty Korea," 『東アジアの庭園表象と建築·美術 Representing East Asian Gardens in Text, Image, and Space』(京都: 昭和堂 2019), pp. xlv－lxiii.

24 『세조실록』 권10, 세조 3년(1457) 11월 27일.

25 이 점에 대해서는 李泰鎭, 「15世紀 後半期의 〈鉅族〉과 名族意識」, 『韓國史論』 3(1976), 229-319쪽.

26 『중종실록』 권72, 중종 26년(1531) 11월 24일.

27 金盛祐, 「朝鮮中期 士族層의 성장과 身分構造의 변동」, 고려대학교대학원 박사학위 논문(1997).

28 이황, 『退溪集』 권5, 「題柳彦遇河隈畫屛 幷序」; 퇴계학총서간행위원회, 『退溪全書』 2(退溪學研究院, 1991), 229-230쪽.

29 '사림파의 향촌원림과 팔경도'의 내용은 조규희, 「朝鮮時代 別墅圖 研究」 Ⅱ장 일부를 토대로 했다.

6. 산수미의 구성: 청량산에서 금강산으로

1 『태종실록』 권8, 태종 4년(1404) 9월 21일.

2 『단종실록』권14, 단종 3년(1455) 윤6월 3일.

3 김창협, 『農巖集』권2, 「用左太沖振衣千仞岡, 濯足萬里流爲韻, 述游事始末」.

4 본 장의 내용은 조규희, 「산수미 구성: 청량산에서 금강산으로」, 『미술사와 시각문화』17(2016)을 토대로 했다.

5 『선조수정실록』권2, 선조 1년(1568) 2월 1일.

6 김종직, 『佔畢齋集』권2, 「遊頭流錄」.

7 김종직, 『佔畢齋集』권13, 「允了作善山地理圖題十絶其上」 및 권14, 「書黃著作璘榮親詩卷」; 조규희, 「朝鮮時代 別墅圖 硏究」, 167-186쪽.

8 『중종실록』권95, 중종 36년(1541) 5월 22일.

9 『명종실록』권13, 명종 7년(1552) 3월 28일.

10 주세붕, 『武陵雜稿』권7, 「遊淸凉山錄」.

11 이황, 『退溪集』권41, 「遊小白山錄」.

12 이황, 『退溪集』권43, 「周景游遊淸凉山錄跋」.

13 이황, 『退溪集』권3, 「讀書如遊山」, "讀書人說遊山似, 今見遊山似讀書. 工力盡時元自下, 淺深得處摠由渠".

14 『명종실록』권10, 명종 5년(1550) 12월 15일.

15 『명종실록』권11, 명종 6년(1551) 4월 13일.

16 『명종실록』권13, 명종 7년(1552) 5월 8일.

17 Linda A. Walton, 앞의 책, pp. 23-51.

18 이황, 『退溪集』권43, 「周景游遊淸凉山錄跋」, "安東府之淸凉山, 在禮安縣東北數十里, 而滉先廬居其程之半焉, 晨發而登山, 則日未午而腹猶果然. 是雖境分他邦, 而實爲吾家山也".

19 이황, 『退溪集』권43, 「書許監察所藏養生說後」.

20 李鍾黙, 「退溪學派와 淸凉山」, 『정신문화연구』 24(4)(2001), 3-32쪽;
 이종묵, 『조선의 문화공간』 2(휴머니스트, 2006), 188-221쪽 참조.

21 吳錫源, 「안동 선비문화의 형성배경과 현대적 의의」, 『安東의 선비文化:
 16-17세기 處士型 선비를 中心으로』(아세아문화사, 1997), 51쪽.

22 이황, 『退溪集』 언행록 6, 「言行通述 (鄭惟一)」.

23 『명종실록』 권20, 명종 11년(1556) 1월 22일.

24 『명종실록』 권14, 명종 8년(1553) 6월 6일.

25 『명종실록』 권31, 명종 20년(1565) 3월 15일.

26 이 점에 대해서는 조규희, 「崇佛과 崇儒의 충돌, 16세기 중엽 산수 표현의
 정치학-〈도갑사관세음보살삼십이응탱〉과 〈무이구곡도〉 및 〈도산도〉」,
 『미술사와 시각문화』 27(2021) 참조.

27 명종 재위기 정치세력의 교체와 미술 작품 제작의 상호 관계에 대해서는
 조규희, 「명종의 친정체제 강화와 회화」, 『미술사와 시각문화』 11(2012),
 170-191쪽 참조.

28 이상정, 『大山集』 권45, 「武夷九曲圖跋」.

29 송준길, 『同春堂集』 권10, 「與李士深 庚辰」.

30 이익, 『星湖集』 권56, 「陶山圖跋」.

31 이익, 『星湖集』 권6, 「七灘亭十六景 幷小序」, "我東儒賢多出嶺之南.
 昔曾一過, 其名德棲息之地, 往往山佳水麗, 令人徘徊不能去.
 意者流峙蘊秀, 養成其人, 而步步可以占勝也.
 猶恨夫當時不能遍歷一方".

32 최립, 『簡易集』 권3, 「遊金剛山卷序 (李監司率二子民宬 , 民宷氏)」.

33 김창협, 『農巖集』 권23, 「東游記」.

34 조정만, 『寤齋集』 권2, 「金三淵子益輓 十首」.

35 장동 김씨 일족의 경기도, 강원도 일대의 별서 개척과 김수증의

곡운 농수정에 관해서는 조규희, 「《谷雲九曲圖帖》의 多層的 의미」, 『美術史論壇』23(2006) 및 조규희 「〈곡운구곡도〉의 핍진(逼眞)한 표현에 담긴 1682년 조선 '구곡도' 제작 의미」, 『한국의 구곡문화와 《곡운구곡도첩》』, 2021년 국립춘천박물관 특별전 〈화천에서 찾은 은자의 이상향, 곡운구곡〉 연계 학술심포지엄 자료집 (2021) 참조.

36 『승정원일기』 영조 11년 을묘(1735) 윤4월 19일.

37 김수항, 『文谷集』 권5.

38 김창협, 『農巖集』 권24, 「遊白雲山記」.

39 김창흡, 『三淵集』 권36, 「漫錄」.

40 김창흡, 『三淵集』 권10, 「送朴士賓 泰觀 遊湖南」.

41 이 점에 대해서는 김남기, 「삼연 김창흡의 시문학 연구」, 서울대대학원 박사학위 논문(2001), 19쪽, 84-86쪽 참조.

42 김창흡, 『三淵集』 권2, 「蓬萊歌」.

43 김창협, 『農巖集』 권21, 「兪(命岳) 李(夢相) 二生東游詩序」.

7. 산수화가 만든 세계

1 강세황, 『豹菴稿』, 권4, 「遊金剛山記」.

2 강관식, 「광주 정문과 장동 김문의 세교와 겸재 정선의 〈청풍계〉」, 『미술사학보』26(2006) 및 「겸재 정선의 사환경력과 애환」, 『미술사학보』29(2007).

3 이천보, 『晉菴集』, 권7, 「鄭元伯畫帖跋」; 김남기, 앞의 논문, 157쪽.

4 정선의 금강산 그림에 대한 논의는 다음의 논문을 토대로 재구성했다. 조규희, 「정선의 금강산 그림과 그림 같은 시-진경산수화 의미 재고」, 『한국한문학연구』66(2017).

5 유홍준, 「겸재 정선의 《구학첩》과 그 발문」, 유홍준·이태호 편, 『遊戲三昧, 선비의 예술과 선비취미』(학고재, 2003), 107-108쪽.

6 崔完秀, 『謙齋 鄭敾 眞景山水畫』(汎友社, 1993), 144쪽, 312-315쪽.

7 김시보, 『茅洲集』권6, 「題鄭元伯 敾 金剛圖」, "再遊楓岳境難窮, 忽見眞顏繪素中. 琴操泠然山欲響, 萬千峰下一衰翁".

8 이하곤, 『頭陀草』 책 14, 「題一源所藏海岳傳神帖」 '斷髮嶺', "人言墨喜嶺, 了了見楓岳. 楓岳非楓岳, 嶺是山面目. 何必入山中, 然後乃快意. 我初聞此言, 此言頗有理. 譬如飮水者, 滿腹便卽止. 游山見眞面, 此外復安希. 子猷眞吾師, 興盡當返故. 及我登玆嶺, 眼如合琉璃. 四顧了無見, 焉卞山容姿. 得非言者妄, 令我怳驚疑. 此余墨喜嶺詩也. 向使老子得快覩此卷中所描, 此半白半黑數千百箇髮根, 恐芟凈都盡. 一笑".

9 金炯述, 「槎川 李秉淵의 詩文學 硏究」, 서울대학교대학원 석사학위 논문(2006), 51쪽.

10 유홍준, 『조선시대 화론 연구』(학고재, 1998), 162쪽.

11 이규상, 『18세기 조선 인물지 幷世才彦錄』(창작과 비평사, 1997), 46쪽, 145쪽.

12 이 점에 대해서는 조규희, 「別墅圖에서 名勝名所圖로-鄭敾의 작품을 중심으로-」, 『미술사와 시각문화』 5(2006) 참조.

13 성대중, 『靑城雜記』권5, 醒言.

14 이상의 내용은 조규희, 「조선의 으뜸 가문, 안동 김문이 펼친 인문과 예술 후원」, 『새로 쓰는 예술사』(글항아리, 2014), 127-207쪽 및 조규희, 「조선후기 한양의 명승명소도와 국도 명승의 재인식」, 『한국문학과 예술』 10(2012)을 토대로 재구성했다.

15 김상헌, 『淸陰集』 권11, 「雪窖集」.

16 심수경, 『遺閑雜錄』.

17 〈삼승조망도〉를 비롯한 '가원망팔경도'에 관해서는 조규희, 「家園眺望圖와 조선후기 借景에 대한 인식」참조.

18 조현명의 「西園小亭記」에 대해서는 崔完秀, 앞의 책, 192쪽.

19 송시열, 『宋子大全』권1, 七言古詩 및 『宋子大全隨箚』권1, 賦詩, "玉流流出承三議 玉流, 似指文谷, 豈文谷時居玉流洞耶. 玉流, 卽壯洞上閒也".

20 조규희, 「別墅圖에서 名勝名所圖로-鄭敾의 작품을 중심으로-」, 270-287쪽.

21 윤진영, 「玉所 權燮의 소장 화첩과 權信應의 회화」, 『옥소 권섭과 18세기 조선 문화』(다운샘, 2009), 189-193쪽.

22 최호석, 「《玉所稿》所載 夢畵의 製作에 대한 硏究」, 위의 책, 225-228쪽. 인용문은 이 글 227쪽에서 재인용.

23 안동 김문 일족 외에 朴允默(1771-1849), 金正喜(1786-1856) 등 19세기의 극히 일부 인사들의 기록에서만 이곳을 유상처로 언급하고 있다.

24 임방, 『水村集』권1, 「復用前夜聯句韻, 貽贈諸友求和」, "城中佳趣終南在, 雪後閒情瀟上饒".; 신영주, 「양란 이후 문예 취미의 분화와 그 전개 양상」, 『동방한문학』31(2006), 361쪽.

25 『홍재전서』 「春邸錄」은 정조가 세손으로 있던 1765년에서 1775년에 사이에 지은 시문을 편집한 것으로, 시 2권, 서 1권, 기타 1권으로 구성된다. 해제에 따르면 시는 集慶堂, 長樂殿, 會祥殿 등 궁전의 건물을 대상으로 한 것과 國都八詠이나 瀟湘八景과 같이 화첩에 대한 감상을 읊은 것이 많이 보인다고 한다. 정조대왕 저, 임정기 등 역, 『(국역)弘齋全書』 1(민족문화추진회, 1998), 9-10쪽. 「국도팔영」은 弼雲花柳, 押鷗泛舟, 三淸綠陰, 紫閣觀燈, 淸溪看楓, 盤池賞蓮, 洗劒冰瀑, 通橋霽月을 대상으로 하는데, 제영의 내용은 이 책 74-77쪽 참조.

26 정조의 「국도팔영」에 대해서는 조규희, 앞의 논문(2012) 참조.

27 『영조실록』권52, 영조16년(1740) 9월 6일. 이춘제 가문과 정선의 그림에
 대해서는 김가희,「鄭歚과 李春躋 家門의 繪畫 酬應 硏究:《西園帖》을
 중심으로」, 서울대학교대학원 석사학위 논문(2011).

28 성대중,『靑城集』권8,「大隱雅集帖跋」.

29 James Cahill, *Three Alternative Histories of Chinese Painting*(Lawrence:
 Spencer Museum of Art, University of Kansas, 1988), p. 57; 조규희, 앞의
 논문(2012), 165쪽.

30 최완수,『겸재의 한양진경』(동아일보사, 2004), 32-33쪽.

31 성해응,『硏經齋集』속집 책 16,「題姜豹菴畫後」.

32 李昌佐,『水西家藏帖』권10,「誄章」;『(주)마이아트옥션 제41회 메이저
 경매』((주)마이아트옥션, 2021), 74쪽.

33 李昌佐,『水西家藏帖』권8,「遺事」, "壬申夏 公淹疾 謙翁爲之作
 三角蒼翠一本 以送之 乃絶筆也 公感其深知 欲著跋文 識其端 未就."

34 윤기,『無名子集』詩稿 책 3,「直春曹日 對仁王山 漫成四絶」.

epilogue

1 신정하,『恕菴集』권12,「李一源所藏鄭生歚金剛圖帖跋」.

2 신정하,『恕菴集』권4,「農巖先生之爲北幕, 年爲三十五, 余爲評事,
 年適如之, 人有作文以美之者, 路中憶此有作」, "不唯年似似官銜,
 此去從人有美談. 未識金剛與七寶, 可能看我作農巖".

3 신정하,『恕菴集』권4,「長安洞口」, "不辭秋雨入山頻, 洗得行裝末有塵.
 流水長安六七里, 籃輿白足兩三人. 已聞啼鳥淸詩思, 更有丹楓照幅巾.
 直踏飛虹橋上去, 怳疑眞是畫圖身".

4 프랑스의 사회학자 피에르 부르디외(Pierre Bourdieu)는 예술작품은
 오직 문화적 역량, 즉 해독되는 약호를 갖고 있는 사람에게만 의미와

관심을 불러일으킬 수 있다고 했다. 삐에르 부르디외 지음, 최종철 옮김,
『구별짓기: 문화와 취향의 사회학』上(새물결, 2005), 21-32쪽.

5 Richard Barnhart, *Painters of the Great Ming: The Imperial Court and the Zhe School* (Dallas: Dallas Museum of Art, 1993) pp. 4-5.

참고 문헌

『고려사절요』
『승정원일기』
『조선왕조실록』

강세황, 『豹菴稿』
강희맹, 『續東文選』
김상헌, 『淸陰集』
김수항, 『文谷集』
김시보, 『茅洲集』
김종직, 『佔畢齋集』
김창협, 『農巖集』
김창흡, 『三淵集』
董其昌, 『容臺集』
민사평, 『及菴詩集』
박은, 『續東文選』
徐兢, 『宣和奉使高麗圖經』
성대중, 『靑城集』
―――, 『靑城雜記』

성해응, 『研經齋集』

성현, 『慵齋叢話』

蘇軾, 『東坡續集』

송시열, 『宋子大全』

송준길, 『同春堂集』

신숙주, 『保閑齋集』

신정하, 『恕菴集』

심수경, 『遣閑雜錄』

윤기, 『無名子集』

이곡, 『稼亭集』

이규경, 『五洲衍文長箋散稿』

이규보, 『東文選』

이상정, 『大山集』

이색, 『牧隱詩藁』

이익, 『星湖集』

이창좌, 『水西家藏帖』

이천보, 『晉菴集』

이하곤, 『頭陀草』

이황, 『退溪集』

임방, 『水村集』

정약용, 『茶山詩文集』

정조, 『弘齋全書』

조정만, 『寤齋集』

주세붕, 『武陵雜稿』

진화, 『梅湖遺稿』

최립, 『簡易集』

E. H. 곰브리치 지음, 차미례 옮김, 『예술과 환영: 회화적 표현의 심리학적
연구』, 열화당, 1992

T. W. 아도르노, 홍승용 옮김, 『미학 이론』, 문학과지성사, 1984

강관식, 「광주 정문과 장동 김문의 세교와 겸재 정선의 〈청풍계〉」, 『미술사학보』
26, 2006

_____, 「겸재 정선의 사환경력과 애환」, 『미술사학보』 29, 2007

計成 지음, 金聖雨·安大會 옮김, 『園冶』, 藝耕, 1993

곽약허 지음, 박은화 옮김, 『圖畵見聞誌』, 시공사, 2005

金盛祐, 「朝鮮中期 士族層의 성장과 身分構造의 변동」, 고려대학교대학원
박사학위 논문, 1997

金載名, 「高麗 明宗 代의 정치와 內侍」, 『사학연구』 96, 2010

金炯述, 「槎川 李秉淵의 詩文學 硏究」, 서울대학교대학원 석사학위 논문, 2006

김가희, 「鄭敾과 李春躋 家門의 繪畵 酬應 硏究:《西園帖》을 중심으로」,
서울대학교대학원 석사학위 논문, 2011

김남기, 「삼연 김창흡의 시문학 연구」, 서울대학교대학원 박사학위 논문, 2001

盧輔聖 主編, 『中國書畵全書』 1, 上海: 上海書畵出版社, 2009

루돌프 아른하임 지음, 김정오 옮김, 『시각적 사고』, 이화여자대학교출판부,
2004

박성규, 『고려후기 사대부문학 연구』, 고려대학교출판부, 2003

삐에르 부르디외 지음, 최종철 옮김, 『구별짓기: 문화와 취향의 사회학』上,
새물결, 2005

신경숙 등 저, 『옥소 권섭과 18세기 조선 문화』, 다운샘, 2009

신영주, 「양란 이후 문예 취미의 분화와 그 전개 양상」, 『동방한문학』 31, 2006

심괄 지음, 최병규 옮김, 『몽계필담』 상, 범우사, 2002

안장리, 「瀟湘八景 수용과 한국팔경시의 유행 양상」, 『한국문학과 예술』 13,
2014

안휘준, 『韓國繪畵의 傳統』, 文藝出版社, 1988

_____, 『한국 회화사 연구』, 시공사, 2000

_____,『조선시대 산수화 특강』, 사회평론, 2015

吳錫源,「안동 선비문화의 형성배경과 현대적 의의」,『安東의 선비文化: 16-17세기 處士型 선비를 中心으로』, 아세아문화사, 1997

오수형 역해,『한유산문선』, 서울대학교출판문화원, 2010

王毅 지음, 김대원 옮김,『원림과 중국문화』1, 학고방, 2014

유검화 지음, 김대원 옮김,『중국고대화론유편』제4편「산수」1, 소명출판, 2010

유예진,「프루스트와 러스킨: 번역가에서 소설가로」,『프랑스학연구』64, 2013

劉向 지음, 임동석 역주,『說苑』4, 동서문화사, 2009

유홍준,『조선시대 화론 연구』, 학고재, 1998

_____,『화인열전』1, 역사비평사, 2001

유홍준·이태호 편,『遊戲三昧, 선비의 예술과 선비취미』, 학고재, 2003

이규상,『18세기 조선 인물지 幷世才彦錄』, 창작과 비평사, 1997

이종묵,「退溪學派와 淸凉山」,『정신문화연구』24(4), 2001

_____,『조선의 문화공간』2, 휴머니스트, 2006

李泰鎭,「15世紀 後半期의 〈鉅族〉과 名族意識」,『韓國史論』3, 1976

임창순,「匪懈堂 瀟湘八景 詩帖 解說」,『泰東古典研究』5, 1989

조규희,「別墅圖에서 名勝名所圖로: 鄭敾의 작품을 중심으로」,『미술사와 시각문화』5, 2006

_____,「《谷雲九曲圖帖》의 多層的 의미」,『美術史論壇』23, 2006

_____,「朝鮮時代 別墅圖 研究」, 서울대학교대학원 박사학위 논문, 2006

_____,「家園眺望圖와 조선후기 借景에 대한 인식」,『미술사학연구』257, 2008

_____,「명종의 친정체제 강화와 회화」,『미술사와 시각문화』11, 2012

_____,「조선후기 한양의 명승명소도와 국도 명승의 재인식」,『한국문학과 예술』10, 2012

_____,「조선의 으뜸 가문, 안동 김문이 펼친 인문과 예술 후원」,『새로 쓰는 예술사』, 글항아리, 2014

_____,「'시와 같은 그림'의 문화적 함의: 〈소상팔경도〉를 중심으로」,

『漢文學論集』42, 2015

―――, 「고려 명종 대 소식의 詩畫一律論과 宋迪八景圖 수용의 의미」,
『미술사와 시각문화』15, 2015

―――, 「안평대군의 祥瑞 산수: 안견 필 〈몽유도원도〉의 의미와 기능」,
『미술사와 시각문화』16, 2015

―――, 「산수미 구성: 청량산에서 금강산으로」, 『미술사와 시각문화』17, 2016

―――, 「정선의 금강산 그림과 그림 같은 시: 진경산수화 의미 재고」,
『한국한문학연구』66, 2017

―――, 「흐르는 물, 최고의 자연미와 예술미를 형성하다」, 『물과 아시아 미』,
미니멈, 2017

―――, 「문인화에 대한 외부자의 통찰: 제임스 케힐의 연구를 중심으로」,
『밖에서 본 아시아, 美』, 서해문집, 2020

―――, 「〈곡운구곡도〉의 핍진(逼眞)한 표현에 담긴 1682년 조선 '구곡도' 제작
의미」, 『한국의 구곡문화와《곡운구곡도첩》』, 2021년 국립춘천박물관
특별전 〈화천에서 찾은 은자의 이상향, 곡운구곡〉 연계 학술심포지엄
자료집, 2021

―――, 「崇佛과 崇儒의 충돌, 16세기 중엽 산수 표현의 정치학:
〈도갑사관세음보살삼십이응탱〉과 〈무이구곡도〉 및 〈도산도〉」,
『미술사와 시각문화』27, 2021

질 들뢰즈, 『프루스트와 기호들』, 민음사, 2016

최경환, 「李仁老〈瀟湘八景圖〉 시와 瀟湘八景圖」, 『石靜 李承旭先生
回甲紀念論叢』, 石靜 李承旭先生 回甲紀念論叢刊行委員會, 1991

최완수, 『謙齋 鄭敾 眞景山水畫』, 汎友社, 1993

―――, 『겸재의 한양진경』, 동아일보사, 2004

토머스 S. 쿤 지음, 김명자 옮김, 『과학혁명의 구조』, 까치, 2013

헤르만 헤세 지음, 두행숙 옮김, 『그리움이 나를 밀고 간다』, 문예춘추사, 2014

Barnhart, Richard. *Painters of the Great Ming: The Imperial Court and the*

Zhe School, Dallas: Dallas Museum of Art, 1993

Baxandall, Michael. *Patterns of Intention*, New Haven and London: Yale
　　University Press, 1985

Bermingham, Ann. *Landscape and Ideology: The English Rustic Tradition,
　　1740-1860*, Berkeley: University of California Press, 1986

Bol, Peter K. *"This Culture of Ours": Intellectual Transitions in T'ang and
　　Sung China*, Stanford: Stanford University Press. 1992

Cahill, James. "Tung Ch'i-ch'ang's "Southern and Northern Schools" in the
　　History and Theory of Painting: A Reconsideration," in *Sudden and
　　Gradual: Approaches to Enlightenment in Chinese Thought*, edited
　　by Peter N. Gregory, 429-446. Honolulu: University of Hawaii Press,
　　1987

_____. *Three Alternative Histories of Chinese Painting*, Lawrence:
　　Spencer Museum of Art, University of Kansas, 1988

_____. *The Lyric Journey: Poetic Painting in China and Japan*,
　　Cambridge, Mass. and London: Harvard University Press, 1996

Cho, Kyuhee. "The Politics of Ideal Landscapes in Joseon Dynasty Korea,"
　　『東アジアの庭園表象と建築・美術 *Representing East Asian Gardens in
　　Text, Image, and Space*』, 京都: 昭和堂, 2019

Chou, Yeongchau. "Reexamination of Tang Hou and His *Huajian*," Ph. D.
　　Dissertation, University of Kansas, 2001

Clapp, Anne De Coursey. *The Paintings of Tang Yin*, Chicago: University of
　　Chicago Press, 1991

Foong, Ping. "Monumental and Intimate Landscape by Guo Xi," Ph. D.
　　Dissertation, Princeton University, 2006

Goodman, Nelson. *Languages of Art: An Approach to a Theory of Symbols*,
　　Indianapolis: The Bobbs-Merrill Company, 1968

_____. *Ways of Worldmaking*, Indianapolis: Hackett Publishing,

1978

Harrison, Charles. "The Effects of Landscape," in *Landscape and Power*, edited
by W. J. T. Mitchell, 203-239, Chicago: The University of Chicago
Press, 2002

Harrist Jr., Robert E. *Painting and Private Life in Eleventh-Century China:
Mountain Villa by Li Gonglin*, Princeton: Princeton University Press,
1998

Lin, Shuen-fu and Stephen Owen, eds., *The Vitality of the Lyric Voice:
Shih Poetry from the Late Han to the T'ang*, Princeton: Princeton
University Press, 1987

Mitchell, W. J. T. "Introduction," "Imperial Landscape," in *Landscape
and Power*, edited by W. J. T. Mitchell, 1-4, 5-34. Chicago: The
University of Chicago Press, 2002

Moxey, Keith. *The Practice of Theory: Poststructuralism, Cultural Politics,
and Art History*, Ithaca, N.Y.: Cornell University Press, 1994

Murck, Alfreda. *Poetry and Painting in Song China: The Subtle Art of
Dissent*, Cambridge: Harvard University, 2000

Ortiz, Valerie Malenfer. "The Poetic Structure of a Twelfth-Century Chinese
Pictorial Dream Journey," *Art Bulletin*, vol. 76, no. 2, June, 1994

Powers, Martin J. "When Is a Landscape like a Body?," in *Landscape, Culture,
and Power in Chinese Society*, edited by Wen-hsin Yeh, 1-22.
Berkeley: Institute of East Asian Studies, 1998

Walton, Linda A. "Southern Sung Academies and the Construction of Sacred
Space," in *Landscape, Culture, and Power in Chinese Society*, edited
by Wen-hsin Yeh, 34-43. Berkeley: Institute of East Asian Studies,
1998

그림 목록